U0035120

黃賓虹 談 繪畫

黃賓虹 ⊙ 原著

蔡登山 ⊙ 主編

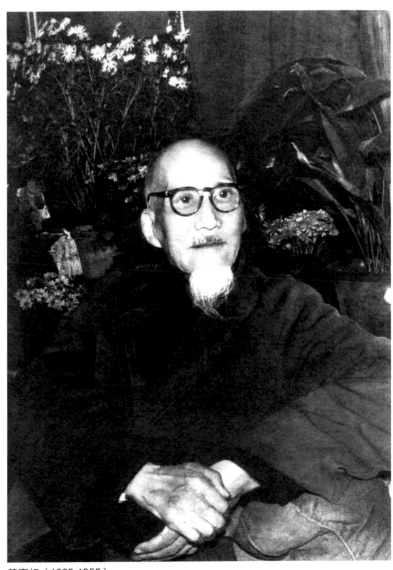

黃賓虹（1865-1955）

賓虹　仿墨井道人筆意

賓虹散人　青山佳處絕塵埃

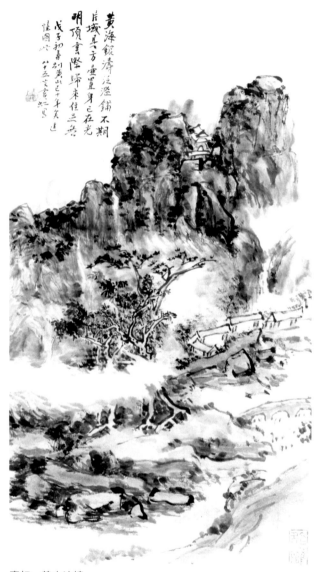

黄海銀濤泛溢鋪不期
片域異方重置身已在光
明頂畫際歸來住三兵
戊子初秋別黃山已十年矣追
憶圖之 八十五叟賓虹畫

賓虹　黃山追憶

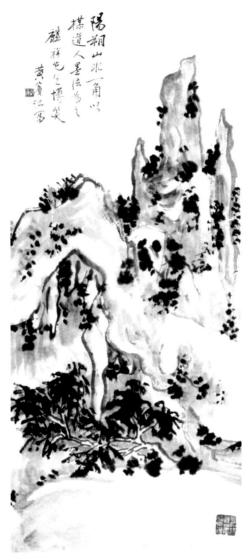

陽朔山水一角以
棋道人墨法為之
麟祥先生博笑
黃賓虹寫

黃賓虹　陽朔一角

代序/介紹故宮博物院收藏的黃賓虹繪畫兼論其藝術的時代性

徐文琴

一、黃賓虹繪畫的分期與特色

黃賓虹於清朝同治三年（一八六四）生於安徽歙縣。一九五五年卒於杭州西湖，享年九十二歲。他從小就愛好繪畫，終其一生沒有間斷。早年致力於模倣古畫，雖然筆墨嫻熟，但佈局結構創意不多。一九三〇年以後他的畫藝日精，在構圖及筆墨上力求突破前人，最後終於建立了以繁複堆積的筆墨，表現「草木華滋、山川渾厚」的獨特風貌，為當代中國山水畫樹立了新的里程碑，被認為是近代中國水墨畫的巨匠之一。

黃賓虹的創作才能大約到了六、七十歲以後才充分展現，而使得畫藝達到成熟階段，這一點可由他的畫跡，以及他的朋友、學生對他的記載、研究得到證明。畫家張宗祥對他畫

藝的發展有以下的觀察：「一九二八年春天，我與賓老始在上海相識。……其時，賓老之畫做古為多，未有特立獨行之品。今世所稱中年作品，即此時所畫之物。……一九五〇年春我到杭州……此時賓老之畫盡變舊態，造詣極深。蓋自七十之後，力求創造，故能臻此境界。」1

編寫黃賓虹傳記年譜的裘柱常也有相似的看法。他說：「先生繪畫作風最大的轉變，當在游蜀、游桂時期，是深於師法造化而大有心得的時期。所作游蜀、游桂山水，作風多與以前有不同處。若以年齡計，大概是在六十歲至七十歲之間，明顯界限是很不容易劃分的。大概可以說先生晚年作品勝於中年，中年作品勝於早年。」2 黃賓虹一九三二年應成都私立南寧美術專門學校之聘任教入蜀；一九二八、一九三五兩次游桂林，因此他由「師古人」到「師造化」的寫實階段，可以說是一九二八年到一九三五年之間及以後的事。

香港藝評家何弢則以為黃賓虹晚年的作品，可以說是由八十歲開始，到八十九歲那年又產生一次很大的轉變。3 黃賓虹八十歲那年患上白內障眼疾，視覺漸失。到了八十九歲那

1 張宗祥遺稿，〈談黃賓虹的畫〉，見《中國畫》，三十期。一九八三年四月。

2 裘柱常，《黃賓虹傳記年譜合編》，北京，一九八五，二一二頁。

3 何弢，〈黃賓虹晚年的作品〉，原載香港藝術中心及香港大學藝術系出版，《黃賓虹作品展目錄》。《藝術家》轉載，一九八〇年九月。此段以下引言皆來自此文。

年，視力已完全消失，但他仍不斷的作畫，使得他的畫風有很大的轉變。何弢文中說：「八十九歲那年的作品可以說是和以往傳統的國畫完全不同。每幅畫中充滿了內在的神韻，筆墨出神入化，無法中有法，亂中不亂，齊中不齊，不似之似，虛實白黑相對，妙不可言。驟眼看來，黃賓虹八十九歲的畫是既凌亂更不悅目。可是這些畫的作用並不是用來取悅眼目，而是提昇心靈。」九十歲那年（一九五三），黃賓虹接受了一次眼科手術將眼疾醫好，「當他恢復視覺之後，看了前一年瞎眼時所畫的那新作風的畫，一方面可能把自己嚇了一跳，另一方面可能成為他日後創作的新靈感。自此以後，他的作風有極大的改變。他將八十九歲那年所創大膽的新作，混合傳統的書法，再加上寫生的精神，而作進一步的發展。」

黃賓虹最後幾年的作品又由「師造化」邁入「師心」的境界，也就是由寫實提昇到抽象，使他的藝術達到最高的成就。他的畫藝愈老愈精妙，這其中的演進過程也可由故宮博物院的收藏一覽其概。

二、故宮博物院收藏的黃賓虹繪畫

台北故宮博物院現代繪畫的收藏是座落於外雙溪的博物館在一九六五年開放以來才開始的。藏品絕大多數由社會人士捐贈、寄存，另有一部份由博物院蒐購。一九八五年博物院成立「近代館」，因此繪畫部份都按期分批在該館陳列展覽。在故宮博物院現代藝術收藏中，

2｜｜1

圖1　黃賓虹〈山隱幽居圖〉，1922年，紙本，水墨設色，147 × 79 cm，國立故宮博物院藏。

圖2　郭熙〈早春圖〉，1072年，絹本，設色，158.3 × 108.1 cm，國立故宮博物院藏。

黃賓虹的作品共有九件，其中繪畫有六件，書法三件。這六件繪畫雖然不能盡算是黃賓虹最精彩的作品，但因為其中五件都題有年款，因此能使我們了解黃氏的繪畫由一九二二年演變到一九五一年的不同面貌，以及對於他此時期的作品斷代有所幫助，具有重要性。以下將逐一介紹故宮收藏的六件黃氏繪畫作品。最後並且探討黃賓虹生長活動時代的藝術思潮，以了解黃氏創作的文化背景，進而對他的藝術做一客觀的評論。

在故宮的五件具有年款的黃賓虹繪畫，原來都屬於蔡辰男先生國泰美術館的收藏，後來

捐贈給博物院，或由院方收購。其中年代最早的一幅是〈山隱幽居圖〉（圖1）。畫上的題

款寫著「壬午夏日」，因此可知此畫作於民國十一年（一九二二），是五十九歲時的作品。

此畫寫重山峻嶺、草木滋生的日間山野景色。構圖模倣宋、元繪畫，以在畫左面的反S

形山脈為主軸，由上而下一氣連貫，在山腳與右邊的山脈，交錯而成V字形的谷地。谷腳右

邊有兩個極小的人物。蜿蜒而下反S形的龍脈，以及岩石上樹木林立的佈局，可以說是倣自

宋郭熙的〈早春圖〉（圖2）。枝葉繁密的樹叢則取代了〈早春圖〉中長著蟹爪似樹枝的枯

樹。〈早春圖〉中山脈右側的深遠坡地也被省略。這幅黃賓虹的畫構圖比較零散，失掉〈早

春圖〉中天地混沌的統一性。披麻皴法的應用，以及帶有人工佈置意味堆積重疊的山巖結

構，則接近於董其昌模倣宋、元的繪畫，譬如董四十三歲（一九五七）的作品〈婉孌草堂圖

軸〉（圖3）即為一例。4 山巒及岩石上堆砌繁瑣的筆墨點染，以及陰陽相背、明暗對比的

色調則已呈現黃氏自己的風格。

此畫尺寸較大（147×79 cm），樹葉枝幹施有淺赭色，為山林增添幾許嫵媚，畫上題詩：

「山隱幽居草木深，烏啼花落畫沈沈。行人杖履多迷路，不是書聲何處尋。」

4
此畫現藏紐約。

4　　3

圖3　董其昌〈婉孌草堂圖〉，1597年，紙本，111.3 × 36.8 cm，私人收藏。

圖4　黃賓虹〈石泉疏雨圖〉，1943年，紙本，水墨，120 × 44 cm，國立故宮博
　　　物院藏。

除了〈山隱幽居
圖〉屬黃賓虹中年作品以
外，其它五幅都屬於晚年
作品。其中一九四〇年代
的作品，具有年款的有兩
幅：〈石泉疏雨圖〉（圖
4）與〈黃山丹台圖〉（圖
6）。

〈石泉疏雨圖〉的
右下角蓋有「癸未年八
十」的印章，因此可知作
於黃氏八十歲，一九四三
年。這一幅畫表現濛濛細
雨中的寂寞林野。畫意與
構圖均來自元人。前景在
被江河所圍繞的平坦小丘

圖5　吳鎮（原標為五代巨然）〈秋山圖〉，紙本，150.9 × 103.8 cm，國立故宮博物院藏。

上有一座倪瓚式的亭子。亭子裏面有一人獨坐。中景高起的岩石連接後景聳立的山巒。此畫的構圖在前景、中景部份可比擬元吳鎮的〈秋山圖〉（圖5）。除了背景右面的留白部份與前幅〈山隱幽居圖〉右下角部份的處理方法相似之外，這幅畫無論在構圖、筆墨上，已有很大的進步，而顯得更加謹嚴、精練。特別是在筆墨上應用他晚年發明的「五筆七墨」的技術，充分表現了山川的渾厚與草木的華滋。「五筆」指平筆、留筆、圓筆、重筆、變筆。「七墨」指濃墨、淡墨、破墨、積墨、潑墨、焦墨、宿墨。這是他晚年累積畢生經歷而創造的水墨山水畫法，開前人所未有。此畫在一團漆黑中顯露天地──亂中有序，繁中有簡，密中有疏，黑白錯綜，使山水在實質感中帶有抽象的趣味，充分體現中國水墨畫的特色。

此畫上題有元人詩：「酒傾蘭夕石泉香，衣襲荷盤露氣涼。誰料十年江海興。閉門疏雨

圖6 黃賓虹〈黃山丹台圖〉，1947年，紙本，水墨設色，214.5 × 48 cm，國立故宮博物院藏。

對橫塘。」詩中表達了人世無常，避世隱居的感嘆，不知是否黃賓虹有感而發，借詩畫以明志之作？

〈黃山丹台圖〉是另一幅黃氏一九四〇年代的作品（圖6）。畫上題詩：「松篠蔽行徑，黃山有丹台。拾級臨絕頂，峯巒面面開。」就是這幅畫的描寫。在這幅畫裏，由下而上，經過小丘、溪流，然後拾階而上，到被山巒瀑布所環繞的山中平台。台上有屋宇數間，這就是「丹台」的所在地。丹台即煉丹台，又叫煉丹峯。據當地傳說，黃帝曾在此煉長生不老之丹，至今還

虹」，說明是一九四七年黃氏八十四歲時的作品。畫上題跋署名「丁亥黃賓

住在該地。關於丹台上的景致，清初四大高僧之一的石濤（一六四二—一七二〇）有詩描述如

下：「一上丹台望，千峯到杖前。雲陰封曲徑，石壁劃流泉。聲落空中語，人疑世外仙。

浮丘原不遠，蘿戶好同尋。」[5]黃賓虹這幅〈丹台圖〉逼真的表現了石濤詩中「千峯到杖

前」、「石壁劃流泉」、「人疑世外仙」的景致。

在構圖方面，這張畫則顯然受到梅清（一六二三—一六九七）於一六七二年所作〈黃山文

殊院圖〉的影響（圖7）。[6]梅清出身於安徽宣城大族，是石濤在宣城結識的至交好友，兩

人畫風互為影響。[7]因為宣城離黃山不遠，兩人行蹤遍佈黃山，且都以畫黃山聞名，是當時

「黃山畫派」的主將。梅清的〈文殊院圖〉表現的是「文殊院」地勢高聳，群峯圍繞，龍蟠

虎踞的形勢。峯上平台屋宇數間，即是畫中主題所在。在作畫技巧上，黃賓虹則摒除了明末

清初「黃山畫派」慣用的渴筆勾勒、簡逸清淡的風格，而採用具有他個人特色的渾厚堆砌、

變化多端的筆墨法。水墨中施敷淺赭色與青綠色，增加山林的實質感與色澤。這幅畫氣勢渾

厚遒勁，充分體現了他晚年作品的洗鍊、凝重。

黃賓虹的故鄉安徽歙縣位於風景優美的黃山山麓，他一生多次暢遊黃山，自稱「黃山山

5 此詩題於石濤《黃山八勝圖冊》的第七幅，此圖冊現藏於日本的泉屋博古館。

6 此畫是《梅瞿山黃山全景精品冊》之一，作於一六七二年。上海一九三九年發行影印本。

7 鄭拙廬，《石濤研究》，上編，第三章。北京，一九六五。楊臣彬，〈梅清生平及其繪畫藝術〉，《故宮博物院院刊》，一九八五年第四期，及一九八六年第二期。

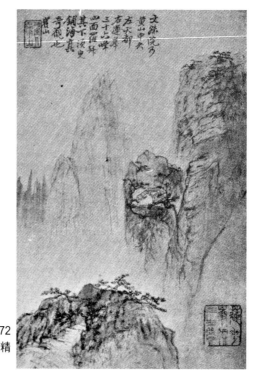

圖7　梅清〈文殊院圖〉，1672年，《梅瞿山黃山全景精品冊》之一。

中人」。又以黃山為題材作畫無數，並著有《黃山畫家源流考》。他曾說：「遊黃山可以想到石濤與梅瞿山（梅清）的畫。畫黃山，心中不可先存石濤的畫法。王石谷、王原祁心中無刻不存大癡的畫法。故所畫一山一水，便是大癡的畫，並非自己的面貌。」[8] 他可以說是畫黃山而深有心得者。他的畫與石濤、梅清的關係由此幅也可看出端倪。

除了山水畫之外，黃賓虹的花鳥畫成就也很高，而且創

8 王伯敏編，《黃賓虹畫語錄》。上海，一九六一。

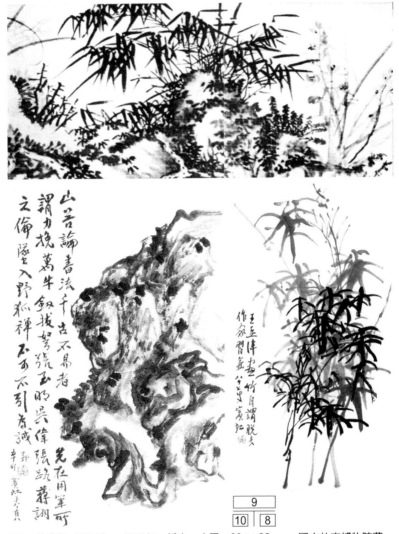

代序／介紹故宮博物院收藏的黃賓虹繪畫兼論其藝術的時代性

019

圖8　黃賓虹〈墨竹〉，1950年，紙本，水墨，60 × 32 cm，國立故宮博物院藏。
圖9　王鐸〈蘭石卷〉（局部），紙本，日本小川廣己收藏。
圖10　黃賓虹〈墨石圖〉，1951年，紙本，水墨，54.5 × 33 cm，國立故宮博物
　　　院藏。

作的數量也很多。在大陸的中國繪畫史家王伯敏說他「畫花、畫鳥、畫石頭，信手拈來，形若草草，似不經意，實則筆法嚴謹，神情意趣具在。」[9] 故宮博物院收藏有他八十七歲（一九五〇）所畫的〈墨竹圖〉（圖8）與八十八歲時所繪的〈墨石圖〉（圖10）代表了他在這一方面的成就。

〈墨竹圖〉表現的是墨竹四枝，交錯成叢。以不規則的介字法畫出偃的竹葉，同時以墨色的濃淡淺深分出空間的前後秩序，使畫面具有立體感。此畫的特色是運筆用墨非常自在明快，而且有流動感。竹枝似斷非斷，竹葉疏密有致，具有象徵性。竹葉不是用一般的上粗下細法畫成，而是上下一樣粗細，如寫篆書一樣，遒勁有力。黃賓虹一向主張以寫字法作畫，這幅畫是很好的例子。

此畫上自題：「王孟津畫竹自謂脫去作家習氣。八十七叟。賓虹。」王孟津即是明末清初有名的書法家王鐸（一五九二—一六五二）——天啟進士，在當時聲望可比董其昌。[10] 他也善畫，並且用寫字法作畫，表現即興的寫意筆墨趣味，可惜作品流傳不多。將日本小川廣己收藏的王鐸〈蘭石卷〉（圖9）與黃賓虹〈墨竹圖〉比較一下，可以發現兩畫不刻求章法的格局，以及灑脫的寫意筆墨實有相通之處。

9　王伯敏，〈黃賓虹的花鳥畫〉，《美術叢刊》，二十三期，七十六頁。

10　何傳馨，〈王鐸及其草書詩冊〉，《故宮文物月刊》，一九八七，第五十期。

黃賓虹最簡潔的作品就是這幅八十八歲時所畫的〈墨石圖〉（圖10）。這畫的主題就是一塊很普通的岩石。畫家以遒勁而明快的線條，勾勒出岩石的輪廓及稜角，再在其上及內部用淡、濃、焦等不同墨色，以皴、擦、渲染的方法表現石塊的量感及質感。最後加上濃黑的苔點以突顯出其輪廓。除了墨分五色之外，石塊的表面還留有不規則的空白處，使得畫面顯得明亮。這是一塊享受充分陽光照曬之下的岩石，其上似乎還帶有一些泥土和水分。此畫用筆用墨已達到了行雲流水隨心所欲的境界。

畫幅的左邊有黃賓虹遒動的筆跡，寫著：「山谷論書法千古不易者先在用筆。所謂力挽萬牛，劍拔弩張，至明吳偉、張路、蔣訥之倫墜入野狐禪，不可不引為誡。辛卯。賓虹年八十有八。」

故宮博物院的黃賓虹畫中，唯一沒有年款的是一幅描繪深秋山色的〈山水圖〉（圖11）。這幅畫以前後兩座拔地而起的大小山峯為主軸，如此奇崛的構圖也是受到宋元繪畫的啟發，它的範本則應是董其昌作於一六一二年的〈壬子八月山水圖軸〉。黃賓虹只取董其昌畫的中、後景模倣，前景的小丘樹林則被排除。黃賓虹這幅〈秋山圖〉（圖12）。黃賓虹這幅〈秋山圖〉前景拔地而起的岩石，石旁倪瓚式的亭子，以及亭子旁邊傾斜的枯樹，是與董圖最相似的部份。在背景部份，黃賓虹則以障眼的崛地山峯增加畫面的統一性，不似董其昌畫置饅頭形山脈於畫的左邊，而給予一種偏安的感覺。這張畫山巖的皴擦點染變化多端，筆墨層層堆砌，表現山川的

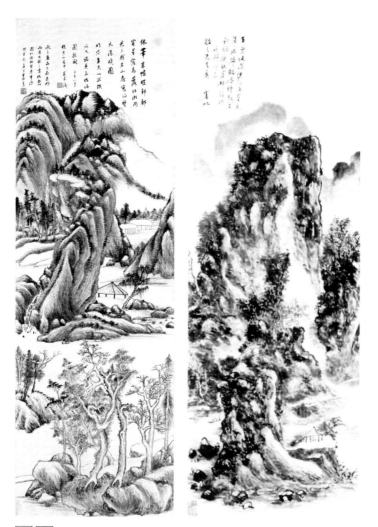

12 11

圖11 黃賓虹〈秋山圖〉，紙本，水墨設色，115.7×40.7cm，國立故宮博物院藏。

圖12 董其昌〈壬子八月山水圖軸〉，1612年，紙本，水墨，155×50 cm，國立故宮博物院藏。

渾沌雄壯，其上敷染淡赭色及淺青色。全畫表達了秋山草木茂密，生意盎然的景象。此畫平靜祥和的秋天景色，正是畫上所題明人李日華詩「黃葉陂深隱釣舟。蓼花瑟瑟水悠悠。鸂鶒睡熟漁翁醉，偷取瀟湘一段秋。」的寫照。

從風格判斷，這一輻畫無疑是他晚年成熟時期的作品。時間應與〈黃山丹台圖〉相去不遠，可能是一九四五年左右。此畫題款寫贈「敬之先生」，敬之即抗日名將何應欽（一八九〇—一九八七）將軍。一九八七年何將軍去世後，由其家人將他平生收藏的書畫精品捐贈博物院。[11]此畫即其中之一。

三、民初到一九四九年藝術革新潮流與黃賓虹

清朝末年中國不僅國勢衰弱，不堪歐、日等國一擊，連文化也遠不如人，這已經是有識之士有目共睹的事實。一九一一年的辛亥革命推翻了幾千年的封建帝制，而建立了以西洋立憲制度為依歸的國民政府。然而革命之後軍閥主義抬頭，保守勢力瀰漫，並沒有為中國社會帶來實質的進步。直到一九一九年「五四事件」爆發，中國的知識份子才從文化的層面來反省中國落後的原因，因而得到中國要現代化，除了政治結構的改變之外，也需對中國傳統的

文化體系，展開徹底的批判與反省的覺悟。領導這個運動的知識份子如陳獨秀、胡適、蔡元培、魯迅、錢玄同等人都積極的提倡新文化、新思想，出版《新青年》、《新潮》等雜誌，介紹外國的文藝、哲學思想，鼓吹「科學」、「民主」的理念。然而由於國內外形勢的演變，以及受到俄國革命成功的鼓勵，一九二一年以後馬列社會主義成為當時最流行的思想，而這個原先相當單純的，由愛國學生及知識份子所發起的新文化運動，也逐漸走調。最後終於使得中國共產黨的聲勢坐大其成，掠奪了這個自由主義的果實。[12]民國初年到一九四九年之間，這個以文學革命為其最大成就的文化運動的中心原來在北京，不久移到上海，再散佈到其它重要城鎮，如廣州、長沙、武漢、濟南、杭州等地。

在文化改革的大潮流之下，美術界的人士也有強力的迴響，痛斥中國繪畫的守舊衰敗，而提倡現代化與革新。早在一九一八年，徐悲鴻在《北京大學日刊》發表的文章〈中國畫改良之方法〉中就指出：「中國畫學之頹敗，至今日已極矣！凡世界文明理無退化，獨中國之畫在今日，比二十年前退五十步，三百年前退五百步，五百年前退四百步，七百年前千步，千年前八百步，民族之不振可慨也夫！夫何故而使畫學如此其頹壞耶？曰惟守舊。曰惟失其學術獨立之地位。」[13]為改良中國畫，他以為應「古法之佳者守之，垂絕者繼之。不佳者改

12 周策縱等著，周陽山編，《五四與中國》。台北，時報出版社，一九七九。

13 徐伯陽、金山合編，《徐悲鴻藝術文集》，上冊。藝術家出版社，一九八七，三十九頁。

之，未足者增之，西方畫之可採入者融之。」

主張國畫現代化的高劍父（一八七九～一九五一）在〈我的現代國畫觀〉一文指出：「自元四大家出，一變宋院作風，而大倡其文人畫。其畫風自元初至明清兩代，逮至中華民國，六百年來都是這種作風支配著藝壇。……可惜到了現代，到了革命的新中華民國，全國的畫風，除西畫外，都是守住千百年來的舊作風。即使千百年以來，古人最近最好的東西，難道到現在都不應該改變一下嗎？這些改變雖不敢謂將二千年來的國畫改觀，也想大膽地把五百年來的畫史轉一下，最低限度，也要成為一種新中華民國的國畫了。……雖然，我國近年來也提倡新文化，一切文學、藝術都要新，已有新文學、新詩、新建築、新音樂、新劇、新曲……可見教部已注意到了溝通中西藝術之必要，但已覺發動太遲了。」[14] 為改進中國畫，他和徐悲鴻一樣也主張中畫與西畫的交流：「歐西畫人能採我國之長是他有眼光處、聰明處。何以我們不去採西畫之長來補我之不足呢？我以為不止要採取西畫，即如印度畫、埃及畫、波斯畫及其它各國古今名作，苟有好處，都應該採納，以為我國畫的營養。可惜我們的國畫先生們，至今不但不自動去採取，還反對人家採取。欲現代畫之發達，我以為同時也要西畫發達，俾我藝壇時時受一種新刺激，灌輸一種新血。西畫可算是我國藝壇一種新補劑。」

14 高劍父，〈我的現代國畫觀〉（南京中央大學講稿）。香港，一九五五。

徐悲鴻與高劍父的痛陳時弊之言，到今天仍然適用（當然台灣與大陸的情況有別）。藝壇

在這七十年間到底進步了多少呢？還是原地踏步？或走回頭路了呢？

在一片求新、求變、學習西方的呼聲之下，許多學生遠赴重洋到了西歐及日本留學。現代化的美術學校也陸續在上海、北京、南京、杭州等地成立。一九二〇年代末期，這些留學生陸續回國，投入了國內的美術教育，使得國內的美術運動到了三〇年代呈現空前未有的蓬勃現象，而當時的上海由於文藝活動的頻繁與旺盛，被比擬為中國的巴黎。[15] 當時提倡新繪畫最有影響力的領導人物有徐悲鴻（一九二七年回國）、劉海粟、高劍父、林風眠等人，他們都是由歐、日回國的留學生，一致主張學習西法以改良、革新國畫。在西洋畫派之中，寫實主義特別受到注重與強調。追究其原因，大概是因為當時學習西畫的人士以振興中華翰墨為最終目，因此西畫中最符合當時需要的「寫實」主義就特別受到提倡。[16] 這種情形與當時魯迅所領導的文學上的社會寫實主義是一致的。

一九三七年抗日戰爭爆發，使得寫實主義的主張更為高熾。徐悲鴻在一九四一年發表的〈西洋美術對中國美術之影響〉一文中指出：「在先已受歐洲寫實主義刺激者，迨『九一

15 Michael Sullivan, *Chinese Art in the 20th Century*, Berkeley, 1959。

16 水天中，〈西方美術思潮沖擊下的中國油畫〉，《美術史論》，一九八六，第四期。

『八』直至與倭寇作戰，此寫實主義繪畫作風，益為吾人之普遍要求。」[17]在寫實主義的影響之下，以西方的畫法畫理評論中國傳統繪畫蔚為風尚，認為中國畫應強化透視、解剖、光影等基礎技巧，使寫實更有著落。[18]一生致力於研究中國傳統藝術的黃賓虹，在從事創作的時候也深受這個風氣的影響。

黃賓虹九十二歲的生涯，跨越了清朝末年到共產政權在大陸成立的這一段，中國歷史上變動最大、改變最多，將近一個世紀的時間。作為一個思想進步的文人，他不僅目睹而且參與了推翻滿清、建立民國的革命。其後的「五四運動」、抗日戰爭，以及一九四九年中共政權的成立，他都一一經歷。與其人一樣，他的畫追求進步，而不詔世媚俗。他看似漆黑一團、桀驁不訓的風格並不為時人所欣賞。然而他是一位鍥而不捨、有理想的畫家，並不為惡劣的環境屈服。死後，他在杭州棲霞嶺的居所被闢為「黃賓虹先生紀念室」，可以說備受尊重。他的畫可以說在比較少外力及政治干擾下持續有所發展，比起後來遭受「文化大革命」迫害的年輕一輩畫家幸運多了。

黃賓虹不像高劍父、徐悲鴻、劉海粟等人出國留學，嫻通西方藝術，並且大力提倡借鏡西畫以改進中國繪畫，擴大國人的思想、視野。相反的，他一生致力於古代中國藝術的

17 同註十三，四四六頁。

18 姚夢谷，〈民初繪畫的革新〉，《師大美術學系系刊》，一九七九。

研究，企圖從傳統中重建生機。呂壽琨說他的畫「有如苦行頭陀，與世無爭」，實在也有道理。[19] 他是一位近代的傳統職業文人畫家，也是一位國粹主義者。然而他也是一位創新者，而且開明的接受外來的影響，以求超越古人。

從一九〇七年到一九三七年，有三十年的時間，他住在開風氣之先的上海，從事出版等文化工作，並且與高劍父、徐悲鴻等人都有密切的往來。[20] 他中年以後「師法造化」的寫實作風，可以說是國畫改良理論的實踐，與徐悲鴻提出的「師法造化，尋求真理」，以及高劍父所標舉的取材於自然，注重「氣候」、「空氣」與「物質」的動與力的表現主張一致。

此外，由他後期的作品，以及注重對大自然光影、透視觀察的言論，也可看出他對西方的畫理、畫論也有所了解，進而影響自己的創作。他曾說：「山以其時光的不同，可分朝陽山、正午山、夕陽山。朝陽山與夕陽山，因陽光斜照，所以呈半陰半陽。正午山因陽光直射，所以近處平坡白，而遠處山巒黑。畫中山水，常見近處清淡，遠山反沈黑，即是此

19 呂壽琨，〈從藝術批評看黃賓虹的繪畫思想〉，見孫旗編，《黃賓虹的繪畫思想》。台北，一九七九，四十八頁。

20 一九一二年，高劍文、高奇峯辦《真相畫報》，黃賓虹為其撰文，並畫插圖（裘柱常編，《黃賓虹傳記年譜合編》）。一九二九年與徐悲鴻等人成立「寒之友社」。他曾和高劍父討論西洋畫，而寫有〈論新派畫〉一文。文中說：「畫有新派，近代名詞。從古至今名家輩起，救墮扶偏，無時不變，因人因地，年代不同。物質盈虧，趨易乘便，除舊翻新，由來已久。」可見得他也熟知新派畫而贊成除舊更新，改良國畫。

理。」[21] 又說：「作畫應使其不齊而齊，齊而不齊，此自然的形態。入畫更應注意及此，如作矛橋，便需三三兩兩，參差寫去，此是法，亦是理。」此外，王敏在〈賓虹先生的一席話〉一文中提到一九四八年黃賓虹曾在他的面前將一塊石頭放在陽光下，再投入清水池中，觀察石頭顏色的變化，而得到如下的結論：「山川在天地間，朝夕不同，春秋不同，有雨有霧不同，靜夜月下又不同。剛才以石塊投入筆池，猶岩石浸在朝露中；以少許之墨溶於池，使這塊岩石如在夜雨中。如此一試，已使岩石給人的感覺各有不同，況陰陽自然，頃刻萬變，那麼我們所見山光水色，難道只是清淡之色，而無沈沈蒼老之色嗎？」[22] 他對於自然界光影、天氣、時候變化的觀察、眼睛視覺差距的判斷，以及用「排比設色」、「點綴成形」法作畫的技巧與法國印象派畫家莫內（Claude Monet）等人極為相似，難怪他的後期的作品使人聯想到西歐印象派繪畫。[23]

由於黃賓虹幾近七十歲以後才達到創作的高峯，而且早期的作品多屬臨摹，因此後人對他的繪畫成就的評價高低不一。有的說黃賓虹「只是個非常用功的畫家而已……假如他七十

21 王伯敏編輯，《黃賓虹畫語錄》。上海，一九六一。下同。

22 王敏，〈賓虹先生的一席話〉，收錄於孫旗編，《黃賓虹的繪畫思想》一書。

23 查永玲，〈傅雷談黃賓虹的繪畫藝術〉。《朵雲》，一九八一。

代序／介紹故宮博物院收藏的黃賓虹繪畫兼論其藝術的時代性

○二九

歲前去世的話，根本沒有人去注意他，頂多說他是位善於臨摹的高手而已。」而替他辯護的人則認為有成就的人並不計較年齡，只計成果，並認為「黃賓虹的畫是既傳統又現代的，黃賓虹就好像米開蘭基羅或范寬一樣永垂不朽。經過了三百年才出現了一個黃賓虹，不知何時再出現另一個黃賓虹呢？」……評論一個畫家，對他斷章取義的貶低或過分的吹捧都是不必要的。黃賓虹七十歲以前固然只是一個相當平實的畫家，他其後的成就也不容抹殺。黃賓虹的繪畫由早年與中年的長期保守，轉變到晚年的精進的現象，確實與眾不同，而且令人驚嘆佩服。然而回顧一下當時中國文藝界的情形，就能發現黃賓虹繪畫風格的發展與轉變與民國初年藝術界停滯保守的風氣，以及其後求新、改良、革命的潮流步調一致——一九三〇年代，他的繪畫由倣古轉變到「師造化」，正是文、藝寫實主義在中國風起雲湧的時期。從這點看來，他的藝術具有充分的時代意義和時代性。然而他並不停留在表面的寫實階段，他能夠善加運用中國筆墨的特色，在寫生的基礎上開創新的風格，提昇藝術境界以表達心靈的感受，這才是他藝術成功的地方。

然而在「現代化」的層面上，黃賓虹的繪畫還不能令人完全滿意。他的成就主要在於筆墨運用的醇熟與變化，題材方面甚少創新，而思想內容也沒有超脫傳統文人畫的範疇。他

時常引用古人的話來批評繪畫，使得他的藝術籠罩在古人的陰影之下，脫離社會現實。高劍父在〈我的現代國畫觀〉文中即指出：「現代的繪畫與古畫間主要的差別，不應只是形式上的，而應該是思想上的。就是寫作的動機，和完成這動機的主題是主因，而表現這主題的技術卻只是客因。如果主客易位，寫出來的畫，盡管新奇驚人，也不能算得現代畫。」用這個標準來衡量，黃賓虹的創作離「現代主義」及「現代思維」還有一段距離。

黃賓虹的繪畫深植於傳統中，他應用新的技法，表現發揚優良的古代中國藝術。他的成就給徬徨的近代中國人增加了民族自信心，同時還提供了中國水墨畫家一個拓展的方向——從大時代的文化、創作背景來看他的藝術，更能使人對他的得失貢獻得到一個全面而完整的了解。

＊原刊於《現代美術》，一九九〇年第二十八期，頁二─八。

1939年黃賓虹〈自述〉手稿

自述

賓虹學人，原名質，字樸存，江南歙縣籍，祖居潭渡村，有濱虹亭最勝，在黃山之豐樂溪上。國變後改今名。幼年六七歲，隨先君寓浙東，因避洪楊之亂至金華山。家塾延蒙師，課讀之暇，見有圖畫，必細意觀覽。遇能書畫者，必訪問窮究其理法。先君喜古今書籍、書畫，侍側常聽之，記之心目，輒為仿效塗抹。時有蕭山倪丈炳烈善書，其從子淦，七歲即能畫人物、花鳥。其父倪翁，忘其名，常攜至余家，觀其所作畫，心喜之而勿善也。意作畫不應如是之易，以其粗率，不假思索耳。其父年近六旬，每論畫理，言作畫必先懸紙於壁上而熟視之，明日往觀，坐必移時，如是三日，而後落筆。余從旁竊笑，以為此翁道氣太過，好欺人。請益於先君，詔之曰：「兒知王勃腹稿乎？」因知古人文章、書畫，皆貴胸有成竹，未可枝枝節節為之也。

翌日，倪翁至，叩以畫法，不答。堅請，乃曰：「當如作字法，筆筆宜分明，方不至

黃賓虹

為畫匠也。」余謹受教而退。再叩以作書之法，故難之，強而後可。聞其議論，明昧參半，遵守其所指示，行之年餘，不敢懈怠。倪翁年老不常至，余惟檢家中所藏古書畫，時時觀玩之。家有白石翁畫冊，所作山水，筆筆分明，學之數年不間斷。余年十三，應試返歙。時當難後，故家舊族，古物猶有存者，因得見古人真跡，為多佳品。有董玄宰、查二瞻畫，尤愛之。習之又數年。家遭坎坷中落，肄業金陵、揚州，得友時賢文藝之士，見聞漸廣，學之愈勤。遊皖公山，訪鄭雪湖（珊）丈，年八十餘。聞其於族中有舊，余持自作畫，請指授其法。鄭丈云：「惟有六字訣，曰『實處易，虛處難』。」子謹誌之。此吾曩受法於王蓬心太守者也。」余初不為意，以虛實指章法而言，遍求唐宋畫章法臨摹之，幾十年。繼北行學干祿以養親。時庚子之禍方醞釀，鬱鬱歸。退耕江南山鄉水村間，墾荒近十年，成熟田數千畝。頻年收穫之利，計所得金，盡以購古今金石、書畫，悉心研究，考其優絀，無一日之間斷。寒暑皆住樓，不與世俗往來。家常鹽米之事，一切委之先室洪孺人；而歙中置宇增產，井井有條，皆由內助也。

遜清之季，士夫談新政，辦報興學。余遊南京、蕪湖，友招襄理安徽公學，又任各校教員。時議廢棄中國文字，嘗與力爭之。由是而專意保存文藝之志愈篤。乃至滬，晤粵友鄧君秋枚、黃君晦聞；於《國學叢書》、《國粹學報》、《神州國光集》供搜輯之役。歷任《神州》、《時報》各社編輯及美術主任、文藝學院院長、留美預備學校教員。當南北議和

之先，廣東高劍父、奇峰二君辦《真相畫報》，約余為撰文及插畫。有署名大千、予向、濱虹，皆別號也；此外尚多，不必贅，而惟賓虹之號識者尤多，以上海地名有洋涇橋、虹口也。

近十年，來燕京。嘗遇張季爰、溥心畬諸君於稷園，繼而壽石工君亦至，素喜詼諧，因向眾云：「今日我當為文藝界辦一公案。」眾皆竦立而聽。乃云：「張大千名滿南北，諸君亦知其假借於黃賓虹，至今尚未歸還乎？請諸君決議。」即以《真相畫報》為證，眾乃大笑。

余署別號有用「予向」者，因觀明季惲向字香山之畫，華滋渾厚，得董、巨之正傳，最合大方家數，雖華亭、婁東、虞山諸賢，皆所不逮，心嚮往之，學之最多。又喜遊山，師古人以師造化。慕古向禽之為人，取為別號。而近人撰《再續碑傳承》一書，搜集稱繁富，燕京出版，中採予向〈新安四巧工傳〉文，乃謂予向為失名。最近《中和》、《雅言》二雜誌，皆錄予向所作文，人知之復漸多。而餘杭褚理堂君德彝撰《再續金石錄》，載鄙人原籍，誤歙縣為黟縣，是殆因黟有黃牧甫而誤，亦應自為言明者也。

近伏居燕市將十年，謝絕酬應，惟於故紙堆中與蠹魚爭生活；書籍、金石、字畫，竟日不釋手。有索觀拙畫者，出平日所作紀遊畫稿以示之，多至萬餘頁，悉草草勾勒於粗麻紙上，不加皴染，見者莫不駭余之勤勞，而嗤其迂陋，略一翻覽即棄去。亦有人來索畫，經年不一應。知其收藏有名跡者，得一寓目乃贈之；於遠道函索者，擇其人而與，不惜也。

目次

附錄

輯一 古畫微

自序 *

自來文藝之升降，足覘世運之盛衰。蕭何收秦圖籍而漢以興，閻立本為右相而唐以治。天寶之亂，明皇幸蜀，圖嘉陵江者，李思訓三月而成，吳道子一日之跡。王維學吳道子，開士夫畫。五季之衰，至於北宋，文治轉隆，藝事甚盛；及其南渡，殘山剩水，馬遠、夏珪，稍稍替矣！惟趙漚波、高房山及元季四家黃、吳、倪、王，集唐宋之大成，追董、巨之遺矱，畫學昌明，進於高逸。有明枯硬，而啟禎特超；前清荼靡，而道咸復起。蓋由金石學盛，究極根柢，書法詞章，聞見博洽，有以致之，非偶然也。世代遷移，物質改易，丹青水墨，用各不同，優絀低昂，論或偏毗。唐畫刻畫，董玄宰謂不足學；宋人獷悍，米元章云俗未除。要之山林廊廟，往古來今，屢變者面貌，不變者精神，研幾入微，發揮盡致；氣原骨力，韻在涵蓄；氣韻生動，全關筆墨。六法精進，必多讀書行路，遠師古人，近參造化，精神貫注，渾厚華滋；一落時趨，工巧輕秀，浮薄促弱，便無足取。爰本斯旨，著為淺說。

昔劉彥和有言：「品列成文，有同乎舊談者，非雷同也，勢自不可異也；有異乎前論者，非苟異也，理自不可同也。」評文如此，畫亦宜之。道法自然，人與天近。物質有窮，精神無窮。《易》曰：「窮則變，變則通，通則久。」先儒言：「天不變，道亦不變。變者人事。」士先志道，據德依仁，歸納游藝，以底於成。時當危亂，抑塞磊落，才智技能，日益發舒，感事興懷，形諸縑楮，守先待後，壽之梨棗。中經禁毀，加以兵燹，既罕儲藏，復多散佚。欲增學識，務尚觀摩，非事搜羅，無由徵集。況若聲華標榜，門戶排擠，聞見混淆，是非顛倒，各狃一偏，難祛眾惑。此則審時度勢，略跡原心，前所未言，固嫌觸忌，後之立說，致免滋疑。傳遠垂久，援引論古，闡幽發微，創獲知新。比之稗野遺聞，為考史者不棄，苔岑契合，尤通人所樂稱。敢云文以致治，感於無形，聊因書此備忘，言之有物云耳。

*　此文一九二五年作為《小說世界叢刊》之一刊行，復於一九三二年和一九三三年作為《國學小叢書》之一重刊。原書無序，茲據一九四九年《子曰叢刊》第三輯所載自序置前。

總論

畫稱藝術，藝本樹藝，術是道路，道形而上，藝成而下。畫之創造，古人經過之路，學者當知有以採擇之，務研究其精神，不徒師法其面貌，以自成家，要有內心之微妙。

自來中國言文藝者，皆謂書畫同源。作書之初，依類象形謂之「文」。文先有畫。夏商周之畫，著於三代鐘鼎、尊彝、泉璽、甲骨、陶瓦之屬，至於近世，出土古物，椎拓精良，影印亦富。周代文盛，宣王時史籀作《大篆》，文字孳生，書與畫始分。周秦漢魏畫法，石刻圖經，猶文字之不用象形而已，改篆為隸矣。春秋之前，禮不下庶人，刑不上大夫，學業掌於官守，為朝廷所專有，定於一尊，人民自足，不相往來。愚民無學，可以治生。東周而後，至於戰國，王室衰微，列國爭鬥，時事變遷，民不聊生。文學遊說之士標新立異，取重諸侯，其不得志者，聚徒講學，著書立說，以傳道於來世。諸子百家紛紛而起，學術發達，冠絕古今。國運綿長，皆由文化偉大之力。畫即六藝禮、樂、射、御、書、數之中，結繩畫卦其先務也。秦漢魏晉畫法，留傳金石為多，國體專制，輔佐政教，宗廟、祠堂、道觀、僧

寺，咸有圖畫。兩晉六朝顧愷之特重傳神，陸探微、張僧繇、展子虔，其技益工。至於唐

代，有吳道子，尤以氣勝。王維畫學吳道子，稱為「南宗」。南宗、北宗之分，倡於明季。

然南宗之畫，常欲溯源書法，合而為一。宋開院體，畫專尚理。而元人上溯唐宋，兼又尚

意，顯有不同。明初沿習宋元，文徵明、沈石田、唐六如、仇十洲，稍變其法。清代士夫，

祖述董玄宰，專宗王煙客、石谷、廉州、麓臺及吳漁山、惲壽平，以為冠絕古今，遂置前人

真跡於不講。而清代之畫，遂不及於前人。

然學者猶沾沾於形似之間。以論畫家優劣，區別而次第其品格，言神、妙、能三者之

外，而為逸品。不明畫旨純與書法相通，而其敝也，不能博綜古今圖畫之源流，與評論優

絀之得失。雖庋藏卷軸，不過皮相其縑墨，而於古人之精神微妙，迄無所得，豈不謬哉！故

惟深明於六法（南齊謝赫言六法，曰氣韻生動，曰骨法用筆，曰應物寫形，曰隨類傳彩，曰經營位

置，曰傳移摹寫），上焉者合於神理，純係化工。下焉者得其形似，亦非庸妄。至有狂怪而

入於歧途，虛造而近於向壁者，雖或成名，可置弗論。董玄宰謂：讀萬卷書，行萬里路，方

合作畫。誠哉！聞見不可不廣，而雅俗不可不分也。古今名家，以畫傳者，不啻千萬。然其

天資學力，足以轉移末俗，振飭浮靡者，代不數人。茲舉大概，間附己意，次其編第，著為

淺說云。

上古三代圖畫實物之形

上古未有文字之先，人事簡易，大事作大結，小事作小結，僅為符號而已。伏羲氏出，畫卦之文，云即天地風雷等字。考古者至引巴比倫文字為證，莫不相合。其象形猶未顯也。又作十言，即一至十等字之古文，已立橫線、縱線、弧三角之形式，是為圖畫之胚胎矣。黃帝之世，倉頡造六書，首曰象形，言製字者先依類而象其形。時有史皇，以作畫著，當為畫事之始，畫與字其由分也。且上古雲鳥、蝌蚪、蟲魚、倒薤之書多類於畫，其形猶存。有虞氏言「予欲觀古人之象，日月、星辰、山龍、華蟲、宗彝、藻、火、粉、米、黼、黻、絺繡十二章，用五彩彰施于五色」，是畫用之於服飾矣。夏后氏之遠方圖物，貢金九牧，鑄鼎象物，百物為之備，使民知神奸，是畫用之於鑄金矣。《史記》稱伊尹從湯言素王及九主之事，謂凡九品，圖畫其形。《尚書·說命篇》言：「恭默思道，夢帝賚予良弼，其代予言。乃審厥象，俾以形旁求于天下。說築傅巖之野，惟肖。」是虞夏、殷商之際，民風雖樸，而

畫事所著，固綜合天地、山水、人物、禽魚、鳥獸、神怪、百物而兼有之，已開畫故實（今稱歷史畫）與寫真之先聲矣。至於周代尚文，郁郁彬彬，粲然可睹。職官所掌，繪畫攸分。

《家語》記孔子觀乎明堂，睹四門墉，有堯舜之容、桀紂之象；又有周公相成王，抱之負斧扆，南面以朝諸侯之圖。《離騷》言楚有先王之廟及公卿祠堂，圖天地山川神靈，奇偉譎詭，與古聖賢怪物行事，是其時畫壁之風，已盛於列國。而旗常所著，如王者畫日月以象天明，諸侯畫交龍，一象其升朝，一象其下復；畫熊虎者，鄉遂出軍賦，象其守，莫敢犯之；鳥隼象其角健，龜蛇象其扞難避害。且雜五色者，青與白相次，玄與黃相次，象其守，是名物之各異，布彩之第次，皆有法度，為繪畫於縑素者之濫觴矣。然後之考古者，僅可徵實於器物，標舉形似，以供眾庶之觀鑑。廊廟典章，亦猶是華飾之用，而未及藝事之工拙也。雖然，古之文官，其精意所存，必非尋常所可擬議。而惜乎代遠年湮，近世於金石古物之外，不得而睹之，安能不為之望古遙集哉！

兩漢圖畫難顯之形

商周邈矣！商周之圖畫，彰於吉金，如鐘彝之屬，不少概見。秦漢之時，有三羊鼎、雙魚洗、龍虎鹿盧之製，形狀精美，反不逮於前古。秦破諸侯，寫放其宮室，作之咸陽北阪上。漢文帝三年，於未央承明殿，畫屈軼草、進善旌、誹謗木、敢諫鼓、獬廌（獨角獸，能觸邪佞）。宣帝之時，圖畫漢列士；或不在於畫上者，子孫恥之。後漢順烈皇后常以列女置於座右，以自監戒。武帝中，令奉高作《明堂汶上如帶圖》；又作甘泉宮，中為合室，畫天地太一諸鬼神，而置其祭具，以致天神。至明帝時，別立畫官，詔博洽之士班固、賈逵輩，取諸經史事，命尚方畫工圖畫之。是畫著為勸誡之事，舉載籍所不能明者，可圖其形以明之。杜陵毛延壽、安陵陳敞、新豐劉白、雒陽龔寬之徒，並工牛馬飛鳥眾勢，人形好醜老少，為得其真。畫者僅以姓氏著。今所及見之漢畫，惟以石刻存，傳者猶夥。武帝元狩中，有鳳凰刻石，嵩嶽太室、少室、開母廟三闕諸畫。永建中，孝堂山石室畫像、武侯祠堂畫

像、李翕黽池《五瑞圖》、朱長舒墓石，諸凡人世可驚可喜之事，狀其難顯之容，一一畢現，此畫之進乎其技矣。

今觀石刻筆意，類多粗拙，猶與書法相同，其為寫意畫之鼻祖耶？然當明帝時，佛教已入中國，莊嚴瑰麗之品飾，其工藝必挾而俱東。近論東方美術者，有謂中國畫事源流，皆出於印度斯坦古代之繪畫雕刻。今考印度古代所遺之美術，多關於宗教鬼神之作。印度國王，於其畫家，每年給俸界之，甚且免其地租，使得專心於藝術，不以富貴利祿分其心。正如悟道之高僧，避世之隱士，故其技有獨至，而為古今所共仰。當時中國漢畫，雖有濡染於外域之風，而筆墨精神，保存古法，有可想像於石刻外者。而今之僅存，所可見者，亦徒有石刻而已。

兩晉六朝創始山水畫以神為重

魏晉六代，名畫家之傑出，初以圖寫人物為多。如阮湛之《禹貢圖》、王景之《三禮圖》。又有郭璞之圖《爾雅》、衛協之圖《毛詩》。若《周易》、《春秋》、《孝經》，莫不有圖。然猶意存考證名物，輔翼經傳，取於形似而已。故其山水於群峰之勢，若鈿飾犀櫛，或水不容泛，或人大於山，率皆附以樹石，映帶其地，列植之狀，則若伸臂布指。至吳曹弗興，早有令名，冠絕一時，孫權令畫屏風，誤墨成蠅狀，權疑其真，以手彈之，神其技矣。又嘗見溪中赤龍，寫之以獻孫皓，更假借於神物以明其技。顧愷之以畫自名，丹青亦妙，筆法如春蠶吐絲，初見甚平易，且形似時或有失，細視而六法咸備，傳染以微濃色，微加點綴，不求暈飾，人稱「虎頭三絕」，時為謝安所激賞。在瓦官寺畫壁，閉戶往來，月餘成維摩一軀，啟戶而光耀一寺。每畫人成，或數年不點目睛，人問其故，答曰：「四體妍媸，本無闕少，於妙處傳神寫照，正在阿堵中。」又圖裴楷像，頰上加三毛，觀者覺神明殊勝。故其得神之妙，亦猶今之稱印度繪畫者，長技在於不寫物質之對象，而象物質內部之情

感耶？不然，古稱弗興所畫龍，置之水旁，應時雨足，愷之所畫神佛，特顯靈異，何以故神

其說，奇誕若此？蓋畫貴取其神而遺其貌，故未可以跡象求之。深明其傳神之旨者，當自顧

愷之始矣。

夫畫者既殫精竭神於人物之間，幻而為圖其神怪。龍與神雖非人所習見，猶易得其神

者也。至若含思綿邈，遊心於天地草木之華，而使人之神，務與造化為合。惟兩晉士人性多

灑落，崇尚清虛，於是乎創有山水畫之作，以為中國特出之藝事。時與顧愷之齊名者，有陸

探微，宋明帝時，圖畫古聖賢像之外，傳有《春岫歸雲圖》。梁張僧繇所畫釋氏為多，又嘗

於縑素之上，以青綠重色，先圖峰巒泉石，而後染出丘壑巖巖，不以墨筆先勾，謂之「沒骨

皴」。展子虔身處隋代，歷北齊、周，去古未遠，嘗畫臺閣，為江山遠近尤工，咫尺之間，

具有千里之勢，為六朝第一；其源多出於顧愷之、陸探微。而汝南董伯仁，亦以才藝名於

時，號為智海，特長於山水畫，與展子虔齊名。大抵兩晉六朝之畫，每多命意深遠，造景奇

崛，尤覺畫外有情，與化同遊，頗能不假準繩墨，全趨靈趣。此由得之天性，非學所能，又

其不拘形似，能以神行乎其間者也。若鄭法士畫師僧繇，獨步江左，嘗為顫筆，自詡其妙，

而以為神。其後作者，拘守矩矱，弊以日滋。梁元帝論畫，致有「高嶺最嫌鄰石刻，遠山大

忌學圖經」之句。然化板滯刻畫之病，非求其神似，不易為功。譬善相馬者，常得之於牝牡

驪黃之外，蓋所謂「莊老告退，山川方滋」，其以此也。

唐吳道子畫以氣勝

唐人承六代之餘風，畫家造詣，更為精進。雖真跡罕傳，至今千數百年，偽託者又多鑒空杜撰，大失本來面目。或謂唐畫皆極粗率，此猶一偏之論，未足以知唐畫之深也。大凡唐代畫法，每多清妍秀潤，時斤斤於規矩，而意趣生動。蓋唐人風氣淳厚，猶為近古。其筆雖如匠人之刻木鳶，玉工之雕樹葉，數年而成，於畫法緊嚴之中，尤能以氣見勝，此為獨造。

其所最著，惟吳道子。學者輾轉揣摩，未易出其範圍。道子初學書於張顛、賀知章，久之不成，去而學畫。見張孝師畫《地獄相》，因效為《地獄變相》。早年行筆差細，中年行筆磊落，如蓴菜條，非粗率也。沉著之處，不可掩者，其氣盛也。畫人物有八面，生意活動。其賦彩於焦墨痕中，略施微染，自然超出縑素，世稱「吳裝」。其徒翟琰、楊庭光、盧楞伽，均學於道子，時謂「吳生體」。吳生之作，獨為萬世法，號曰「畫聖」。

閻立德、立本昆季畫法，皆純重雅正，不甚露其才氣。所傳有《秦十八學士》、《凌煙閣功臣圖》，及為群僧作《醉道士圖》。貞觀中，畫《東蠻謝元深入朝圖》，儀服莊正

恢奇，形神兼備。又號王元鳳射獲猛獸，太宗命圖其真。嘗與侍臣泛春苑池中，有異鳥戲波中，召立本寫之。其畫之表著，皆從生人活物而得者也。張萱畫貴公子、鞍馬屏帷、宮苑仕女，冠冕一時。周古言、周微昉諸人，時亦專工人物，或畫歲時行樂之勝，形貌傳神，豐肥穠豔，謂得目睹貴遊之盛，腕底具有生氣。至韓幹畫馬，戴嵩畫牛，能盡野性，各極其妙，非元氣淋漓，不能有此。此畫佛道、人物、仕女、牛馬之跡，有迥出乎前代者，必非粗率矣。

今以唐畫之可寶貴，因其氣韻生動，有合六法。故言畫事者，咸曰法唐，非僅年代久遠，為其真跡難求而得之也。唐人畫法，上接晉魏六朝，下啟宋元明清，精妍深遠，極其美備。而山水林石、花竹禽魚，尤多窮神盡變，靈氣湧現。唐山水畫，亦當首推道子。當未弱冠，即窮丹青之妙。裴曼將軍為舞劍，觀其壯氣，可助揮毫，奮筆傾成，有若神助。明皇天寶中，忽思蜀道嘉陵江水，遂假吳道子驛駟，令往寫貌。及回日，帝問其狀，奏曰：「臣無粉本，並記在心。」後宣令於大同殿圖之，嘉陵三百餘里山水，一日而畢。世徒驚其神速，遂疑道子下筆，多作草草。然道子傳人雖多，惟王陀子尤善。或稱其山水幽致，峰巒極佳，亦非粗率可知。時有楊惠之者，嘗與道子同師張僧繇畫跡，號為畫友。其後道子獨顯，惠之遂焚筆硯，毅然發憤，專肆塑作，乃與道子爭衡。畫者法既備矣，必求氣至，氣不足而未有能得其韻者。六法言氣，必兼言韻者，以此也。

王維畫由氣生韻

士夫畫與作家畫不同，其間師承，遂有或異。畫至唐代，如禪門之南北二宗。世稱北宗首推李思訓，用金碧輝映，為一家法。後人所畫著色山水，往往師之。明皇亦召思訓與吳道子，同圖嘉陵江水於大同殿壁，累月方畢。明皇語云：「李思訓數月之功，吳道子一日之跡，皆極其妙。」思訓子昭道變父之勢，繁巧智惠，抑有過之。南宗首稱王維。維家於藍田玉山，遊止輞川。兄弟以科名文學，冠絕當代。其畫蹤似吳生，而風標特出，平遠之景，雲峰石色，純乎化機。讀其詩，詩中有畫；觀其畫，畫中有詩。文人之畫，自王維始。論者又謂其畫物多不問四時，如畫《臥雪圖》，有雪中芭蕉，乃為得心應手，意到便成。故造理入神，迥得天趣，正與規規於繩墨者不同，此難與俗人論也。

今觀南北兩宗，雖殊派別，跡其蹊徑，上接顧、陸、張、展，往往以精妍為尚，深遠為宗，既以氣行，尤以韻勝。故王維之學道子，較道子之畫為工，韻已遠過於道子，其氣全也。李思訓之工過於王維，韻亦差似於王維，其氣亦全也。學者求氣韻於畫之中，可不必論

工率，不必言宗派矣。王宰之畫《臨江雙樹》，一松一柏，古藤縈繞，上盤下際，千枝萬葉，分布不雜。其山水多畫蜀景，玲瓏嵌空，巉嵯巧峭。張璪手握雙管，一時齊下，一生一枯，隨意縱橫，應手間出。其山水之狀，則高低秀麗，咫尺重深。雖多不尚粗率，而氣亦不弱，匠心獨運，為可想見。至項容之筆法枯硬，王洽之潑墨淋漓，又其縱筆所如，不求工巧，標新領異，足稱善變。究之古人，筆雖簡而意工，後世畫雖工而意索，此南北宗之所由分。故迅速而非粗率，細謹未為精深，觀於此，而可知唐畫之可貴已。

五代北宋之尚法

五代創始院體，藝事精能，雖宗唐代，而法益加密。蓋隋唐以前，其善畫者，恆多高人逸士，隨意揮灑，悉見天機，洞壑幽深，直是化工在其掌握。五代兩宋之間，工妍秀潤，斤斤規矩，凡於名手所作，一時畫院諸人爭效其法，遂致魚目混珠，每況愈下。故世之目匠筆者，以其為法所礙；其目文人之筆者，則又為無法所礙。宋徽宗立畫學，考畫之等，以「不仿前人，而善摹萬類之情態形色，俱若自然，筆韻高簡」為工。其上者真能納畫事於軌範之中，而又使之超軼於跡象之外，是最明於畫法者也。

河西荊浩，山水為唐宋之冠，關仝嘗師之。浩自稱洪谷子，博通經史，善屬文。五季多故，隱於太行之洪谷。善為雲中山頂，四面峻厚。嘗語人曰：「吳道子畫山水，有筆而無墨，項容有墨而無筆。吾當採二子之所長，成一家之體。」是浩既師道子，兼學項容，而能不為古人之法所囿者也。著〈山水訣〉卷，為范寬輩之祖。

關仝師荊浩，所畫山水，脫略毫楮，筆愈簡而氣愈壯，景愈少而意愈長，深造古淡。其畫樹石，又出於畢宏，有枝無幹，喜作秋山寒林、村居野渡，見人如在灞橋風雪中，非磦磦畫工所能知也。當時郭忠恕以師事之。

洛陽郭忠恕，字恕先，善畫屋木林石，格非師授。重樓複閣，間見疊出，木工料之，無一不合規矩。天外數峰，略有筆墨，使人見而心服者在筆墨之外。其法用濃墨汁潑漬縑素，攜就澗水滌之，徐以筆隨其濃淡為山水形勢。論者謂與《邽氏聞見》所說江南吳生畫同，但尤怪誕。是恕先之作雖師關仝，而實祖述道子之法，不欲蹈襲其跡者也。

唐之宗室李成，字咸熙，後避地北海，遂為營丘人。畫法師荊浩，擅有出藍之譽。家世業儒，胸次磊落有大志，寓意於山水。揮豪適志，精通造化，筆盡意在，掃千里於咫尺，寫萬意於指下，平遠寒林，前所未有。凡稱畫山水者，必以成為古今第一，至於不名，而曰營丘焉。

長安許道寧學李成畫山水，初賣藥都門，以畫聚觀者，故所畫俗惡。至中年脫去舊習，稍自檢束，行筆簡易，風度益著。峰頭直皴而下，林木勁硬，自成一家。體至細微處，始入妙理，評者謂得李成之氣。

翟院深，營丘人，師李成，畫山水有疏突之勢。其見浮雲以為範，而臨摹李成，彷彿亂真，評者謂得李成之風。李成綜合右丞、二李之長，惟不沾沾於古人，而能對景造意，戞然

以成其獨至，故氣韻瀟灑，煙林清曠，雖王維、李思訓不能過之。要其六法俱備，足為畫苑名程，又未嘗盡棄古人之法而為之也。

華原范寬，名中正，字仲立，性溫厚有大度，故時人目之為寬。畫師荊浩，又學李成筆，雖得精妙，尚出其下，遂對景寫山之骨，不取繁飾，自為一家，不犯前輩，由是與李成並行，時人議曰：「李成之筆近視如千里之遠，范寬之筆遠望不離坐外，皆所造乎神者也。」寬於前人名跡，見無不模，模無不肖，而猶疑繪事之精能，不盡於此也。喟然歎曰：「吾師人曷若師造化！」聞終南、太華奇勝，因卜居其間。數年筆大進，名聞天下。

河陽郭熙善山水寒林，亦宗李成法，得雲煙出沒、峰巒隱顯之態，布置筆法，獨步一時。早年巧贍工致，晚年落筆益壯。著《山水論》，言遠近淺深、風雨晦明、四時朝暮之所不同。至於溪谷橋徑、釣舟漁艇、人物樓觀等景，莫不位置得宜，後人遵為畫式。郭熙之出，後於營丘，當時以李成、郭熙並稱，固已崇重如此。沈石田論營丘云：「丹青隱墨墨隱水，其妙貴淡不貴濃。」脫去筆墨畦徑，而專趨於平淡古雅。雖層巒疊嶂、索灘曲瀨，略無痕跡。信乎非熙不能，而真足為營丘之亞也。李成、郭熙，皆能以丹青、水墨，合為一體，特其優長，非馬遠、劉松年輩所能彷彿。

宋初承五代之後，工畫人物者尚多，董源而後，則漸工山水。

董源一作「元」，字叔達，又字北苑，鍾陵人。事南唐為北苑副使。山水水墨類王維，

著色如李思訓。工秋巒遠景，多寫江南真山，不為奇峭之筆。皴法用淡墨掃，屈曲為之，再

用淡墨破。其平淡天真多，唐畫無此品格，高莫與比也。先是唐人工畫，多寫蜀中山水，玲

瓏嵌空，巉嵯巧峭，高嶺危峰，棧道盤曲。荊浩、關仝，尤多峻厚峭拔之山。至北苑獨開生

面，峰巒出沒，雲霧顯晦，嵐色鬱蒼，枝幹勁挺，論者稱為「畫中之龍」。

僧巨然、劉道士，皆各得董源之一體。得北苑之正傳者，獨推巨然。劉道士，亦江南

人，與巨然同師北苑。巨然畫則僧居主位，劉畫則道士居主位。宋畫尚無款識，二畫如出

手，世人以此辨之。巨然師董源，師其神，不師其跡。少時作礬頭山，老年平淡趣高，野逸

之景甚備。大體董源、巨然兩家畫筆，皆宜遠觀。其用筆甚草草，近視之幾不類物象，遠觀

則景物粲然，幽情遠思，如睹異境，此其妙處。且宋人院體，皆用圓皴。北苑筆意稍縱，為

一小變，遂開側筆先聲，由有法以化於無法。師法者，可以悟矣。

雖然，宋人之畫，莫不尚法，而尤貴於變法。古人相師，各有不同，然亦可以類及者。

黃筌、徐熙，同以花鳥名於時。黃家富貴，徐熙野逸，其顯殊者。黃筌有《春山秋岸》、

《雲巖汀石》諸圖，所畫山水，咸有足稱，尤多唐人之遺韻。僧惠崇畫《溪山春曉圖》，烘

染清麗，筆意秀潤。惠崇以豔冶，巨然以平澹，皆為高僧，逃入畫禪。

趙伯驌、伯駒多學李思訓，趙大年學王維，畫法悉本唐意，而纖妍淡冶中，更開跌宕超

逸之致。錢松壺言趙大年設色絕似馬和之。錢塘馬和之，山水筆法飄逸。蓋皆謹守宋規，而毫無院習者也。

宋道字公達，**宋迪**字復古，兄弟齊名。所畫山水，多以平素簡淡為宗，師李成法。復古聲譽嘗過其兄。論畫之法，惟崇天趣。

王詵字晉卿，畫學李成，著色師李將軍法。其遺跡最烜赫者為《煙江疊嶂圖》，清潤可愛。

燕肅字穆之，益都人。**燕文貴**一作「文季」，吳興人。文貴畫《秋山蕭寺圖》，穆之畫《楚江秋曉圖》，皆能師王維、李成，上承唐人墜緒，下開南宋先聲，已離畫工之度數，而得詩人之清麗焉。

南宋士夫與院畫之分

自文湖州畫怪木疏篁，蘇東坡寫枯木竹石，胸次之高，足以冠絕天下，翰墨之妙，足以追配古人。其畫出於一時滑稽詼笑之宗，初不經意，而其傲風霆、閱古今之氣，常可以想見其人。東坡論畫，嘗「以為人禽、宮室、器用皆有常形，至於山石竹木、水波煙雲，雖無常形而有常理。常形之失，人皆知之；常理之不當，雖曉畫者有不知。故凡可以欺世而取名者，必託於無常形者也」。古人亦言：「人物難工，鬼魅易畫。」畫鬼者同為無常形之作，後世之貌為士夫畫者之易以此。東坡又言：「常形之失，止於所失，而不能病其全。若常理之不當，則舉廢之矣。以其形之無常，是以其理不可不謹也。世之工人，或能曲盡其形；而至於其理，非高人逸士不能辨。」觀於東坡之說，因知拘守於法者，猶不失其常形；而價規越矩，自以為古法可盡廢者，必至悖於常理。是無法之礙，既甚於為法所礙。且惟有法之極，而後可至於無法之妙。南宋畫家劉、李、馬、夏，悉由精能，造於簡略，其神妙於此可見。

宋高宗南渡，萃天下精藝良工。時凡應奉待詔所作，總目為院畫，而李唐其首選也。

李唐，字晞古，河陽人，在宣靖間已著名。入院後，乃盡變前人之學而學焉。唐初至杭州，無所知者，貨楮畫以自給，日甚困，有中使識其筆曰：「待詔作也。」因奏聞。而唐之畫，杭人即貴之。唐有詩曰：「雪裡煙村雨裡灘，為之如易作之難。早知不入時人眼，多買胭脂畫牡丹。」概想其人，雖變古法，而不遠於古法可知也。古人作畫，多尚細潤，唐至北宋皆然。李唐同時，惟劉松年多存唐韻。馬遠、夏珪，用意水墨，任筆粗放，亦存董、巨之風。

劉松年，錢塘人，居清波門外，俗呼暗門劉，又呼劉清波。淳熙畫院畫生，紹熙年待詔。山水人物師張敦禮，而神氣過之（敦禮避光宗諱，改名訓禮，宋汴梁人。學李唐山水、人物、樹石並仿顧、陸，筆法細緊，神秀如生）。李西涯題劉松年畫，言松年畫，考之小說，平生不滿十幅，筆力細密，用心精巧，可謂畫中之聖。所畫《耕織圖》，色新法健，不工不簡，草草而成，多有筆趣。《問道圖》尤其得意之作，畫法全以衛賢《高士圖》為其矩矱。

河中馬遠，號欽山，世以畫名，後居錢塘。光、寧朝待詔。畫師李唐，工山水、人物、花鳥，獨步畫院。所畫下筆嚴整，用焦墨作樹石，枝葉夾筆，石皆方硬，以大斧劈帶水晏皴。全境不多，其小幅或峭峰直上而不見其頂，或絕壁直下而不見其腳，或近山參天而遠山

則低，或孤舟泛月而一人獨坐，此邊角之景也。間有其峭壁丈障，則主山屹立，浦溆縈迴，長林瀑布，互相掩映。且加遠山外低，平處略見水口，蒼茫外微露塔尖，此全境也。畫樹多斜欹偃蹇，松多瘦硬，如屈鐵狀。間作破筆，最有豐致。楊娃字妹子，楊后之妹也。書似寧宗，印章有楊娃者。以藝文供奉內廷，凡遠畫進御，及頒賜易貴戚，皆命娃題署云。馬遠畫出新意，極簡淡之趣，號馬半邊，形不足而意有餘。評畫者謂遠多剩水殘山，不過南渡偏安風景，世稱馬一角，實不盡然。遠子麟，能世家學，然不逮父。遠愛其子，多於己畫上題麟字，蓋欲其名彰也。

夏珪，字禹玉，寧宗朝待詔，賜金帶。畫師李唐，夾筆作樹，梢間有丁香枝，樹葉間有夾筆，人物面目，點鑿為之。柳梢間以斷缺，樓閣不用尺界，只信手為之。筆意精密，奇怪突兀，氣韻尤高，故當為一代名士。山水布置皴法，與馬遠同。但其意尚蒼古而簡淡，喜用禿筆。馬巧而夏拙，善於用拙者第也。夏珪師李唐，更加簡率。其意欲盡去模擬蹊徑，而若滅若沒，寓二米墨戲於筆端。他人破觚為圓，此則琢圓為觚耳。然其《千巖競秀圖》，巖岫索迴，層見疊出，林木樓觀，深邃清遠。蓋李唐之畫，其源出於范、荊之間，夏珪、馬遠，又法李唐，故形模若此。至其精細之極，非殘山剩水之地，或謂粗而不失於俗，細而不流於媚，有清曠超凡之遠韻，無猥暗蒙塵之鄙格，其推崇有如此者。子森，亦以畫名。

南宋光、寧朝，李唐、劉松年、馬遠、夏珪為四大家，如宋初之李、范、董、郭。其時

渥澤蕭照字東生，畫師李唐。先靖康中，流入太行為盜。一日掠至李唐，檢其行囊，不過粉奩畫筆而已。雅聞唐名，即隨唐南渡。唐盡以所能授之。知書善畫能詩，有遊范羅山句：

蘿翠松青護寶幢，煙波萬里送飛艭。
真人舊有吹簫事，俱傍明霞照晚江。

畫筆瀟灑超逸，妙得李唐之神。

李嵩，錢塘人，少為木工，工人物，尤精界畫，巨幅淺絳，筆法高古，雖出畫院，猶有唐法。此雖暴客賤役，潔身自好，意氣不凡，卒成精詣，其感人深矣。

況若身處世冑之家，志抱堅貞之節，如梁楷者，本東相義之後。畫院待詔，賜金帶不受，掛於院內，嗜酒自樂，號梁風子。玄之又玄，簡而又簡，傳於世者，皆直草草，謂之減筆。人但知其筆勢道勁，謂為師法李公麟，而要醞釀於王右丞、李將軍二家，用力既深，由繁而簡，獨出心裁。趙由俊句云：「畫法始從梁楷變，觀圖猶喜墨如新。」又於劉、李、馬、夏四家之外，能自立幟者矣。其後俞珙、李權輩多師之。權，一作「瓘」，皆錢塘畫院中人也。

元人寫意之畫倡於蘇米

蘇東坡言：

觀士人畫，如閱天下馬，取意氣所到；乃若畫工，往往只取鞭策皮毛、槽櫪芻秣而已，無一點俊發者，看數尺許便倦。

此即形似、神似，元人尚意之說也。畫法莫備於宋，至元搜抉其義蘊，洗發其精神，實處轉鬆，奇中有淡，以意為之，而真趣乃出。元代諸君，資性既高，取途復正，往往於唐法中，幻出為逸格，絕無南宋以下習氣。惟時元運方長，賢人不立其朝，故繪事絕盛，前後莫能比方。夫惟高士遁荒，握筆皆有塵外之想，因之用筆生，用力拙，善藏其器，惟恐以畫名。蓋自唐宋兩朝，畫院中人，規矩準繩，束縛日久，即有嬗變，不過視一二當寧之人，為之轉移。譬如唐人楷法，非不精工，雖其遒美可觀，而干祿字書既已通行，絕少晉賢瀟灑自如之

態。元畫師唐，不襲唐人之貌，兼師北宋之法，筆墨相同，而各有變異，非好學深思，心知其意者，不克臻此。張浦山論畫，謂重氣韻，氣韻有發於墨者，有發於筆者，有發於意者，有發於無意者。發於無意者為上，發於意者次之，發於筆墨者又次之。墨之渲暈，筆之皴擦，人力可至，走筆運墨，我如是而得如是，無不適當，人力所造，是合天趣矣。若神思所注，妙極自然，不惟人力，純任化工，此氣韻生動，為元人獨得之祕。宜其空前絕後，下學上達，妙絕今古，而無與等倫者已。然由濃入淡，由俗入雅，開元人之先者，實惟宋之文湖州、蘇東坡、米襄陽諸公之力為多。

文同，字與可，梓潼人，官湖州，以文學名世，操行高潔，善詩文、篆隸行草飛白，又善畫竹，兼工山水。所畫《晚靄圖》，瀟灑似王摩詰，而工夫不減關仝。東坡稱其下筆能兼眾妙；都穆言，石室先生，人知其妙於墨竹，而不知山水之妙，乃復如是。

蘇軾，字子瞻，眉山人，自號東坡居士。作枯槎壽木，叢筱斷山，筆力跌宕於風煙無人之境。自謂寒林已入神品，用松煤作古木，拙而勁，疏竹老而活，親得文湖州傳法。故湖州嘗云：「吾墨竹一派，近在彭城。」然東坡實少變其法，老幹磊砢，數葉蕭疏，而其意已足。蓋胸次不凡，落筆便有超妙處。次子過，字叔黨，善作怪石叢筱，咄咄逼東坡。世稱叔黨書畫之勝，克肖其先人。又時出新意，作山水，遠水多紋，依巖多屋木，皆人跡絕處，並以焦墨為之。此出奇之處，全關用意，有不覺其法之變有如此者。

師東坡之竹石，後有**柯九思**，字敬仲，號丹邱，台州人，槎枒大樹，枝幹皆以一筆塗抹，不見有痕跡處。自謂寫幹用篆，寫枝用草書，寫葉用八分，或用魯公撇筆，石用折釵股、屋漏痕之遺意云。

李公麟，字伯時，舒州人，宦後歸老於龍眠山。博學精識，用意至到，凡目所睹，即領其要。始學顧、陸、張、吳及前世名手佳本，乃集眾善，以為己有，更自立意，專為一家。自作《山莊圖》，為世寶傳。嘗從蘇東坡、黃山谷游，蓋文與可一等人也。初留意畫馬，有僧勸其不如畫佛。東坡言觀伯時作華嚴相，皆以意造，而與佛合。畫《懸溜山圖》，李廌《畫品》稱其於畫天得也。嘗以筆墨為遊戲，不立守度，放情蕩意，遇物則畫，初不計其妍媸得失，至其成功，則無遺恨毫髮。此殆進技於道，而天機自張，於元畫尚意之說，有可合者，正未可以其白描細筆而歧視之。此善用唐人之法者也。

米芾，字元章，襄陽人，寓居京口，宋宣和立畫學，擢為博士。初見徽宗，進所畫《楚山清曉圖》，大稱旨。山水人物，自名一家。以李公麟常師吳生，終不能去其習氣，山水古今相師，少有出塵格，因信筆為之。多以煙雲掩映樹木，不取工細，不作大圖。所畫山水，其源出於董源。枯木松石，時有新意。又用王洽潑墨，參以破黑、積墨、焦墨，故融厚有味。宋之畫家，俱於實處取氣，惟米元章於虛中取氣。然虛中之實，節節有呼吸，有照應。鄧公壽言李掛三尺，無一筆關仝、李成俗氣。人稱其畫能以古為今，妙於薰染。

元俊所藏元章畫，松梢橫偃，淡墨畫成，針芒千萬，攢簇如鐵。又有梅公蘭菊，交柯互葉而不相亂。」而當時翟耆年稱其善畫無根樹，能描朦朧雲，乃其一種，未可以盡海嶽。後世俗子點筆，便是稱米家山，豈容開入護短徑路耶！

項子京藏有青綠山水，明媚工細，沈石田題句云：「莫怪濕雲飛不起，米家原自有晴山。」

子友仁，字元暉。言雲山畫者，世稱米氏父子，故曰二米。元暉能傳家學，作山水，清致可掬，略變其尊人所為，成一家法。煙雲變滅，林泉點綴，生意無窮。然其結構，比大米稍可模擬，古秀之處，別有豐韻，書中義、獻，正可比倫。黃山谷詩：「虎兒筆力能扛鼎，教字元暉繼阿章。」虎兒，元暉小字也。元暉墨鉤細雲，滿紙浮動，山勢迤邐，隱顯出沒，林木蕭疏，屋宇虛曠。山頂浮圖，用墨點成，略不經意。然其水墨，要皆數十百次積累而成，故能丹碧緋映，墨彩瑩鑑，自當竟究底裡，方見良工苦心。至謂王維之畫，皆如刻畫，為不足學。惟其著意雲煙，不用粉染，成一家法，不得隨人取去故也。每自題其畫曰「墨戲」，蓋欲淘洗宋時院體，而以造物為師，可稱北苑嫡家。

二米家法，得其衣鉢者，**高尚書克恭**，字彥敬，號房山。初寫林巒煙雨，後用李成、董源、巨然法，造詣益精，為一代奇作。其筆蹤嚴重，用墨巒頭樹頂，濃於上而淡於下，為獨得之法。青山白雲，甚有遠致。趙集賢為元冠冕，獨推重高彥敬，如後生之事名宿。倪雲林題黃子久畫云：「雖不能夢見房山、鷗波，特有筆意。」當時推房山、鷗波居四家之右。

吳興每遇房山畫，輒題品作勝語，若讓伏不置然。其時士大夫能畫者，高彥敬而外，莫如**趙孟頫**，字子昂，號松雪。作畫初不經意，對客取紙墨，遊戲點染，欲樹即樹，欲石即石。少時學步王摩詰、李營丘、大小李將軍，皆縑素滃染之筆。董玄宰謂其畫法有唐人之致，去其纖；有北宋人之雄，去其獷。嘗入逸品，高者詣神。識者謂子昂袞然冠冕，任意輝煌，非若山林隱逸者惟患人知，故與唐宋名家爭雄，不復有所顧慮。然其仕也，術免為絕藝所累。元代名家，恆多隱逸，於此可見。天真爛漫，脫盡俗氣者，皆從詩文書翰中來，故能絕去筆墨畦徑，蕭然物外，而為尋常畫史之所不可及。

元季四家之逸品

古人作畫，皆有深意，運思落筆，莫不各有所主。元四家多師法北宋，上溯唐法，筆墨相同，而各有變異，其主意不同也。黃子久師法北苑，汰其繁皴，瘦其形體，巒頂山根，重加累石，橫其平坡，自成一代。王叔明少學松雪，晚法北苑，將北苑之披麻皴，屈曲其筆，名為解索皴，亦自成一體，倪高士師法關仝，改繁實為空靈，成一代之逸品。吳仲圭多學巨然，易緊密為疏落，取法又為少異。要其以董、巨起家，成名後世，尤古今卓立者已。至如朱澤民、唐子華、姚彥卿輩，雖學李成、郭熙，究為前人蹊徑所壓而胥遜矣。

黃公望，字子久，號一峰，別號大癡，浙江衢州人。生而神童，科通三教，善山水。居富春，領略江山釣灘之概。其畫純以北苑為宗，而能化身立法，氣清而質實，骨蒼而神腴，為元季四家之冠。寄樂於畫，自子久始開此門庭。山頭多礬石，別有一種風度。常於道路行吟，見老樹奇石，即囊筆就貌其狀。凡遇景物，輒即摹記。後至虞山，見其頗似富春，遂僑寓二十年。湖橋酒瓶，至今猶傳

勝事。吾谷楓林，為秋山之勝，一生筆墨最得意處。至群山朝暮之變幻，四時陰霽之氣運，得於心而形於筆，千丘萬壑，愈出愈奇，重巒疊嶂，愈深愈妙。其設色淺絳者為多，青綠水墨者少。其畫格有二種：作淺絳色者，山頭多礬石，筆勢雄偉；一種作水墨者，皴紋極少，筆意尤為簡遠。有〈論畫〉二十則，不出宋人之法。但於林下水邊，沙漬木末，極閒中輒加留意，歸於無筆不靈，無筆不趣。於宋法之外，又開生面焉。

王蒙，字叔明，吳興人，趙子昂甥也，號黃鶴山樵。山水得巨然墨法，用筆亦從郭熙卷雲皴中化出，秀潤細密，有一種學堂氣，冠絕古今。穠如王右丞，不涉舅氏鷗波之蹊徑，極重子久，奉為師範。生平不用絹素，惟於紙上寫之，得意之筆，常用數家皴法。山水多至數十重，樹木不下數十種，徑路纖迴，煙靄微茫，曲盡幽致。自言暇日為郡曹劉彥敬畫《竹趣圖》，甫畢，而一峰黃處士見過，僕出此求印正，處士謂可添一遠山並樵徑，大趣迥殊，頓增深峻。可知薰染磋磨之益，增進學識，所關甚大也。

倪瓚，字元鎮，號雲林子，無錫人。性愛潔，不與世合，惟以詩畫自娛。畫師李成、郭熙，平林遠黛，竹石茅亭，筆墨蒼秀，而無市朝塵埃氣。生平不喜作人物，亦罕用圖記，故有迂癖之稱，元季高品第一。所畫山石多從李思訓勾斫中來，特不敷色。其樹謂之減筆李成。家藏古跡成帙，尤好荊、關之筆。中年得荊浩《秋山晚翠圖》，如獲至寶，為建清閟閣懸之，時對之臥遊神往，常至忘膳。畫《獅子林》，自謂得荊、關遺意。然惜墨如金，至無

一筆不從口含濡而出，故能色澤膩潤。江東人家，以有無為清俗，固非丹青炫耀，人人得而好之。或謂仲圭大有神氣，子久特妙風格，叔明奄有前規，而三家未洗縱橫習氣，獨雲林古淡天然，米顛後一人而已。宋畫易摹，元畫難摹。元人猶可學，獨雲林不可學。其畫正在平淡中，出奇無窮，直使智者息心，力者喪氣，非巧思力索可造也。

吳鎮，字仲圭，號梅花道人，嘉興人。博學多聞，菣薄榮利，村居教學以自娛，參易卜卦以玩世。遇興揮毫，非酬應世法也。故其筆端豪邁，墨汁淋漓，無一點朝市氣。師巨然而能軼出其畦徑，爛漫慘澹，自成名家。蓋心得之妙，殊非易學，北宋高人三昧，惟梅道人得之。與盛子昭同里閈而居，求盛畫者，填門接踵，遠近著聞。仲圭之門，雀羅無問，惟茅屋數椽，閉門靜坐。妻孥視其坎壈，而語撩之曰：「何如調脂殺粉，效盛氏乎？」仲圭莞爾曰：「汝曹太俗！後五百年，吾名噪藝林，子昭當入市肆。」身後士大夫果賢其人，爭購其筆墨，其自信有如此者。潑墨之法，學者甚多，皆粗服亂頭，揮灑以鳴其得意，於節節肯綮處，全未夢見，無怪乎有「墨豬」之誚也。

四家而外，餘若**曹知白**，號雲西，畫筆韻度，清妙與黃子久、倪雲林相頡頏。**方從義**，號方壺，畫山水極瀟灑，非世人所能及。蓋學仙之穎然者，由無形而有形，雖有形終歸於無形。雲樹蒸氳，其畫如此。**張雨**，字貞居，高逸振世，文絕詩清，韜光山水間，默契神會，點染不群，大得北苑之意。**徐賁**，字幼文，畫亦出自董源，大抵與王孟端、杜東原氣

得也。

味相類，蓋元人之遺風也。孟端人品特高，能不為藝事所役，雖片楮尺縑，苟非其人，不可

明畫繁簡之筆

明自宣廟妙於繪事，其時惟戴文進不稱旨歸。邊景昭、吳士英、夏昶輩皆待詔，極被賞遇。孝宗政暇，游筆自娛，點刷精妍，妙得形似。賞畫工吳偉輩彩緞。然戴璉、吳偉之倫，筆墨粗獷，漸離南宋馬、夏諸法。至於張路、鍾欽禮、汪肇、蔣嵩，遂有野狐禪之目。徒摹其狀貌，失其神氣，人謂為沒興馬遠。至於沈周、唐寅、文徵明輩，遙接董、巨薪傳，務以士氣入雅，而畫法為之一變。高者上師唐宋，近法元人，恆多久於簡易。久之吳浙二派，互相掊擊，太倉、雲間，亦別門戶。惟其筆墨修潔，胸次高曠者，乃駸駸於古作者之林，不欲徇於俗好。故已卓然成家，此非習守之所能拘，力隅之可或限者，一代之間，尚不乏人也。

戴璉，字文進，號靜庵，又號玉泉山人，家錢塘。山水其源出於郭熙、李唐、馬遠、夏珪，而妙處多自發之，俗所謂行家兼利者也。神像、人物、雜畫，無不佳。宣德初，徵入畫院。一日在仁智殿呈畫，遣文進以得意者為首，乃《秋江獨釣圖》，畫一紅袍人垂釣於江邊。畫家推紅色最難著，文進獨得古法。謝廷詢從旁奏云：「畫雖好，但恨鄙野。」宣廟詰

之，乃曰：「大紅是朝官服，釣魚人安得有此。」遂探其餘幅，個經御覽。文進寓來京大窘，門前冷落，每向諸畫士乞米充口。而延詢則時所崇尚，曾為閣臣作大畫，遣文進代筆。偶高方毅谷、苗文康衷、陳少保循、張尚書瑛同往其家，見之，怒曰：「原命爾為之，何乃轉託非其人耶？」文進遂辭歸。後復召，潛寺中不赴。嘗自歎曰：「吾胸中頗有許多事業，爭奈世無識者，不能發揚。」身後名愈重而畫愈貴。論者謂其畫如玉斗，精理佳妙，復為巨器，可居畫品第一。文進畫筆，宋之畫院高手或不能過。不但工畫，制行亦復高潔，宜其下視時流，為庸俗人所齟齬，良可慨已。然文進《東籬秋晚》，以為初閱之極似沈啟南作，蓋其蒼老秀逸，同一師法也。

元四家後，沈石田為一大宗，董玄宰數言之。王百谷撰《丹青志》，列為神品，惟沈一人。

沈周，字啟南，號石田，自號白石翁。畫學黃子久、吳仲圭、王叔明，皆逼真，獨於倪雲林不甚似。嘗師事趙同魯。同魯每見用仿雲林，輒謂落筆太過。所畫於宋元諸家，皆能變化出入，而獨於董北苑、僧巨然、李營丘，尤得心印。上下千載，縱橫百輩，兼綜條貫，莫不攬其精微。每營一障，則長林巨壑，小市寒墟，高明委曲，風趣冷然，使覽者目想神遊，莫下視眾作，直嶒嶸耳。會郡守某召畫照牆，石田往役。後守入觀，謁李西涯相國，首問沈先生無恙否，乃知即畫牆者也。家吳郡之相城里。石田山輿入郭，多主慶雲庵及北寺水閣，

掩扉掃榻，揮染不倦。公卿大夫，下逮緇流賤隸，酬給無間。一時名士，如唐寅、文徵明之流，咸出其門。石田少時畫，所謂率盈尺小景，至四十外，始拓為大幅，粗株大葉，草草而成。有明中葉以後，畫多簡易，悉原於此，蓋所師法者多也。生平雖以畫擅名，而每成一軸，手題數十百言，風流文采，照耀一時。詩文與匏庵並峙。石田詩自芟其少作，海虞瞿氏耕石軒為鋟版行之。

正嘉中，吳郡多士大夫之畫，而六如第一。

唐寅，字子畏，號六如，中南京解元。才藝兼美，風流倜儻。畫山水、人物，無不臻妙。原本劉松年、李晞古、馬遠、夏珪四家，而和以天倪，運以書卷之氣。故畫法北宋者，皆不免有作家面目，獨子畏出，而北宋始有雅格。由其筆姿秀逸，純用圓筆，青出藍也。家吳趨里。才雄氣軼，花吐雲飛，先輩名碩，折節相下。坐事就吏，逃禪學佛，任達自放。其論畫曰：「工畫如楷書，寫意如草聖，不過執筆轉腕靈妙耳。世之善畫者，多善書，由於轉腕用筆之不滯。」又云：「作畫破墨，不宜用井水，性冷凝故也。溫湯或河水皆可。洗硯磨墨，以墨壓開，飽浸水訖，然後蘸墨，則吸上勻暢。若先蘸墨而後蘸水，沖散不能感動。」惟能善用筆墨，故其畫法沉鬱，刊落庸瑣，務求深厚，連江疊巘，纏纏不窮。又作《寒林高士》，紙本巨幅，絕似李營丘、范華原法。寫枯樹五株，高二尺許，大如股，用乾筆濕墨，層層皴擦出之，槎枒老幹，墨氣鬱蒼，人物衣冠，神姿閒淡，魄力沉雄，雖石田

不能過也。設六如都無才具，孤行其畫，猶自不朽，況文之巨麗，詩之駢宕，又其人之任俠跅弛也乎？晚年漫興生涯，畫筆兼詩筆，蹤跡花船與酒船，曠然空一世矣！此其所以能預識宸濠於未叛之先也。

文徵明，名壁，以字行，更字徵仲，長洲人。以世本衡山，號衡山居士。貢至京師，授翰林待詔，三載，謝病歸。父，溫州守，宗儒，有名德。吳原博、李貞伯、沈啟南，皆其執友。徵仲授文法於吳，授書法於李，授畫意於沈。而又與祝希哲、唐六如、徐昌國，切磋為詩文。其才亞於諸公，而能兼擅其長。當群公凋謝之後，以清名長德，主吳中風雅之盟者三十餘年。文人之休有譽處，壽考令終，未有能及之也。寧庶人宸濠以厚幣招致海內名士，徵仲謝弗往，六如佯狂而返，識者兩高之。生平雅慕趙松雪，每事多師之。詩文書畫，約略似之。所畫山水，松雪而外，又兼王叔明、黃子久之長，頗得董北苑筆意，合作處，神采、氣韻俱勝，單行矮幅更佳。晚年師李晞古、吳仲圭，翩翩入室，逍遙林谷，益勤筆硯，小圖大軸，皆有奇致。既臻耄耋，德高行成，宇內望風欽慕，以縑楮求畫者，案几若山積，車馬駢闐，喧溢里門。寸圖才出，承學之上，千臨百摹，家藏而市鬻者，真贗縱橫。一時硯食之徒，丐其芳潤，沾濡餘瀝，無不自為厭足。精巧本之松雪，而出入於南北二宗。翁覃溪特謂粗筆是其少作，老而愈精。今則於其磅礡沉厚之作，謂之粗文，得者尤深寶愛。徵仲生九十年，名播海內。既沒而名彌重，藏其面者，惟求簡筆為尤難也。

言明畫之工筆者，必稱仇實父。

實父仇英，字實甫，號十洲。畫師周東村。所臨小李將軍《海天落照圖》及李龍眠《西園雅集圖》、《上林圖》，極為精妙。人物、鳥獸、山林、臺觀、旗輦、軍容，皆臆寫古賢名筆，斟酌而成。平生雖不能文，而畫有士人氣。仇以不能文，在文、沈、唐三公間，稍遜一籌。然於繪事，博精六法深詣，用意處可奪龍眠、伯駒之席。董思翁不耐作工筆畫，而曰：

李龍眠、趙松雪之畫極妙，又有士人氣，後世仿得其妙，不能得其雅，五百年而有仇實父。實父作畫時，耳不聞鼓吹駢闐之聲，如隔壁釵釧，顧其術近苦矣。行年五十，方知此一派畫，殊不可習。

至為《孤山高士》及《移竹》、《煎茶》、《臥雪》諸圖，樹石、人物，皆蕭疏簡遠，行筆草草。置之六如、衡山之間，幾不可辨。豈可以專事雕繪，絲丹縷素，盡其能哉？是其能畫繁中之簡者也。

明畫之有文、沈、唐、仇，不啻元季四家之有黃、吳、倪、王焉。石田之先人**沈貞**，字貞吉，號陶庵，長洲人，世居相城里。工律詩，雅善山水。每賦一詩，營一幛，必累月閱歲乃出，不可以錢帛購，故尤以少得重。**沈恆**，字恆吉，號同齋，即貞弟，而石田之父也，

工詩。兄弟自相倡酬，僕隸皆諳文墨。畫山水師杜瓊，才思溢出，絕類王叔明一派。兩沈並列，壽俱大耋。**沈召**，字翊南，石田之弟，畫山水有法，惜早逝。

與石田先後而為沈氏師友者：

杜瓊，字用嘉，號鹿冠老人，明經博學，貞澹醇和，粹然丘壑之表，山水宗董源，年登上壽，私謚淵孝。

趙同魯，字與哲，善詩文，著有《仙華集》，所作山水，涉筆高妙，石田師事之。

吳麟，字瑞卿，常熟人，山水仿宋元諸家，筆墨秀朗。

史忠，字端本，一字廷直，號癡翁，上元人，山水縱筆揮寫，不拘家數；皆與石田交好。

王綸，字理之。**杜冀龍**，字士良，又師石田者也。

文、沈二氏之門，畫士師法者甚盛，而文氏之學，尤多著於時。衡山之長子彭字壽承、次子嘉字休承、季子臺字允承，皆能畫，尤以休承為最。休承山水清遠，逸趣得雲林佳境。其後習者益多，不廢家學。其時師事衡山者尤多。

從子伯仁，字德承，號五峰，山水筆力清勁，時發巧思。

錢穀，字叔寶，讀書多著述，家貧好客，從文衡山游，嘗題其楣為懸磬室，自號磬室子，山水不名其師學，而自騰踔於梅花、一峰、石田間，爽朗可愛。

陸師道，字子傳，號元洲，晚稱五湖道人，工詩，善小楷、古隸，從文衡山游，盡得其法。山水澹遠類倪雲林，精麗者不減趙吳興。

陸士仁，字文近，號澄湖，師道子也，書畫俱宗衡山，山水雅潔。

陳淳，字道復，以字行，號白陽山人，兼工花卉，又文氏之門之特出者也。由是而文氏派愈趨簡易矣。

繼文、沈之後，為能崛起不凡，獨樹一幟者，惟董其昌，字玄宰，號思翁，華亭人。官至大宗伯，諡文敏。天才俊逸，善談名理，少好書畫，臨摹真跡，至忘寢食。中年悟入微際，遂自名家。山水宗北苑、巨然，秀潤蒼鬱，超然出塵。自謂好畫有因：其曾祖母，乃高尚書克恭之玄孫女，所由來者有自。早年全學黃子久山水，一仿輒似。嘗言唐人畫法至宋乃暢，至米元章父子乃一變；惟不學米，恐流入率易。晚年之筆，高嶽長松，濃墨揮灑，全用董北苑法，絕不蹈元人一筆畫。故思翁之畫，以臨北苑者為勝。間仿大米，稱米元章作畫，一正畫家謬習。觀其高自位置，謂無一點吳生習氣。又云王維之跡，殆如刻畫，真可一笑。蓋元章學董北苑，初變其法，思翁欲兼董、巨、二米而又變之。至謂學古人不能變，便是籬堵間物，去之轉遠，乃由絕似故耳。然而閻古古猶曰：「黃子久學董北苑，不似

而似。思翁筆筆學北苑，似而不似。」甚矣神似之難，難於形似奚啻萬萬！錢松壺亦謂董思

翁畫筆少含蓄，而蒼鬱有致。

其當時之卓著者，有**陳繼儒**，字仲醇，號眉公，為高才生，與同郡董其昌齊名。年二十
九，取儒衣冠焚棄之，結茅崑山之陽，後居東餘山。工詩文，雖短翰小詞，皆極風致。既高
隱，屢徵不就。有《晚香堂白石山房稿》。畫山水，涉筆草草，蒼老秀逸，不落吳下畫師恬
俗魔境。自言儒家作畫，如范鷗夷三致千金，意不在此，聊示伎倆。又如陶元亮入遠公社，
意不在禪，小破俗耳。若色色相當，便與富翁俗僧無異。故其畫皆在畦徑之外。

華亭一派，時有顧正誼字仲方、莫是龍字雲卿，山水出入元季大家，無不酷似，而於子
久尤為得力。

宋旭，字初暘，善詩，工八分書，所畫山水，高華蒼蔚，名擅一時；遊寓多居精舍，世
以髮僧高之。

孫克弘，字允執，號雪居，仕漢陽太守，山水參馬遠法，而以米元章為宗，兼花鳥、
佛像。

其從宋旭受業者有：

宋懋晉，字明之，善詩畫，山水參宋元遺法，自成一家。而趙文度、沈子居，又從學於
宋旭與懋晉之門，而為華亭後起之秀。

趙左，字文度，山水與宋懋晉同學於宋旭。懋晉揮灑自得，而左惜墨構思，不輕涉筆，畫宗董北苑，兼得黃、倪兩家之勝。雲山一派，能以己意發之，有似米非米之妙。

沈士充，字子居，畫山水，出宋晉懋之門，兼師趙左，清蔚蒼古，運筆流暢。其後學者，務為淒迷瑣碎，至以華亭習尚，為世厭薄，不善效法之過也。

明季節義名公之畫

明季士夫，多工翰墨，兼長繪事，足與元人媲美者，恆多節義之倫。

黃道周，字幼玄，一字螭若，號石齋，漳浦人，官至禮部尚書。山水、人物，長松、怪石，極其磊落。真、草、隸書，自成一家。以文章、風節高天下，明亡，殉國難，諡忠端。

倪元璐，字玉汝，號鴻寶，上虞人，官至戶部尚書。善竹石、水雲、山草，蒼潤古雅，頗有別致，詩文為世所重。工行草書。李自成陷京師，自縊死。

祁彪佳，字幼文，山陰人，官至巡撫應天都御史，謝病歸。嘗治別業於寓山，極林壑之勝。乙酉閏月六日，坐園中，題其案曰：

圖功為其難，潔身為其易。

吾為其易者，聊存潔身志。

含笑入九泉，浩然留天地。

步放生碣下，投水，昧旦猶整巾帶立水中，因以殉國。畫山水，不多作。其弟豸佳，字止祥，官吏部司務，國亡不仕，隱梅市。山水學思翁，又善花卉。同時抱道自重，甘於韜晦，亮節清風，蓋亦多矣。

清初四王、吳、惲之摹古

自明代董思翁畫宗北宋，**太原王時敏**，字遜之，號煙客，家太倉，少時即為董思翁及陳眉公所深賞。於時思翁綜攬古今，闡發幽奧，自謂畫禪正宗，真源嫡派。煙客實親得之。祖相國文蕭公錫爵，以暮年抱孫，鍾愛彌甚，居之別業，以優裕其好古之心。故煙客所得，有深焉者，家本富於收藏，及遇名跡，不惜多金購之。如李營丘《山陰片雪圖》，費至二十鎰。每得一祕軸，閉閣沉思，瞠目不語。遇有賞目會心之處，則繞床大叫，拊掌跳躍，不自知其酣狂。故凡布置設施，勾勒斫拂，水暈墨彰，悉有根柢。早年即窮黃子久之奧窔，著意追摹，筆不妄動，應手之製，實可肖真。用力既深，晚益神化。以蔭官至奉常，而淡於仕進，優游筆墨，嘯吟煙霞，為清代畫苑領袖。平生愛才若渴，不俯仰世俗，以故四方工畫者，踵接於門，得其指授，無不知名於時，海虞王石谷羣其首也。當煙客家居時，廉州太守**王鑑**挈石谷來謁，即與之論究古人，為揄揚名公卿間；又憫其貧，周恤亦備至。

王鑑，字玄照，號湘碧，弇州王世貞之孫。精通畫時與煙客齊驅，其筆墨亦相近者，

理，摹古龍長。凡唐宋元明四朝名繪，見之輒為臨摹，務肖其神而止。故其蒼筆破墨，時無

敵手，豐韻沉厚，直追古哲。於董北苑、僧巨然兩家，尤為深造，皴擦爽朗，不求工細。玄

照視煙客為子侄行，而年實相若，互深砥礪，並臻極妙。論六法者，以兩人有開來繼往之

功。特玄照所畫，運筆之鋒較煙客稍實。煙客用筆，在著力不著力之間，憑虛取神，蒼潤之

中，更能饒秀。玄照總多筆鋒靠實，臨摹神似，或留跡象。然皆古意盎然，為畫品上乘，無

疑也。

　尊王石谷者，至稱畫聖，以為前無古人，後無來者，莫石谷若，殊非實然。**王翬**，字

石谷，號耕煙外史，常熟人，於清代四王之中，最有盛名。王玄照遊虞山，石谷以畫扇託人

呈玄照，因得見，遂以弟子禮事之。玄照曰：「子學當造古人。」即載之也。先命學古法書

數月，乃親指授古人名跡稿本，學乃大進。玄照將遠宦，又引謁煙客，挈之遊江南北，得盡

現收藏家祕本。石谷既神悟力學，又親炙玄照、煙客之指授，集眾畫之大成，為一代作家。

煙客既得見石谷之畫成，恨不及為董思翁所及見，嗟歎不已。康熙南巡，石谷繪圖稱旨，厚

幣賜歸。朝貴有額以清暉閣者，因自號清暉主人。嘗曰：「以元人筆墨，運宋人丘壑，而澤

以唐人之氣韻，乃為大成。」家居三十載，廳事之前，筆墨縑素，橫積几案。弟子數十人，

凡製巨畫，樹石、人物，各主一藝。惟於立稿之前，粗具模形，既成之後，略加點染，非必

己出，遂為大觀。其後贗本迭興，妍媸混目。論者每右南田而左石谷，謂：「惲本天工，王

由人力，有仙凡之別。」又云：「南田胸有卷軸，石谷枵然無有。」在南田蕭蕭數筆，石谷極力為之所不能及。翁覃溪亦言：「近日學者於石谷之畫或厭薄不足道，石谷六法到家，處處筋節，畫學之能，當代無出其右；然筆法過於刻露，每易傷韻。」石谷之畫，往往有無韻者，學之稍不留神，每易生病。近二百年來，臨摹石谷之畫，日見其多。師石谷而不求石谷之所師，此清代畫學日衰之由也。

石谷弟子，其親炙與私淑之徒，不可僂指計。**楊晉**，字子鶴，號西亭，常熟人，長於畫牛。**蔡遠**，字月遠，號天涯，閩人，僑居常熟，畫牛不遜於楊晉。**僧上睿**，字潯濬，號目存，又號蒲室子，吳人，兼人物、花卉。皆得石谷之指授，所畫山水，有名於時，此其尤著。

至與石谷同時，而所畫純仿石谷者，有**王犖**，字耕南，號稼亭，又號棲嶠，吳人。山水臨摹石谷而有不逮，蓋徒貌似耳。恆託其名以專利，石谷雖深恨之，而當時之託名石谷者尤多，其不逮犖筆，而傳後世，非真善鑑者不易為之辨別。蓋石谷畫有根柢，其模仿者家筆下實有所見，筆姿之嫵媚，又其天性。學者徒恃其稿本，轉輾傳樵，元氣盡失，而秀韻清姿，復不能及，流為匠氣，致引石谷為戒，非石谷之過也。

傳煙客之家學者，其嫡孫**王原祁**，字茂京，號麓臺，官司農。童時偶作山水小幅，黏書齋壁，煙客見大奇之。閒與講析六法之要，古今異同之辨。成進士後，專心畫理，筆法大進，於黃子久淺絳山水，尤為獨絕。熟而不甜，生而不澀，淡而彌厚，實而彌清，書卷之

味，盎然楮墨之外。入仕後，供奉內廷，每作畫，必以宣德紙，重毫筆，頂煙墨，曰：「三

者不備，不足以發古雋深逸之趣。」客有舉王石谷畫為問，曰：「太熟。」復舉查二瞻為

問，曰：「太生。」蓋以不生不熟自處。嘗稱筆端有金剛杵，在脫盡習氣。麓臺山石，妙如

雲氣騰逸，模糊蓊鬱，一望無際。用筆均極隨意，絕無板滯束縛之態。論者謂其稍有霸悍之

氣，非若煙客之沖和自在。後人又因其專師子久，乾墨重筆，皴擦而成，以博渾淪，僅有一

種面目；未能如石谷之兼臨各家，格局變化，兼具兩宋名人及元四家之形體，可供模擬者隨

意效法，是以得名亦次於石谷。然海內繪事家，不入石谷牢籠，即為麓臺械扭。至為款書，

皆求絕肖，陳陳相因，貽誚一丘之貉。故二家之後，非無畫士，徒工其貌而遺其神，遂以宋

元古畫皆不足觀，抑亦過矣。

時與石谷同邑而為復古之畫學者，有**吳歷**，字漁山。因所居有言子墨井，故又號墨井道

人。畫法宋元，多作陰面山，林木蓊翳，溪泉曲折，不僅以仿子久、叔明見長。筆力沉鬱深

秀，高閒奇曠，宜在石谷之上。晚年墨法，一變溟溟濛濛，多作雲霧迷漫之景，或謂其為歐

法畫所化。翁覃溪有題吳漁山畫石谷留耕堂小影詩云：

意在歐羅西海邊，漁山蹤跡等雲煙；
題詩豈解留耕趣，荒卻桃源數畝田。

漁山清潔自好，不諧於世，彈琴詠詩，蕭然高寄。所畫山水，王煙客、錢牧齋皆亟稱之。同時王石谷名滿天下，持縑幣而請者，日塞其門，而不屑與之爭名，以踆伏於海上。學者稱其魄力絕大，落墨兀傲不群。山石皴擦，頗極渾古。點苔及橫點小樹，用意又與諸家不同，愜心之作，深得唐子畏神髓，尤能擺脫其北宋窠臼，真善於法古者也。六如學李晞古，一變其刻畫之習。漁山學六如，又去其狂縱之容，純任天機，是為可貴。雲間陸嶋，字曰為，傳其法，山水喜為挑筆，頗有畫癡之目，筆意古拙，稍有不逮。

畫格高於石谷，能於石谷外自闢蹊徑者，有惲壽平，字正叔，初名格，後以字行，武進人，號南田，又號白雲外史，一作雲溪外史。工詩文，所畫山水，力肩復古，以此自負。及見石谷，而改寫生，學為花卉，斟酌古今，以北宋徐崇嗣為歸，一洗時習。雖專寫生花卉，山水亦間為之。如柯丹丘《古木竹石》、趙鷗波《水村圖》，細柳枯楊，皆超逸名貴，深得元人冷淡幽雋之致，而不多作。嘗與石谷書云：「格於山水，不免於窘之一字，未能逸出於古人規矩法度所束縛。」然南田山水浸淫宋元諸家，得其精蘊，每於荒率中見秀潤之致，逸韻天成，非石谷所能及。又手書屢勸石谷勤學，每見其畫間題語未善，輒反覆講論，或致詞斥，務令自愛其畫，勿為題識所汙。蓋由天資超妙，學力醇粹，故其所畫，落筆獨具靈巧秀逸之趣。或謂其小幀山水特工，慮為石谷所壓，乃以偏師取勝，未必然也。

三高僧之逸筆

三高僧者，曰漸江、石溪、石濤，皆道行堅卓，以畫名於世。明季忠臣義士，韜跡緇流，獨參畫禪，引為玄悟，濡毫呃筆，實繁有徒，然結藝精通，無以逾此三僧者。

新安漸江僧，俗姓江，名韜，字六奇，號鷗盟，晚年空名弘仁，歙人，明諸生。少孤貧，性癖，以鉛槧養母。一日負米行三十里，不逮期，欲赴練江死。母大殤後，不婚不宦，遊幔亭，飯報親寺古航師為圓頂焉。畫法初師宋人。為僧後，嘗居黃山、齊雲。山水師雲林。王阮亭謂新安畫家多宗倪、黃，以漸江開其先路。畫多層巒陡壑，偉峻沉厚，非若世之疏林枯樹，自謂高士者比。以北宋豐骨，蔚元人氣韻，清逸蕭散，在方方壺、唐子華之間。當時士夫以漸江畫比雲林，至以有無為清俗。既而遊廬山歸，即怛化。論者言其詩畫俱得清靈之氣，係從靜悟來。與查士標、汪之瑞、孫逸，稱新安四大家。而程功字又鴻、汪家珍字壁人、凌畹字又薰、汪霂字滌厓，山水皆入妙品。

釋髡殘，字介邱，號石溪，又號白禿，自稱殘道人，家武陵。少時自薙其髮，投龍三三家庵。旅遊諸名山，參悟後，至金陵受衣缽於浪杖人，住牛首。工山水，奧境奇闢，綿邈幽深，引人入勝，筆墨高古，設色清湛，誠得元人勝概。自言庚子秋八月曾來黃山，路中風物森森，真如山陰道上，應接不暇。又言嘗慚愧兩腳不曾遊歷天下名山，又慚眼不能讀萬卷書、閱遍世間廣大境界，兩耳未親智人教誨，縱有三寸舌，開口便禿。今日見衰謝，如老驥伏櫪，奈此筋力何！觀石溪所言，知其題識，固多寓興亡之感。所畫皆由讀書遊山兼得良朋益友磋磨而來，故能沉穆幽雅，為近世不經見之作。施愚山謂石溪和尚蓋為方外交，而未索其畫，甚為懊惜。在當時相去未久，已見重若此。此其藝事之方駕古人，有可知已。

釋道濟，字石濤，號清湘，又號大滌子，明楚藩後。畫兼山水、人物、蘭竹，筆意縱恣，脫盡窠臼。嘗客粵中，所作每多工細，矩矱唐宋。晚遊江淮，粗疏簡易，頗近狂怪，而不悖於理法。自言：「畫有南北宗，書有二王法。」一時捧腹曰：「我自用我法。」此石濤畫之不囿於古法也。今問南北宗，我宗耶？宗我耶？」張融謂：「不恨臣無二王法，恨二王無臣法。今問南北宗，我宗耶？宗我耶？」一時捧腹曰：「我自用我法。」此石濤畫之不囿於古法也。又言：「作書畫，無論老手後學，先以氣勝得之者，精神燦爛，出之紙上，意懶則淺薄無神。」所著《畫語錄》，鉤玄抉奧，獨抒胸臆，文乃簡質古峭，直可上擬諸子。識者論其節操人品，履變不移，而精深於藝事，類宋王孫趙彝齋，其知言哉。

隱逸高人之畫

賢哲之士，生值危難，不樂仕進，巖棲谷隱，抱道自尊，雖有時以藝見稱，溷跡塵俗，其不屑不潔之貞志，昭然若揭，有不可僅以畫史目之者。

八大山人，江西人，或曰姓朱氏，名耷，字雪个，故石城府王孫。明亡，號八大山人。或曰：「山人固高僧，嘗持《八大人覺經》，因以為號。」畫山水、花鳥、竹木，其最佳者松、蓮、石三品，筆情縱恣，不拘成法，而蒼勁圓秀，時有逸氣，拙規矩於方圓，鄙精研於彩繪。襟懷浩落，慷慨嘯歌，世目為狂。及逢知己，十日五日，盡其能，又何專也。釋石濤言：「山人花甲七十四五，登山如飛，十年以來，見往來書畫，皆非儕輩可能讚頌得之。」其傾倒可想見已。

傅山，字青主，一字公之他，外號甚多。精鑑別。居太原，代有園林之勝。少讀書於石山之虹巢，遊跡甚多。浮淮渡江，復過江。嘗登北嶽、華嶽、岱嶽。為道士裝，以醫為業。工詩文，善畫山水，皴擦不多，丘壑磊砢以骨勝；墨竹亦有氣。自託繪事寫意，曲盡其妙。

丁元公，字原躬，嘉興布衣。書畫俱逸品，不屑庸俗語。性孤潔，寡交游。畫兼山水人物，佛像老而秀，工而不纖。後髡髮為僧，號曰顧庵，名淨伊。嘗遍訪歷代佛祖高僧真容，迄明季蓮池大師像，繪為巨冊。周櫟園言其自為僧後，專畫佛像，而山水筆墨，尤高遠焉。

鄒之麟，字臣虎，號衣白，明官都憲。國破還里，號逸老，又自號昧庵。山水摹法黃子久，用筆圓勁古秀。

徐枋，字昭法，號俟齋，長洲人。父少詹事汧，殉國難。俟齋隱居上沙，土室樹屋，邈與世隔，人莫得見。家極貧，賣畫賣箬以自存，守約固窮，四十年如一日。湯斌撫吳，兩屏騶從來訪，不得一面。山水有巨然法，亦間作倪、黃丘壑。用筆整飭，墨氣淹潤，多不設色。江左人得其詩畫，不啻珊瑚鉤也。

程邃，字穆倩，歙人，自號江東布衣，又號垢道人。博學工詩，品行端愨，敦崇氣節。從漳浦黃道周、清江楊廷麟兩公游，名公卿多折節交之。家多收藏金石書畫。山水純用枯筆，寫巨然法，別具神味。人得其片紙，皆珍寶之。

惲本初，字道生，後改名向，號香山，武進人。博學有文名。授中書舍人，不拜。山水學董、巨家法，懸筆中鋒，骨力圓勁，而用墨濃濕，縱橫淋漓。晚乃斂筆，入於倪、黃。宋漫堂言香山畫有二種：氣厚力沉，全學董源，為早年墨；一種惜墨如金，翛然自遠，晚年筆也。題畫多論古法，著《畫旨》四卷。

張風，字大風，上元人。明諸生，亂後棄去，家極貧。嘗遊燕趙間，公卿爭迎致之。後歸金陵，寓居精舍。畫山水、人物、花鳥，早年頗工；晚以己意為之，有自得之樂，稱為筆墨中之散仙焉。

姜實節，字學在，萊陽人，居吳中。鄭旼，字幕倩，歙人。山水皆超逸，高風亮節，無多愧也。

陳洪綬，字章侯，崔子忠，號青蚓，世稱南陳北崔，人物追縱顧、陸、張、吳，出陳枚、禹之鼎諸人之上，山水不多作。

縉紳巨公之畫

自米南宮、趙松雪至董華亭，名位煊赫，文藝兼工，鑑賞既精，收藏亦富，故所作畫，悉有本原。清初顯宦之家，不廢風雅，雍、乾而後，作者弗替。

程正揆，字端伯，號鞠陵，又號青溪道人，孝感人，官至少司空。山水初師董華亭，得其指授；後則自出機杼，多用禿筆。清勁簡老，設色穠湛，樹石濃淡，極意交叉，而疏柯勁幹，意致生拙，脫盡畫習，妙有別趣。青溪論畫，嘗云：「北宋人千巖萬壑，無筆不減。元人枯枝瘦石，無筆不繁。」其言最精。

吳山濤，字塞翁，工書能詩，山水亞於青溪。

王鐸，字覺斯，孟津人，官至尚書。性情高爽，偉軀美髯，見者傾倒。博學好古，工詩古文。山水宗荊、關，丘壑偉峻，皴擦不多，以暈染作氣，傅以淡色，沉沉豐蔚，意趣自別。其論畫云：「寂寂無餘情，如倪雲林一流，雖略有淡致，不免枯乾，尪羸病夫，奄奄氣息，即謂之輕秀，薄弱甚矣。大家弗然。」又云：「以境界奇創，然後生以氣韻，乃為勝，

可奪造物。」其旨趣如此。

吳偉業，字駿公，號梅村，太倉人，官至祭酒。博學工詩，山水得董北苑、黃子久筆法。與董思白、王煙客輩友善，作〈畫中九友歌〉以紀之，所畫沉厚穠古，雅近陳眉公。論者言其山水清疏韶秀，當別有此一種，已不可見。九友者，董玄宰、王煙客、王元照、李長蘅、楊龍友、程孟陽、張爾唯、卞潤甫、邵僧彌，要皆以華亭為取法，而能上窺宋元之奧竅者也。

金陵八家之書畫

明季金陵，人文特盛，畫士之流寓者恆多名家。山水畫法，首推**龔賢**，字半千，號柴丈人，家崑山，僑居金陵。為人有古風，工詩文。善書畫，得董北苑法，沉雄深厚。識者稱其筆意類鄭廣文，意有繁簡。同時有聲者：**樊圻**，字會公；**高岑**，字蔚生；**鄒喆**，典之子，字方魯；；**吳宏**，字遠度；；**葉欣**，字榮木；**胡慥**，字石公；**謝蓀**，字未詳。山水師法北宋，各擅所長，能於文、沈、唐、仇、華亭之外，別樹一幟，號為八家。所惜相傳日久，積弊日滋，流為板滯甜俗，至人謂之「紗燈派」，不為士林所見重。惜哉！

江浙諸省之畫

在昔文藝方技，列於地志，學術淵源，各有所自。**方士庶**字小師之山水、**羅聘**字兩峰之人物、**華嵒**號新羅之花鳥，其特出者。

藍瑛，字四叔，號蜨叟、錢塘人，山水法宋元諸家，晚乃行筆細勁，師法北宋者居多，惟枯硬乾燥，殊少蒼潤，難於入雅，不為世重。

羅牧，字飯牛，寧都人，僑居南昌。山水意在董、黃之間，林壑森秀，墨氣瀜然，惟恣肆奇縱，筆少含蓄，世以「江西派」輕之。

閩之高士，先有許友字介眉、宋珏字比玉，詩文書畫，冠絕常倫，世不多覯。其卓著者，山水、人物，聲名藉甚。

黃慎，字癭瓢，出其門，僑寓揚州，漸開惡俗。

潘恭壽，字慎夫，號蓮巢，丹徒人。山水、人物、花卉均妙。

弟思牧，字樵侶，亦畫山水，師法文衡山。

萬上遴，字輞岡，江西南昌人，兼山水，又寫梅及花卉。

奚岡，號鐵生，又號蒙泉外史，兼精篆刻。

黎簡，字未裁，號二樵，粵人，山水學元四家，盎然書味。布置深穩，皆由胸有卷軸，故能氣息不凡，四方學者，莫不尊之。至其品流，尚未可以方域限之也。

太倉虞山畫學之傳人

清代士夫畫法，多宗石谷、麓臺；而能上追元人，筆墨醇粹，善變家法，不失其正者，四王之後，有稱「小四王」之號，首推麓臺。是大四王以麓臺為殿，而小四王又以麓臺為最也。

其族弟**王昱**，字日初，號東莊，又號雲槎，出麓臺之門，山水淡而不薄，疏而有致。

王愫，字素存，號林屋，煙客曾孫，山水用乾墨皴擦，不加渲染，得元人簡淡法。

王宸，字子凝，號蓬心，麓臺曾孫，山水稍變家法，蒼古渾厚，深得子久之學。

王玖，字次峰，號二癡，罩曾孫，山水亦變家法，胸有丘壑，特饒別趣。

餘則**王敬銘**，字丹思；**王詰**，字摩也；**王三錫**，字邦懷。皆其秀出者。

華亭沈宗敬，號獅峰，山水師倪、黃，兼巨然法，筆力古健。所畫水墨為多，偶作青綠設色，其布置穩愜，山巒坡岫，深淺得宜。

李世倬，號穀齋，三韓人，善畫山水，兼工人物，花鳥、果品，各得其妙。與馬退山昂游，昂工青綠山水，故宗傳醇正，而筆亦秀雋，非但得諸舅氏高其佩之指授也。

黃鼎，字尊古，號獨往客，常熟人，山水筆墨蒼勁，氣息醇厚。遊梁宋間，所歷名山水，及見古人真跡頗多。

張宗蒼，字墨岑，吳縣人，淡墨乾皴，神氣蔥蔚。

張鵬翀，嘉定人，號南華，長於倪、黃法，雲峰高厚，沙水幽深。

唐岱，字靜巖，滿洲人，山水布置深穩，著《繪事發微》，自言潛心畫藝三十餘年，塞外遊歸，追蹤往古，日事翰墨，因舉前人言有未盡者，略抒管見。

董邦達，號東山，富陽人，謚文恪。山水取法元人，善用枯筆。錢維城，號稼軒，丘壑幽深，氣韻沉厚。古人畫山水多濕筆，故云水暈墨章。元季四家，參用乾筆，而仲圭猶重墨法。作者貴知乾濕互用之方，尤以淹潤為要，所謂「元氣淋漓障猶濕」，濕非墨豬，是在用筆有力也。

揚州八怪之變體

淮揚畫家，變易江浙之餘習，師法唐宋，工者雅近金陵八家，粗者較率於元明諸人。

興化顧符稹，字瑟如，號小癡，能詩善書。少從父宦游，父卒家貧，賣畫自給。山水人物，學小李將軍，工細入毫髮。上阮亭贈詩，有「丹青金碧妙銖黍，近形遠勢工毫芒」之句。

袁江，字文濤，江都人，與弟耀，咸善山水，樓閣略近郭忠恕。因購一無名氏所臨古畫稿，效法為之，遂大進。其工者不讓瑟如，蓋宗唐法也。

張崟，字寶巖，號夕庵，宗宋元大家，尤得石田蒼秀渾厚之氣。

高郵王雲，字漢藻，號清癡，父斌畫花卉有黃筌、邊鸞筆意，漢藻樓臺、人物、山水多工細之作，馳名江淮間。

自僧石濤客居維揚，畫法大變。**杭人金農**，字壽門，號冬心；**閩人華嵒**，字秋岳，號新羅山人，相繼而來，畫山水、人物、花卉，脫去時習，力追古法，學者因師其意。

李方膺，字虯仲，號晴江，畫松竹梅蘭。

汪士慎，字近人，號巢林，善墨梅。

高翔，字鳳岡，號西唐，甘泉人，善山水。

邊壽民，字頤公，淮安人，寫蘆雁。

鄭燮，號板橋，善書畫，長於蘭竹。

李鱓，字宗揚，號復堂，興化人，善花鳥。

陳撰，字楞山，號玉幾，儀徵人，善寫生。

羅聘，號兩峰，歙籍寓邗江，善人物，畫《鬼趣圖》。

時有揚州八怪之目。要多宋元家法，縱橫馳騁，不拘繩墨，得於天趣為多。

金石家之畫

書畫同源，貴在筆法。士夫隸體，有殊眾工。程穆倩以節義見高，丁元公以孤潔自許，人品學問超軼不凡，皆不得徒以篆刻目之。

高鳳翰，字西園，號南村，又號南阜，工篆隸鐫刻，山水縱逸，畫以氣勝。

宋保淳，號芝山，又號陵阪，山西安邑人，工山水花鳥。

丁敬，字敬身，號鈍丁，又號龍泓山人，畫有仙致。

巴慰祖，字予藉，歙人，山水似方方壺，筆墨古厚。

桂馥，號未谷，山東曲阜人，畫工倪、黃。

黃易，號秋盦，一號小松，畫《訪碑圖》，山水淡雅。

吳榮光，號荷屋，廣東南海人，畫設色山水，兼寫花卉。

吳東發，字侃叔，浙江海鹽人，山水用焦墨。

朱為弼，字右甫，號椒堂，僑浙江之平湖，工山水、花卉。

趙之謙，字撝叔，會稽人。

張度，字和憲，長興人。

胡義贊，字石查，河南光州人。山水、人物各有專長，能文章，精書法，得金石之氣者也。

湯戴繼響四王之畫

言山水畫者，於清代名家稱四王、吳、惲，又曰四王、湯、戴。惲虛而吳實，猶之湯疏而戴密也。

湯貽汾，號雨生，晚號粥翁，武進人，壬子殉難，謚貞愍。畫山水、蔬果、墨梅，高曠疏爽，筆意簡潔，著《琴隱詩鈔》。

戴熙，字醇士，一號鹿床，錢塘人，庚申殉難，謚文節。山水、花木，氣息沖澹深厚，蓋學王廉州。著《習苦齋畫絮》。湯官浙江協副將，以風雅被謗；戴官刑部，以畫忤當道當官，卒因歸田，得以優遊畫事，致成令名。

滬上名流之畫

畫士遊蹤，初多萃聚通都。互市以來，橐筆載硯者，恆紛集於春申江上。

南匯馮金伯，字南岑，號墨香，官訓導。山水氣韻生動。寓滬住曹浩修之同蘭館。著《墨香齋畫識》。

昭文蔣寶齡，字子延，號霞竹。山水清逸。寓小蓬萊，與諸名流作畫敍，著《墨林今話》。

無錫秦炳文，字誼亭，畫師元人。

華亭蔣確，字叔堅，號石鶴。山水、花卉用焦墨勾勒，再以濕筆渲染，尤精畫梅。客豫園。

改琦，字伯薀，號香白，又號七薌，別號玉壺外史，家松江。李廷敬備兵滬上，主盟風雅。七薌甫弱冠，受知最深，畫學精進，人物、仕女，出入龍眠、松雪、六如、老蓮諸家。山水、花卉、蘭竹小品，妍雅絕俗，世以新羅比之。好倚聲，故題畫之作，以詞為多。

費丹旭，號曉樓，烏程人。工仕女，旁及山水、花卉，輕清淡雅。寓滬甚久。中多江浙之士，崇尚四王、吳、惲，參之新羅，而沉著渾厚之致，抑已鮮矣。

沈焯，原名雒，字竹賓，吳江人。初畫人物、花卉，後專工山水，以文氏為宗，參董思翁筆法。胡公壽、楊伯潤輩皆師之。

胡公壽，名遠，以字行，華亭人，號橫雲山民。畫山水、蘭竹、花卉。買宅東城，顏所居曰寄鶴軒，與方外虛谷交游。

楊伯潤，字佩甫，號南湖，又號茶禪，嘉興人。父韻藏名跡頗多，伯潤幼承家學，臨古不輟。其畫初尚濃厚，中年漸平淡。有《語石齋畫識》。

虛谷，姓朱氏，籍本新安，家於廣陵，官至參將，後被薙入山，不禮佛號，以書畫自娛。山水、花卉、蔬果、禽魚，落筆奇肆。有《虛谷詩錄》一卷。山陰任氏以畫名者頗多，可比於金陵胡氏，楮筆盈架，不啻滿床笏焉。

任熊，字渭長，蕭山人，畫宗陳老蓮。人物、花卉、山水，結構奇古，畫神仙道佛，別具匠心。寄跡吳門，偶遊滬上，求畫者踵接。有《於越先賢傳》、《列仙酒牌》等畫譜行世。與姚梅伯變友善。

弟薰，字阜長，以人物、花卉擅名。

渭長子預，字立凡，工山水、花卉，別闢蹊徑，性極疏放，喜畫馬。

時與渭長同時同姓者，有**山陰任頤**，字伯年，筆力超卓，花卉喜學宋人雙鈎法，山水、人物，無不兼善，白描傳神，自饒天趣。

吳人顧沄，字若波，山水法古，清麗疏秀。

鎮海陳允升，字紉齋，號壺舟，山水生峭幽異，筆力堅凝。

秀水張熊，字子祥，別號鴛湖外史，花卉古媚，山水力追四王、吳、惲，筆意老到。

吳穀祥，字秋農，山水師文唐，工於畫松，設色穠古。

蒲華，字作英，善畫竹兼花卉，皆不愧於老畫師也。

吳雲，字少甫，號平齋，晚號退樓，又號愉庭，歸安人，官江蘇知府，善山水，兼枯木竹石。

繪事精能，常推軒冕。以其澤古之深，宦遊之遠，見聞既廣，筆墨自清也。

吳大澂，字清卿，號恆軒，吳縣人，官至巡撫，山水法古，頗存矩矱。江浙能畫之士，多所吸引，嘗仿吳梅村祭酒作〈續畫中九友歌〉，亦藝林中足稱好事者已。

通都大邑，冠蓋往來，文節之士，輪蹄必經；然有不必盡寓滬江，而畫事流播，名著遠近者。

邇年**維揚陳崇光**，字若木，畫山水、花鳥、人物俱工，沉著古厚，力追宋元。

懷寧姜筠，字穎生，工山水，中年筆意豪放，晚歲師石谷，名噪京師。

沈翰，字韻笙，宦湘中，山水師王蓬心，縱橫雅淡。

鄭珊，字雪湖，家皖上，山水筆力堅凝，設色靜雅。此近古中之尤佼佼者也。

閨媛女史之畫

虞舜之妹，嫘為畫祖，后嬪賢淑，代有傳人。譜錄傳記諸書，別類分門，多所稱述之者。年代綿邈，姑存其略，舉其較著，以見一斑。

南唐則江南童氏，學出王齊翰，工道釋人物。

宋則**仁懷皇后朱氏**，學米元暉，著色山水甚精妙。

文氏，同第三女，張昌嗣母，嘗手臨父作《黃鶴幛》於屋壁。

楊娃，寧宗皇后妹，寫《琴鶴圖》。

豔豔，任才仲箎室，善著色山水。

金則**謝環**，小字阿環，山水學李成，竹學王庭筠。

元則**管道升**，字仲姬，吳興人，趙孟頫室，墨竹蘭梅，筆意清絕，為後人模範。

明代則有**吳娟**，字眉生，畫學米元章、倪石林，竹石、墨花，標韻清遠，歸汪伯玉，時稱女博士。

邢慈靜，臨清邢侗字子願之妹，善墨花，白描大士，宗管道升。

仇氏，杜陵內史仇英女，山水、人物，綽有父風。

李因，字今生，號是庵，會稽人，海寧葛徵奇室，花鳥、山水俱擅長。

李道坤，姓范氏，東平州人，山水仿倪雲林，亦作竹石、花卉。北方學畫，自李夫人始。

傅道坤，會稽人，山水模仿唐宋，筆意清灑。此皆閨秀之選也。至若馬守貞，字湘蘭，小字元兒，又號月嬌，時以善蘭，故湘蘭之名獨著。蘭仿趙子固，竹法管仲姬，俱能襲其餘韻。楊宛，字宛若，亦工寫蘭。雖或寄籍平康，佻離致歎，要其清淑之氣，固自不凡也。

清初，**吳中文俶**，字端容，奇花異卉、小蟲怪蝶，信筆而成。

海寧徐粲，字湘蘋，號紫管，陳之遴室，仕女得北宋傅色筆意。晚年專畫水墨觀音，間作花草。

秀水陳書，號上元弟子，晚年自號南樓老人，花鳥草蟲，筆力老健，渲染妍潤，深得南田沒骨遺意。亦畫佛像。

胡淨鬘，陳老蓮簉室，善花鳥草蟲。崔青蚓二女皆王畫，見稱於王漁洋。

惲冰，字清於，南田之女；**馬荃**，字江香，元馭之女；花卉皆有父風，妙得家法。

蔡含，字女蘿，工山水、人物、禽魚；**金玥**，字曉珠，山水摹高房山，亦善水墨花卉，稱為兩畫史，皆如皋冒辟疆姬人。

徐眉，本姓顧，字橫波，合肥龔鼎孳簉室，山水天然秀絕，蘭竹追摹馬守貞。

黃媛介，字皆令，秀水人，畫似吳仲圭。

楊芬，字瑤華，吳人，兼工詩畫，仕女秀麗。

方畹儀，號白蓮居士，歙人，羅聘室，善梅花蘭竹。

董琬貞，字雙湖，武進湯貽汾室，工畫梅。其女嘉名，字碧生，工白描人物，畫法之妙，出自家傳。

吳珩，字玉卿，桐城吳廷康女，畫花卉，咸豐中，殉寇難。

任雨華，蕭山任伯年之女，工山水，有家法。

蓋多收藏繁富，學有淵源，故於耳濡目染之餘，見其妙腕靈心之致，非以調脂抹粉，徒博虛聲已耳。

結論

學者師今人，不若師古人；師古人，不若師造化。所謂師古人者，非徒工臨摹而已。

古人已往，歷代名家，不啻千萬，拘守一二家之陳跡，固不足以發揚一己之技能，即遍習群賢，亦慮泛應而無當。要知古人之畫，其精神在用筆用墨之微，而不專在章法之變換。名家之章法，既有各異，古今學者，無不師之。學之如牛毛，獲者如麟角，一代之中，學畫之人，計有千萬，其成名者或數十人，或數百人，而卓成大家，可為千古所師法者，不過數人耳。三代秦漢遠矣，如晉魏之顧、陸、張、展，唐之李思訓、吳道子、王維，五代北宋之李成、范寬、郭熙，以及荊、關、董、巨，南宋之劉、李、馬、夏，元明之高房山、趙鷗波，元季之黃、吳、倪、王，以至文、沈、唐、董，明季江浙軒冕隱逸諸賢，落落可數。前清自婁東、虞山，接軌玄宰，畫史益多。其後專尚臨摹，藝事寢焉。惟方小師、羅兩峰、華新羅，溫故知新，可稱傑出。蓋師古人，必師古人之精神，不在古人之面貌。面貌有章法格局，人所易知易能。精神在用筆用墨之微，非好學深思不能心知其意。知用筆用墨，古人之

意，極其慘澹經營，非學養兼到，不能得之。此古人之寫意，與後世之虛誕不同。虛誕之習，即由膽大妄為而成。然而開拓萬古之胸襟，推倒一時之豪傑，非從古人精神理會，而徒求於形貌之似，無怪其江河日下，不至淪胥以亡不至。故學古人，重神似不重貌似。面貌隨時可變，精神千古不移。如行路然，昏夜遊行，不得途徑，有燈火之明，不患顛蹞失路之歎。古人畫跡之精神，見之記傳、著錄、評論、考證，皆後學之燈也。一燈之微，而得康莊之道，由此而馳騁於光天化日之下，為不難矣。

輯二 藝苑散論

梅花古衲傳

漸江，俗姓江，名韜，字六奇，歙之寒江村人。晚年定名弘仁。為前明諸生。少孤貧，性狷僻，以鉛槧養母。一日，負米行三十里，不逮期，欲赴練江死。母殞後，不婚不宦。遊幔亭，皈依報親。甲申以來，遇古航禪師，遂祝髮為僧。自言近溯浮溪，始知二十四源孕奇於此，沿口以進，寥廓無量，兩山轄雲，澗穿其腹，老梅萬樹，倒影橫崖，糾結石罅，寒漱渾脫，根將化石。當春夏氣交，人間花事已盡，至此則香雪盈壑，沁人肺腑，流苒巾帗，羅浮仇池，並為天地。因念單道開辟穀羅浮，曉起惟掬泉注缽，吞白石子數枚，淡無所為，心向慕之，荒壇斷碣之隙，將劚香茆老是鄉而解蛻焉。後返新安，數遊黃山，往來雲谷、慈光間。嘗歎武夷之勝，勝在方舟泳遊，而黃山之奇，海市蜃樓，幻於陸地，殆反過之。居十餘年，掛瓢曳杖，憩無恆榻。每尋幽勝，則挾湯口聾叟負硯以行。或長日靜坐空潭，或月夜孤嘯危岫。倦歸則鍵關畫衲，欹枕苦吟，或數日不出。山衲蹤跡其處，環乞書畫，多攢眉不應。頃忽滌硯吮筆，淋漓漫興，可數十紙，不厭也。雲谷僧嘗為其祖益師請書塔銘，師為踞

石運思，筆致道逸，得晉魏風味，傳之藝林，以為海嶽書《龍井方圓庵記》今再見也。臨文構義，灝汗墳典，淳倬嚴氣，雅自矜慎，不輕示人。惟畫禪一門，稍匿研討，遂爾稱尊作祖。江表士流，獲其一鐮一筐，重於球璧，間有吟弄小詩，極妍風味。師皆隨乞散佚，不經意聚。又嘗遍徵好事，沿幀索題。磅礡之餘，旋輯手抄，得若干首，目曰《畫偈》。邑子許芳城楚序之，謂為縣公七賦，未窺全豹，祕演弘編，止啖一臠。予以緬想風流，挹茲矜抱，亦前哲高蹤，墨池筆塚之雪泥鴻爪也。若僅為藝事家現身說法，爭組豆於騷壇畫史間，非漸師意矣。然所作畫，層巒陡壑，偉峻沉厚，以北宋風骨，蔚元入氣韻，清逸蕭散，意在方壺、子華之間。王阮亭稱新安畫家，宗尚倪、黃，以漸師開其先路。斯言良信。

歲壬寅冬，師至自郡，將遊盧山。友人王雄右自芝山移書為襄鶴糧，余子敬給健力為負缾缽經卷，吳聖卿為贈節竹一枝，以馭奇險，復解羊裘，為溫破衲。於是飽飫星霜，遍參尊宿，少文遊足。振錫言歸。滅影林臯，證尋初地。舊侶雅贈，已臻十供。故其清玩，有宋槧漢書、雲林書畫卷、黃鶴山樵掛幅、淳化祖拓帖、古坑歙硯、梅花瘦瓢、羊角竹杖、擊子銅爐、古瓷磐洗、定州䕆根瓶、陽羨匏壺諸品。貴既異夫珠繪，業自歸於泉石，是誠對揚古德，足企前修者已。既而還自盧山，道過豐溪，吳不炎兄弟留憩旬日。泊同其叔氏驚遠偕與放筏西干，攜先世所藏右軍《遲汝帖》真跡，及宋元逸品書畫凡數十種，其猶子允凝呼遠舟賚酒，就蔭石淙，瀹茗焚香，縱觀移日。程蝕庵守亦從南岸鼓枻而至。評賞之餘，佐以雄飲。

不炎命小史度曲，允凝索長笛和之，一時溪山翰墨，輻輳勝緣，絲竹清音，咸臻妙麗。少焉，夕陽告往，黃嶽弄雲，光怪陸離，搖曳萬狀。漸師解衣槃礡，捉紙布圖；允凝就其皋坂，暢厥煙溆；虛中流一舟，以待一兮寫瀠洄野泛之致。豈非極嘉會之尚羊，罄友徒之同趣耶？居未數月，師將省墓界口，並詣鳩茲，別湯燕生，然後入山研究性命之學，皆不獲如願。以無疾終。易簀之夕，尋囊時遊匡廬脫破芒鞋，若將有遠行者，乃擲帽大呼「我佛如來觀世音」，竟示寂於五明禪院。院在郡西披雲峰前，十寺一峪，惟五明寺孤踞巖阿，下瞰群壑，有泉山出其左，昔題「石淙」二字摩崖，即西千路也。初普門和尚，自五台來新安，未入黃山，即休憩此寺。漸師既歸道山，仙源湯巖夫燕生，誄師松下，會同郡緇素之交契者，相與躬負鐘鋪，疏林剔柯，漉泥薙草，藏厥蛻於五明之西巖，累峰石而塔之。前祠部王蘆人泰徵為銘，程蝕庵書之於塔門，許芳城撰師歸塔文。蔣梅花數十本以大招之，從師志也。故世稱為「梅花古衲」云。

論曰：荀卿有言：「志意修則驕富貴，道義重則輕王公。」明祚終移，神皋橫潰，士之蘊藉義憤甚矣。是時裂冠毀冕，相攜持而去者，不可勝數。至或韜晦姓氏，遺棄妻孥，肥遁荒野，終自槁餓而不之恤。揚雄曰：「鴻飛冥冥，弋者何篡焉。」言其慮患之遠也。漸師含濡道根，滌蕩塵涅，慨夫婚宦不可以潔身，故寓形於浮屠；浮屠無足與偶處，故縱遊於名山；名山每閒於耗日，故託歡於翰墨。是以容與墳丘，沉酣林壑，終有堅貞之操，而無悔吝

之心，詩人〈考槃〉之歌，抑在茲矣。叔季澆漓，禮教凌替，猥瑣齷齪之子，悉斷斷於利祿，躬蹈庫汙，犯不韙而無羞愧；而有心世道者，方將興懷古昔，緬想高蹤，思得一二獨行耿介之士，有以立懦夫之志，戢貪競之風，舉世滔滔，微斯人其誰與歸乎？

石谿、石濤畫說

我國繪事，筆意機趣，至元代而發露之極。蓋其筆墨功力既深，運筆之際，自然氣韻生動，天機精妙，故能含剛勁於婀娜，寓奇巧於平淡，有北宋名賢變幻之景及自然丘壑之神氣，而一挽南宋院體嵌青雕綠之作氣，馬夏肆意之霸氣焉。泊至明代，畫者致力於用筆，惟恐力之不至，而未能如元人之化於柔。故蒼老如沈石田，仿雲林亦不免太過。藍田叔以後，浙派傳至張平山、吳小仙輩，荒野之氣，溢出縑素間，文人雅致，簸蕩無餘矣。

明社淪亡，氣節之士，有不樂於仕進者，則多巖棲緇流，胸中坎坷不平之氣，恆發之於詩與畫。而當時晉唐遺跡，獲觀非艱，遺逸之士，又多詩書之陶養，奇山靈水，即在柴門、板扉、几席之間。沙門中，更能以佛理參畫理，人工證化工。故其成功之作，直凌文、沈，而上與倪、黃爭席。其尤者，世傳二石，曰石谿，曰石濤。

石谿名髡殘，一字介邱，號白禿，又自稱殘道者。湖廣武陵人，俗姓劉，二十歲削髮為僧，後至金陵，居牛首山上，為堂頭和尚。性孤僻，寡交際，居寺中，閉關參禪，偃仰寂

然者動經歲月，而勃然孤高之氣，惟發之於詩情畫意中。故雖一鐺一几，而奇山異水、人物舟車，悉奔赴於腕底。又富於學力，故一畫既成，輒如龍行空，如虎踞巖，草木風雷，自生變動，豈所謂「筆所未到氣已吞」者耶？詩亦如其人、如其畫之不拘格調，不屑模擬，不事藻砌，而多寓禪理。錢牧齋、周櫟園之流頗重之，亦間有唱和，而石谿固不屑伍披屈節，之所以為之者，殆有所不得已耳。故施愚山嘗言「與石谿和尚為方外交，而未索其畫，今甚悔之」，可想見已。平生所契合者，僅張怡瑤星、程正揆青溪，而與青溪尤友善。青溪居金陵時，時相過從，輒討論畫理，互相切磋，所作多青溪為之題。龔半千嘗言：「金陵畫家能品最夥，逸品則首推二谿。青溪畫如董華亭書法，石谿則如王孟津。百年來，論書法，則王、董二公應不讓，若論畫筆，則二谿又奚肯多讓乎哉！」信篤論也。

石谿畫，初學董香光，故有極相似者。而細密之作，又神似黃鶴山樵。晚年筆法得實中之鬆，沉鬱跌宕，別創一格。張庚稱其畫全從蒲團上得來，信不虛也。其自題畫云：「畫於無痕者，始稱上乘。然得三昧，畢竟學問有成，如水到渠行。衲於經課之暇，信手所為，皆從無意。」又云：「畫者，吾之天遊也。志不能寂五嶽，無濟勝之具，索之殘煤短楮之間，聊以卒歲耳。」又云：「畫者，全係寫心胸之情感，則倪雲林所謂寫胸中之逸氣，非以沽名釣利為也。則其為畫，此中關捩，假於天不假於人者也。吾道所謂無師智者，才一拈出，自別常情。山谷云『一丘一壑，要須其人胸次有之』，若單單模擬效顰，禪家呵為僕見

婢子邊事耳。」黜形似而任自然，可謂不朽之論也。

石濤，名元濟，廣西全州人。明靖江王十世孫，譜名若極。國亡後，衣儒衣而僧冠，自號大滌子，居大滌堂，又號苦瓜和尚、瞎尊者。或問曰：「師雙眸炯炯，何自稱瞎？」答曰：「吾目自異，遇阿堵則盲然，不若世人之了了，非瞎而何！」其性之磊落耿介，可想見矣。弱冠即工書法，為僧後，乃遍遊宇內名山大川，五嶽四瀆，而畫益進，書益工，詩益豪，蓋造化靈秀之氣，有以啟之也。石濤交游素廣，遺老如梅遠公、高西塘，王公貴人如博爾都、吳蕭公。博氏富收藏，常假之臨摹，臨畢即以為贈，故早年所畫，博氏所得獨多。而博氏者，清之輔國將軍也。清康熙南巡，石濤曾獻畫，或有之比宋趙彝齋者，過矣。老年更作道士裝。死後，高西塘敦友誼，為之掃墓云。有兄釋亮，字喝濤，號鹿翁，駐節孤山，能詩畫，與石濤齊名而寡知者。或贈與八大山人為叔侄行，不可考也。

黃山山水甲天下，自古人多登覽之。石濤以超逸之筆墨」，圖造化之神奇，於黃海松雲，所得尤多。故其山水，峰巒雄渾，煙雲變滅，筆姿夭矯而不悍，設色濃重而彌清。早年筆如游絲，工細纖巧，晚年放筆直掃，純以氣勝，而張浦山稱其大幅氣勢未能一貫，失之遠矣。人物則衣紋道勁，栩栩如生，置之青山白水間，直堪引人入勝。間作花卉，亦能兼諸長，別創一體，縱逸之氣，可與徐青藤媲美。墨竹則藏規矩於粗亂之中，追蹤文、蘇。詩或幽雅，或豪放，頗為時賢所重。書法晉人，行草為上，兼工隸書，古樸拙雅，迥無媚態。論者謂其

書高於其畫，而石谿則書不如畫云。復精畫理，著《苦瓜和尚畫語錄》，辭意玄妙，為後世法。題識尤多卓見。嘗言：「畫有南北宗，書有二王法。」張融有言：「不恨臣無二王法，恨二王無臣法。今問南北宗，我宗耶？宗我耶？」一時捧腹曰：「我自用我法。」又曰：「古人未立法之前，不知古人法何法；古人既立法之後，便不容今人出古法。千百年來，遂使今之人不能一出頭地也。師古人之跡，而不師古人之心，宜其不能一出頭地也。」此所謂不求形似於古，而求神似於我之意也，則其畫如天馬行空，不事羈絆，明矣。

龔半千

柴丈人以畫名掩其法書，卷軸題識，洋洋灑灑，詩詞跋語，靡不雋永。有行草書白面扇紙一闋云：

> 好涼秋，夾衣初識香羅綢。香羅綢，閒階白露，蟲語啾啾。
> 班姬團扇休應休，返時芳物留難留。早知事去，特地風流。

「龔賢」二字款，引首「半畝」朱文印，「龔賢印」、「半千」二印，字大徑寸，極飛騰天矯之致。又題小冊五言律詩一首云：

> 一見偶然事，生平舊所知。道衰宜縱酒，世亂莫談詩。
> 殊有戰爭地，全虛歸隱期。老情漸蕭散，後此漫相思。

「與杜濬書應幼量」上款，款為「東海隱士龔賢」，「半千父」朱文印，詩載其所著《草香堂集》。畫紙本淡設色，雲山幽邃，林木蕭疏，左角「半千」朱文印，今存行篋中。

曩見一長卷作水墨畫，因價昂，不能致，錄其自題跋云：

事不師古而能勝人者，未之聞也。然師古詎易言哉？一峰道人、雲林高士，畫皆學董源，其筆法俱不類，譬若九方皋相馬，在神骨之間，牝牡驪黃皆勿論也。余少不更事，臨文戲墨，皆以仿效為可鄙，久之卒無出古人範圍。今且屈首窗間，清心細慮，已悔遲卻二十餘年矣！頃作此卷，其得失各半，較向之純用才氣者，覺稍加一籌矣。吾友鼎臣，近頗好余筆墨，持此歸之，恐亦宋人之寶燕石也。記此一笑。邢江久客龔賢。

坿歙人吳僅庵跋云：

萬曆庚戌，余從家江村過秀水項氏宅，觀舊人書畫，見唐鄭廣文山水大幅，始知董、巨用筆，皆出入其間。元人畫法疏秀，為近代所稱，惟梅道人不失廣文本色耳。明朝

畫史以石田為最，亦未嘗有仿鄭之筆。吾友半千，一丘一壑，無不絕似廣文者，而氣韻生動，吞吐煙雲，非真有性靈者，不能及此。此卷又以董、巨而兼營丘，畫法與家爾世所藏屏子十二幅，當共傳不朽耳。辛丑冬，因過鼎臣宗兄齋頭，出此見示，漫書數語。僅庵吳揭。

煙雲過眼，忽忽四十年，不知今落誰手，而跋語均未見之著錄。因知柴丈人筆墨，全自唐宋人得來，以神似不求貌似，真繪事之丹訣也。《江寧志》稱：「半千山水超邁群品，人罕能窺祕奧。」而張浦山《畫徵錄》謂：「龔半千畫筆得北苑法，沉雄深厚蒼老矣，惜秀韻不足耳！」然觀程青溪言：「半千用筆如龍馭風，如雲行空，隱現變幻，渺乎其不可窮。蓋以韻勝，不以力雄者也。」見《程青溪集》。息柯居士楊翰至謂浦山著《畫徵錄》，只知論畫史之畫耳，筆墨外別有性情氣味者，是真秀韻，豈能以律高士哉！青溪有與半千書曰：

畫有繁減，乃論筆墨，非論境界也。北宋人千丘萬壑，無一筆不減，元人枯枝瘦石，無一筆不繁。曩曾有詩云：「鐵幹銀鈎老筆翻，力能從減意能繁；臨風自許同倪瓚，入骨誰評到董源？」悟此解者，其吾半千乎？

書見周亮工《結鄰集》。

青溪此論，可謂真知半千者矣。半千早年厭白門雜沓，移家廣陵，已復厭之，乃返而結廬於清涼山下，茸半畝園，栽花種竹，悠然自得，足不復蹈市井，惟與方箬山、湯巖夫諸遺老過從甚歡。筆墨之外，賦詩自適，性孤僻，與人落落難合。其畫掃除畦徑，獨出幽異，自謂前無古人，後無來者，良不虛也。施愚山作半千像贊云：

人推詩老，自稱柴丈。名不可逃，俗不可向。
尊酒陶然，筆墨天放。投跡喦中，寄情霞上。

王漁洋言：

半千工畫，愛仿梅道人筆意，嘗自寫小照，作掃落葉僧狀，因名所居為掃葉樓，顛倒用小印二於幀末，而不署名。

又半千嘗有〈辭屈翁山乞畫書〉云：

足下素無知畫之明，僕不欲足下有知畫之名。倘足下有知畫之明，而重余詩，安知非重余畫而並重余詩也？惟足下素無知畫之明，而重余詩，此真知余詩也。僕且不欲以余畫而涸余詩，肯又以此涸足下哉？倘足下必欲余畫，僕知足下辭家二十年，出遊五萬里，一至九邊，再登五嶽，生身南海，問渡江漢，凡世間之雅泉片石、古塚遺碑，無不考之於圖，縱橫之於心目，僕將乞畫於足下，足下反欲涸余之餘瀋耶？此僕之寧負罪戾，而敢奉教也。

半千《草香賞集》擬梓行，未久已就焚毀，今亦罕覯。曾記其集外詩云：

最愛山中居，山中有薄田。高原兒慣種，精舍我閒眠。
二月到八月，鶯天與筍天。更無愁苦事，那得不長年？

以屈翁山當時才名之大，天下士莫不樂與交游，乃半千獨避之若浼，並一紙書畫而不之許，雖曰人生靜躁不同，趣舍各異，而亦可見知音與不知音，事難強合，不欲明珠暗投，此則半千之品所由高也。

有梁公狄者，與半千書云：

巫欲過幽居，孤桐靜竹間茗話半日，奈解纜匆匆，不得消受清福，命也如何！佳畫須密如無天，曠若無地，賴此以過殘夏也。留一使在道院以待。

觀此亦足見其情懷之高潔，而賞音者復不少。其墨跡流傳，近世所見，頗多當時贋本臨摹之作。故金陵八家畫，後人恆以紗燈派薄之，言其徒有面貌，而無神韻，僅足供拙匠之描本而已。

時周櫟園築讀畫樓，收藏名人墨跡，有程青溪畫山水一幀，半千題云：

今日畫家，以江南為盛；江南十四郡，以首郡為盛。郡中著名者且數十輩，但能吮筆者，癸甯千人。然名流復有二派，有三品，曰能品，曰神品，曰逸品。能品為上，餘無論焉。神品者，能品中之莫可測識者也。神品在能品之上，而逸品又在神品之上，逸品殆不可以言語形容矣。是以能品、神品為一派，曰正派；逸品為別派。能品稱畫師，神品稱畫祖，逸品散聖，無位可居，反不得不謂畫士。今賞鑑家見高超筆墨，則曰有士氣，而凡夫俗子於稱揚之辭，亦曰此士大夫畫耳。明乎畫非士大夫事，而士大夫非畫家者流，不知閻立本乃李唐丞相，王維亦尚書右丞。何嘗非士大夫耶？定以高超筆墨為士大夫畫，而倪、黃、董、巨，亦何嘗在縉紳列耶？自吾論

之，能品得非逸品，猶之乎別派不可少正派也。使世皆別派，是國中推高僧羽流，而無衣冠文物也；使畫止能能品，是五斗、顏腸皆可役而為皂隸，巢父、許由皆可驅而為牧圉耳。

又有半千長卷，自題跋云：

庚申春，余偶得朱庫紙一幅，欲製卷，畏其難於收放；欲製冊，不能使水遠山長，因命工裝潢之，用冊式而畫如卷，前後計十二幀，每幀各具一起止，觀畢伸之，合十二幀而具一起止，謂之折卷也可，謂之通冊也可。然其中有構思措置，要無背於理，必首尾相顧，而疏密得宜。覺寫寬平易而高深難，非遍遊五嶽，行萬里路者，不知山有本支而水有源委也。是年以二月濡筆，或十日一山，五日一石，閒即拈弄，遇事而輟，風雨晦冥，門無到啄，漸次增加，盛暑祁寒，又且高閣，誰來逼迫，任改歲時，逮今壬戌長乏而始成，命之曰《溪山無盡圖》。憶余年十三便能畫，垂五十年而力硯田，朝耕暮獲，僅足糊口，可謂拙矣！然薦紳先生不以余之拙，而高車駟馬，親造蓽門，豈果以枯毫殘瀋有貴於人間耶？頃挾此冊遊廣陵，先掛船迎鑾鎮，於友人座上，值許

葵庵司馬，邀余舊館下榻授餐，因控余笥中之祕，余出此奉教。葵庵曰：「詎有見米顛袖中石而不攫之去者乎？請月給米五石、酒五斛，以終其身何如？」余愧嶺上白雲，堪自怡悅，何令謬加讚賞，遂有所要而與之，尤囑葵庵幸為藏拙，勿使人笑君寶燕石而美青芹也。

此卷自稱作於庚申至壬戌，當係清康熙十九年至二十一年，蓋移家廣陵之初，即有強索之者，後已生厭也。

半千之畫，粗筆、細筆，各極其妙。畫柳自謂循之於李長蘅。山水有用墨極濃重者，而不乏清英之氣。此由其胸次高曠，所謂山泉膏肓，煙雲痼癖，抽毫灑墨，動見性情，詩人之畫，固未可以形跡求之。息柯居士言：

在都門得半千小幅，全仿雲林秋林亭子，筆墨精絕，卷之僅尺餘，便攜行篋。其論云林不專以寒瘦勝，足為學倪畫者模楷。

又得一中幅，仿米用筆，如草如篆，大混點，元氣淋漓，蒸濕紙上，得北苑之神髓。畫上題字，草書徑寸，其奔放如米顛，其遒逸似山谷，自題云：

米顛寫畫可比懷素草書，宗門教外別傳也，可為知者道。

又黃白山有〈寄龔野遺〉詩云：

憶昔維揚把臂新，與君知己二三人。
披圖散帙常終日，問酒尋詩不隔旬。
間人石門求大藥，老歸鍾阜作遺民。
從茲別去相間闊，江樹江雲幾度春。

白山名生，善畫，有《一木堂詩集》。半千有授徒畫稿，有印本，嘗著《畫訣》，以授初學，故多淺語。又傳稱半千歿後，曲阜孔東塘客遊廣陵，為經理共後事，撫其孤子，並收其遺文焉。

論上古三代圖畫之本原*

莽莽神皋，自喜馬拉雅山以東，太平洋海以西，綿亙數萬里，積閱四千年，聲明文物之盛，焜耀寰宇，古今史冊流傳，美且備矣。聖作巧述，學術相承，授受心源，雖或有時代之變遷，支派之區別，忽顯忽晦，為異為同，不可殫究。而窮流竟委，各有端緒，其精思奧義，皆自卓立不群，足以留垂萬世，犖然昭晰，而未可以或廢也。古者自伏羲氏始畫八卦，造書契，以代結繩，為開萬古文字之祖，即開萬古圖像之先。倉頡之初作書，蓋依類象形，故謂之「文」；其後形聲相益，即謂之「字」。字者，言孳乳而浸多也。著於竹帛謂之「書」。書者，如也。六書之義，首曰象形，畫已濫觴於此。有虞氏言：「予欲觀古人之象，日、月、星辰、山、龍、華蟲作會；宗彞、藻、火、粉米、黼、黻、絺繡，以五彩彰施于五色，作服，汝明。」夏后氏之遠方圖物，貢金九牧，鑄鼎象物，百物為之備，使民知神奸。《史記》稱伊尹從湯言素王及九主之事。《劉向別錄》謂凡九品圖畫其形。《尚書·說命》云：「恭默思道，夢帝賚予良弼，其代予言。乃審厥象，俾以形旁求于天下。說築傅巖

輯二 藝苑散論

137

之野，惟肖。」是虞夏、殷商之際，民風雖樸，而畫事所著，已綜合天地、山水、人物、禽魚、鳥獸、神怪、百物而兼有之。

逮於周室尚文，郁郁彬彬，粲然可睹。《地官・大司徒》：「職掌建邦土地之圖。」若今之郡國輿地圖是也。古之九邱，或言記載九州土地，其來已久，惟圖至周而大備矣。《家語》記孔子觀乎明堂，睹四門墉，有堯舜之容、桀紂之象，又有周公相成王，抱之負斧扆，南面以朝諸侯之圖焉。此又善惡之狀、興廢之誡之大旨也。至如《春官》掌九旗之物名，各有屬，以待國事。「日月為常，交龍為旂……，龜蛇為旐，全羽為旞，析羽為旌。」鄭注言：「旗，畫成物之象。王畫日月，象天明；諸侯畫交龍，一象其升朝，一象其下復也；孤卿不畫，言奉王之政教而已。……畫熊虎者，鄉遂出軍賦，象其守猛莫敢犯也……鳥隼，象其勇捷也。龜蛇，象其扞難避害也。」此因所畫各異，則物亦因之異名也。他若「王視朝於路寢門外，畫虎焉，以明勇猛於守宜也」。辰畫斧形，盾畫龍飾，飾羔雁者以繢，畫布為雲氣，以覆羔雁為飾而相見。故設色之工，畫繢二者，詳於《冬官》。畫繢二者，別官同職，共其事者，雜五色者，東方謂之青，南方謂之赤，西方謂之白，北方謂之黑，天謂之玄，地謂之黃，青與白相次也，玄與黃相次也。此又言畫繢六色所象，及布彩之第次也。

其後畫事之見於列國間者，魯公輸班之水見蠡曰：「見汝形。」蠡適出頭，班以足畫

圖之；燕太子丹使荊軻獻督亢地圖於秦；楚有先王之廟及公卿祠堂，圖天地、山川、神靈、琦瑋譎詭及古賢聖怪物行事；秦每破諸侯，寫放其宮室，作之咸陽北阪上。載籍可稽，不勝枚舉。代遠年湮，今已莫觀，所可知者，而惟吉金款識，其文字與圖畫，糾錯參差，往往聯屬。庾肩吾《書品》論夏瑑戈之書，謂為蛟腳旁舒，鵠首仰立；論鈞帶書，曰魚猶舍鳳，鳥已分蟲，仁義起於麒麟，威刑發於龍虎。讀者已可想見古人書畫同源，非特其言語形容之妙已耳。而疊鼎象尊、鷹父癸彝之類，直作物形，持刀立戈執爵拱日之像，尤其顯者。許叔重言郡國山川得鼎彝，其銘即前代古文，皆自相似，雖曰復見遠流，其詳可得略說也。余於上古圖畫亦云。

＊原刊於《真相畫報》一九一二年第三期。

藝觀學會徵集同人小啟*

夏令蛻新，海濱蜷伏，俗氛囂上，羌黃塵之漲天，嘉樹成行，喜綠陰之潑地。琴書一室，風雨忽來，銅槧百家，今古畢集。緬周聖多藝游藝之言，繹東儒客觀主觀之旨（日本澤邨專氏來北京大學論畫，謂形似是客觀，氣韻是主觀，卻從客觀的物象事實外表現主觀）。生當晚近，遙溯太初，狉榛之世，熙皡驩娛，先僿野而進文明，由繁重而趨便易。經數千年以來，降於叔季，厭兵戎之紛擾，思巖穴之幽棲。來日大難，民生益戚，孜孜汲汲，終歲勤動，流離奔走，幾天逸豫之可期，勞莫勞於此矣。乃若時艱蒿目，休暇治遊，感憂思伊鬱之無聊，效放誕清狂之可喜，因進玩好之技，共謀娛樂之方。悅目賞心，爭妍鬥巧，舉凡綺麗紛華之習，優柔靡曼之聲，羅列滿前，徒足以耗財疲神，窮極奢侈，而無所心得。然偶散步於荒煙蔓草之地，游目於春華秋月之景，海山會其琴趣，猨鵑發為哀吟，無虞卿所著之書，恨相如不並於世，覺有撫今思古，難已神遊目想者焉。

今則山川、草木之華，水墨、丹青之跡，近傳縑素，遠考尊彝。繪事可採篆隸之原，契文足證圖書之謬，翔華踵實，務萃古之菁英，滌慮避囂，為及時之行樂，將使得其三昧，共參書畫之禪，同有千秋，允躋金石之壽。所望博物君子，儒林文人，啟以新知，糾其舊誤。渺茲曲藝，蔚為大觀，高挹群言，哀集成帙。滄江虹月，泛米家載畫之船，清閟雲林，啟迂叟凝香之室。頻來勝侶，快挹清談，結翰墨之因緣，理名山之事業，集思廣益，異采常新，夢影前塵，古歡若接，豈不可以抱殘守缺、樂道忘憂者乎？

　　　　　　　　　　　　　　　謹啟

＊原刊於《藝觀》一九二六年第一期。

美術週刊弁言

昔者歐洲十字軍東征，力排外教之侵辱，載吾東方之文物以歸。於時義大利文學復興，達泰氏以國文著述，而歐洲教育，遂進文明。至今言歐畫者，盛稱義大利。昔者日本維新，歸藩覆幕，舉國風靡。於時歐化主義浩浩滔天，三宅雄次郎、志賀重昂等撰雜誌，倡國粹保全，而日本主義卒以成立，至今文藝骨董諸雜誌充斥於日本。惟義大利以古羅馬之莊嚴偉烈，日印於國民心腦中，是以一舉而大業成。惟日本之初，但尊王攘夷，取大和魂，聚國人而申警之，人民卒食其報。之二國者，雕刻、繪畫、印刷諸美術，同時並興。其活潑優美，實足助文學之光彩，佐政治於休和者也。

今我中華，自喜馬拉雅山以東，太平洋海以西，綿亙數萬里，江河流域之富庶，四千年來神聖相繼之德教，道成藝成，明於上下，國學彪炳，光耀宇宙。泰西、日本諸國，拾其殘縑賸楮，陳列展覽，詫為鴻寶。前明院畫，悉多北宗，貌似神非；咸稱唐宋，胸襟高逸，流露豪素，書卷盎溢，模擬所難，彼得摹形，已足驚眾。雖摩西古教，漢唐以來，即入中國，

而西學之始，斷自明季。泰西利瑪竇攜來本國人畫，人物眉目、衣紋，如明鏡涵影，�瞠欲動。又著書譯經，詳及曆數象器之學，中土士夫如徐光啟、張爾岐、黃宗羲皆深信之。清初用湯若望、南懷仁輩定曆明時，而宣城梅文鼎之算學，大興劉獻廷之字學、地文學，江都孫蘭之地理學，尤多所取法。同時畫家若郎世寧，媲美群賢，獨標新異，供奉內廷，善寫生，人物、花鳥，純用泰西畫法參入楮素，不久沉寂，已無有傳其學者。吳漁山歷生平篤信景教，所畫山水，恪守黃鶴山樵、一峰老人家法，毫無泰西諸畫面目，至今鑑者稱為大家。變彝變夏，迥異若此。

我邦人士，歐風東漸，始慕泰西。甲午創後，駸駸日本學校教育，水彩、油畫，俱奪西人之席，學者貌而襲之，以為非中國所有。然試叩以吾國文藝之學何以遜於泰西、日本，則憮然而莫能言。噫！國不自主其學，而奴隸於人之學，曲藝且然，況其大者、遠者哉！昔顏之推謂晉代兒郎，幼效胡語，學為奴隸，而中原淪亡。鍾儀居楚，南冠而縶，固有發明最早，震耀終古，而為列邦所驚喜駭慕而不可及者。用是區別條目，略加編次，附於週刊之列，謂如竇人之解珠襦也可，即謂如《嬰戲圖》中之塵羹土飯也亦無不可。莘莘學子，莽莽神皋，欲知中國雕刻、繪畫諸美術，識者稱為君子。

古畫出洋

自庚子聯軍入京之後，中朝古物，祕藏宮殿，充斥無算，奇珍異寶，零落殆盡。而歷朝名畫，亦悉為夷舶輪運而去，歐美各國置之古物陳列所與博物院中，開展覽大會，以供邦人學科之研究。自是而西人豔稱東方美術，遂於古瓷銅玉之外，咸搜羅中國古畫，用印刷品，裝訂成帙，流播五洲。有英國史德匿君者，僑寓中國有素，遂輯《中國名畫》一書，自言初擬輯畫目一冊，以為滬上書畫賽會之備覽，嗣經同人慫恿，因出平時收藏古書畫，付諸珂瓏電版，敷以彩色者，為三色版。復取中國論畫故實及其畫法諸說，撮譯大旨，為之圖說，而以金石陶瓷，附之於後，諒為研求文藝美術者所同嗜。此編之作，得力於愛士高女士及戴惠君、畢列古君，為之贊助，故能集思廣益，用臻完美。又有中華人吳衡之君任翻譯，沈冶生、郁無生二君任印刷。凡居中國廿餘年，孜孜於中國文藝美術，研精覃思，果獲奇珍異跡，俱多佳妙，玩其筆墨，洵足賞心愜目，償其精勞。今撰新說，將令舉世好古之士，知所崇尚，咸以中國古畫為藝術上之有益，竊不自揣而成指南之針、逮津之筏，是厚幸焉。又乞

安吉吳昌碩君、黃山黃賓虹君為之序，東瀛小栗秋堂題其所藏唐王右丞《江干雪霽圖卷》。

既而史君收藏中國古畫之名，流播歐美。旋有瑞典國之皇叔某君，齎數十萬金，盡購其冊內

收藏之物而歸。聞特建藏書樓於其國名勝之處，瑰奇偉麗，從所未有，因名之曰：史德匿藏

畫樓。於是中華收藏名畫之家，與骨董營業之商人，類多編次畫目，翻譯中外文字，必借重

一二歐人為之鑑別，因之轉運於歐美，獲利不貲。而中國古畫，無論精粗美惡，悉為市賈收

盡無餘，雖欲一見虎賁中郎，已不易得。

大約歐美人收購中國古畫，有科學上之研究焉。一辨縑絹之疏密。唐宋絹絲，極細而

勻，雖有粗絹，所謂黃筌畫絹如布者，不過言絲縷較疏。然細按其一絲之微，必合無數之

繭，紡軋極緊，多寡極均。故以顯微鏡察之，但覺其圓勻緊厚，而無紊亂叢雜之病。且經緯

分明，織造選工，至緊密得宜，不鬆不皺，試以指上螺紋，不齧鋼製細鑢，正為後世不能

偽。亦有極細之絹，絲縷勻密，幾不見痕，所謂宋獨梭絹，平滑如紙者是已。此絹年久，平

面起有光亮，辨其綻裂之處，皆成鯽魚口形，寬者或四五尺至六尺不等。今有向姑蘇機坊仿

造斯絹者，而繅絲之際，究以繭少易斷，織工手技，輕重不一，枯窳之形，不可言狀，事亦

中止。作偽畫者，往往覓古絹畫而復施之采墨，或至改變面目，蛇足謬添，尤為可笑。一辨

別彩色。古來顏色，分草染、石染二種。草染之色，既經年湮代遠，率多暗淡無光。惟石染

之色，如丹砂石青、蠟粉雌黃之類，礦產有今昔之不同，敷施亦新舊之懸異；古畫流傳，多

經霉濕，膠性已脫，裝裱庸工，率爾奏技，以致石染之色，隨手而去，圖畫精彩，因之盡喪。黠商牟利，又復依樣葫蘆，視朱成碧，遂如春婆紅粉，東塗西抹，東施捧心，益增其醜而已。況夫唐宋麝墨，黑如點漆，渲染浸漬，透入縑素，或濃或淡，皆非可偽造影射也。以茲二者之研求，新舊之間，既不容飾，而歐美之人，究心六法之功，亦即因時以增進，且又有風氣之各殊。其初購採中國古畫者，多收細筆設色，中國所謂作家畫而已。嗣知中國論畫，崇尚筆墨，歐美諸邦，轉重墨筆，所採如吳小僊、張平山、蔣三松諸家，中國所謂野狐禪者也。近亦漸悟其獷悍過甚，益求南宋諸家，如劉松年、李晞古、馬遙父、夏禹玉一流遺跡，其高尚者且侈談雲林、子久，駸駸而上溯王摩詰矣。

印刷塗彩之畫，亦所收置，時以法蘭西人為多。

論中國藝術之將來

歐風墨雨，西化東漸，習法盧蟹行之書者，幾謂中國文字可以盡廢。占來圖籍，久矣束之高閣，將與土苴芻狗委棄無遺；即前哲之工巧伎能，皆目為不逮今人，而惟歐日之風是尚。乃自歐戰而後，人類感受痛苦，因悟物質文明悉由人造，非如精神文明多得天趣，從事搜羅，不遺餘力。無如機械發達，貨物充斥，供過於求，人民因之乏困不能自存者，不可億萬計。何則？前古一藝之成，集合千百人之聰明材力為之，力猶虞不足。方今機器造作，一日之間，生產千百萬而有餘。況乎工商競爭，流為投機事業，贏輸晌息，尤足引起人欲之奢望，影響不和平之氣象。故有心世道者，咸欲扶偏救弊，孳孳於東方文化，而思所以補益之。國有多乎，意良美也。

夫中國文藝，肇端圖畫。象形為六書之一，模形尤百工之母。人生童而習之，及其壯也，觀摩而善，至老弗衰，優焉游焉，葳焉修焉，不敢躐等，幾勿以躁妄進。故言為學者，必貴乎靜；非靜無以成學。國家培養人才，士氣尤宜靜不宜動。七國暴亂，極於贏秦。漢之

初興，有蕭何以收圖籍，而後叔孫通、董仲舒之倫，得以儒術飾治，致西京於郅隆。至於東漢，抑有盛焉。六朝既衰，唐之太宗，文治武功，彪炳千古。當時治績，有「左相宣威沙漠，右相馳譽丹青」之美。圖籍，微物也，干戈擾攘，不使與鐘鐻同銷；丹青，末技也，廊廟登庸，可以並圭璋特達。蓋遏亂以武，平治以文，發舉世危亂之秋，有一二扶維大雅者，斡旋其間，雖經殘暴廢棄之餘，而文藝振興，得有所施設。故稱太平之治者，咸曰漢唐。宋初取士，謂天下豪傑盡入彀中，無他，能令士子共安於學業，消弭其躁動之氣於無形，斯治術也。嗟乎！漢唐有宋之學，君學而已。畫院待詔之臣，一代之間，恆千百計，含毫呿墨，匍伏而前，奔走駭汗，惟一人之愛憎是視，豈不可興浩歎！

漢武創置祕閣，以聚圖書。明帝雅好丹青，別開畫室，又創立鴻都學，以集奇藝，天下之藝雲集。毛延壽、陳敞、劉白、龔寬畫人物鳥獸，陽望、樊育兼工布色，是為丹青畫之萌芽。後漢張衡、蔡邕、趙岐、劉褒，皆文學中人，可為士夫畫之首倡者也。而劉旦、楊魯，值光和中，待詔尚方，畫於鴻都學，是即院畫派之創始。晉魏六朝，顧愷之、陸探微、張僧繇、展子虔，雖多畫人物，而張僧繇畫沒骨山水，展子虔寫江山遠近之勢，是為山水畫之先聲，其人皆士夫，未得稱為院派。唐初閻立德、立本兄弟，以畫齊名，俱登顯位。吳道子供奉時為內教博士，非有詔不得畫。至李思訓、王維，遂開南北兩宗，而北宗獨為院畫所師法。宋宣和中，建五嶽觀，大集天下畫史，如進士科，下題掄選，應詔者至數百人，多不稱

旨。夫以數百人之學詣，持衡於一人意旨之間，則幸進者必多阿諛取容，恬不為恥，無怪乎院畫之不足為人珍重之也。

昔米元章論畫，嘗引杜工部詩謂薛少保稷云：「惜哉功名忤，但見書畫傳。」杜甫老儒，汲汲於功名，豈不知有時命，殆是平生寂寥所慕。嗟乎！五王之功業，尋為女子笑。而少保之筆精墨妙，摹印亦廣，石泐則重刻，絹破則重補，又假以行者，何可數也。然則才子鑑士，寶鈿瑞錦，繽襲數千，以為珍玩，視五王之煒煒，奚足道哉！夫閻立本之丹青，尚足與「宣威沙漠」者並重，固已甚奇，而薛稷之筆墨，至視五王之功業，尤為可貴。雖米氏特高其位置，然則畫者之人品，不可輕自菲薄，於此可知矣。畫之優劣，關於人品，見其高下。文徵明有自題其《米山》曰：

色，與天地自然湊合。

人品不高，用墨無法。乃知點墨落紙，大非細事。必須胸中廓然無物，然後煙雲秀若是營營世念，澡雪未盡，即日對丘壑，日摹妙跡，到頭只與庸史之工爭巧拙於毫釐。急於沽名嗜利，其胸襟必不能寬廣，又安得有超逸之筆墨哉？

然品之高，先貴有學。李竹嬾言：

學畫必在能書，方知用筆；欲博古今，作淹通之儒，非忠

信篤敬，植立根本，則枝葉不附。

斯言也，學畫者當學書，尤不可不先讀古今之書。善讀書者，恆多高風峻節，睥睨一世，有

可慕而不可追，使其少貶尋尺，俯眉承睫之間，立可致身通顯。惟以孤芳自賞，偃蹇為高，

磊落英彥，懷才不遇，甘蜷伏於邱園，徒弦誦歌詠以適志，或抒寫其胸懷抑鬱之氣，作為人

物、山水、花鳥，聊以寓興託意，清畏人知，雖湮沒於深山窮谷之中，常遁世而無悶。後之

稱中國畫者，每薄院體而重上智，非以此耶？

善哉！蒙莊之言曰：宋元君有畫者，解衣槃礡，旁若無人，是真畫者。世有庸俗之子，

徒知有人之見存，於是欺人與媚人之心，勃然而生。彼欺人者，謂為人世代謝，吾當應運而

興，開拓高古胸襟，推倒一時之豪傑，前無古人，功在開創。充其積弊，勢必任情塗抹，膽

大妄為。其高造者，不過如蔣三松、郭清狂、張平山之流，入於野狐禪而不覺，當時雖博盛

名，而有識者訾議之。彼媚人者，逢迎時俗，塗澤為工，假細謹為精能，冒輕浮為生動，習

之既久，罔不加察。其尤甚者，至如雲間派之流於淒迷瑣碎，吳門派之入於邪甜俗賴，真

賞之士，皆不欲觀，無識之徒，徒嘖嘖稱道。筆墨無取，果何益哉！所以為人為己，儒者必分，宜古宜今，學所不廢，藝之貴精，法其要也。清湘老人有言：

古人未立法之前，不知古人法何法；古人既立法之後，便不容令人出古法。

法莫先於臨摹，然臨畫得其意而位置不工，摹畫存其貌而神氣或失。人既不能捨臨摹而別求急進之方，則古今名賢之真跡，遍覽與研求，尤不容緩。采菽中原，勤而多獲，不可信乎？雖然，時至今日，難言之矣。古者公私收藏，傳諸載籍，指不勝僂。廊廟山林，士習作家，巨細穠纖，各極其勝。多文曉畫者，形之於詩歌，筆之為記述，偏長薄技，為至道所關。如韓昌黎、杜少陵、蘇東坡等詩文集，皆能以詞章發揚藝事。而名工哲匠，又往往得與文人學士薰陶，以深造其技能，窮畢生之專精，垂百世而不朽。其成之者，非易易也。自歐美諸邦，羨豔於東方文化，歷數十年來，中國古物，經舟車轉運，捆載而去。其人皆能辨別以真贗，與工藝之優劣。故家舊族，罔識寶愛，致飄零異域，不知凡幾。習藝之士，悉多向壁虛造，先民矩矱，無由率循。甚或用夷變夏，侈胡服為識時，襲謬承謡，飲狂泉者舉國。此則嚴怪、陸癡，共肆其狂誕，閔貞、黃慎，適流為惡俗而已。滔滔不返，寧有底止？挽回積習，責無旁貸，是在有志者努力為之耳。

自古南宗，祖述王維，畫用水墨，一變丹青之舊，肇自然之性，成造化之功，六法之中，此為最上。李成、郭熙、范寬、荊浩、關仝，遞為丹青、水墨合體，畫又一變。董源、巨然作水墨雲山，開元季黃子久、倪雲林、吳仲圭、王山樵四家，又一變也。學者傳摹移寫，善寫貌者貴得其神，工彩色者宜兼其韻，要之皆重於筆墨。筆墨歷古今而不變，所變者，形貌體格之不同耳。知用筆用墨之法，再求章法。章法可以研究歷代藝術之遷移，而筆法墨法，非心領神悟於古人之言論，及其真跡之留傳，必不易得。荊浩言：「吳道子有筆無墨，項容有墨無筆。」董玄宰言：「一種使筆，不可反為筆使；一種用墨，不可反為墨用。」筆以立其形質，墨以分其陰陽。圖畫悉從筆墨而成，格清意古，墨妙筆精，有實則名自得，否則一時雖獲美名，久則漸銷。所謂譽過其實者，不揣其本而齊其末，徒斤斤於形象、位置、彩色，至於奧理冥造、妙化入神，全不之講，豈不陋哉！況夫進契刀為柔毫，易竹帛而楮素，彩繪金碧，水暈墨彰，中國圖畫又因時代嬗變，藝有特長，各擅其勝。至於丹青設色，或油或漆，漢晉以前，已見記載。界尺朽炭，矩矱所在，俱有師承，往籍可稽，無容贅述。泰西繪事，亦由印象而談抽象，因積點而事線條。藝力既臻，漸與東方契合。惟一從機器攝影而入，偏拘理法，得於物質文明居多；一從詩文書法而來，專重筆墨，得於精神文明尤備。此科學、哲學之攸分，即士習、作家之各判。技進乎道，人與天近。世有聰明才智之士，駸駸漸進，取法乎上，可毋勉旃。

精神重於物質說

《易》曰：「道成而上，藝成而下。」道成、藝成，猶今所謂精神文明與物質文明也。

中華四千年來，為文化開化最早之國。古之製作，皆古之聖賢，政教一致，初無道與藝之分。蓋三代而上，君相有學，道在君相。三代而下，君相失學，道在師儒。春秋之世，文武之道，未墜於地，在人，賢者識其大者，不賢者識其小者，此道與藝之所由分，其見端耶？

孔子刪《詩》、《書》，訂《禮》、《樂》，作《周易》，修《春秋》，問禮於老聃，問樂於萇弘，採百二國之寶書，以及軒轅所錄之風詩。其時國學之掌於史官者，集大成於尼山。故孔門四教，文行忠信，又曰：「行有餘力，則以學文。」《說文》註謂：詩書，六藝之文。六藝者，禮、樂、射、御、書、數也。又《漢書‧藝文志》：《易》、《詩》、《書》、《春秋》、《禮》、《樂》六經，謂之六藝。司馬遷敘史，先黃老而後六經，議者紛然。揚雄謂：六經，濟乎道者也。乃知遷史之論為可傳。藝必以道為歸，有可知已。

嘗觀黃帝御宇，命倉頡製六書，史皇作圖畫，若風后之陣法，隸首之定數，伶倫之律

呂，岐伯之內經，凡宮室、器用、衣服、貨幣之制，皆由此並興。夏商而下，迄於成周，設官分職，郁郁乎文，煥然美備。東遷之後，王綱不振，諸侯僭亂，史官失職，遠商異國，諸子百家之說，異學爭鳴。老子見周之衰，詩書之教不行，乃西出函谷關，著《道德經》五千餘言，辭潔而理深，務為歸真返樸之旨。其言曰：「聖人法地，地法天，天法道，道法自然。」藝之至者，多合乎自然，此所謂道。道之所在，藝有圖畫。圖畫者，文字之緒餘，百工之始基也。文以載道，非圖畫無以明。而圖譜之興，尚不如畫者，物質徒存，精神未至也。

宋鄭樵論圖譜云：

今總天下之書，古今之學術，而條其所以為圖譜之用者十有六。一曰天文，二曰地理，三曰宮室，四曰器用，五曰車旂，六曰衣裳，七曰壇兆，八曰都邑，九曰城築，十曰田里，十一曰會計，十二曰法制，十三曰班爵，十四曰古今，十五曰名物，十六日書。凡此十六類，有書無圖，不可用也。

圖畫之用，以輔政教，載諸典籍，班班可考。乃若格高思逸，筆妙墨精，道彌於中，藝襮於外，其深遠之趣，至與老子自然之旨相侔。大之參贊天地之化育，以亭毒群生，小之

擷採山川之秀靈，以清潔品格。故國家之盛衰，必視文化；文化之高尚，尤重作風。藝進於

道，良有以也。稽之古先士夫，多文曉畫，言論相同，皆無取於形象位置，彩色瑕疵，亦深

戒夫多用己意，隨手苟簡，而惟賞其奧理冥造，以暢玄趣，極其自然之妙。其說可略舉之。

歐陽修論鑑畫曰：「高下向背，遠近重複，此畫工之藝爾。」

蘇軾論畫曰：「觀士人畫，如閱天下馬，取其意氣所到；至若畫工，往往只取鞭策皮

毛、槽櫪芻秣而已，無一點俊發，看數尺便倦。」

黃庭堅曰：「余未嘗識畫，然參禪而知無功之功，學道而知至道不煩，於是觀畫悉知其

巧拙。」

米友仁曰：「言畫之老境，於世海中一毛髮事，泊然無著，每於靜室僧趺，忘懷萬慮，

心與碧虛寥廓同其流蕩。」

由此觀之，一切形貌采章，歷歷具足，甚謹甚細，外露巧密者，世所為工，而深於畫

者，恆鄙夷之。而惟求影響，粗獷不雅者，尤宜擯斥。即束於繩矩，稍涉畦畛，亦步亦趨

自限凡庸，皆非至藝。循乎模楷之中，而出於樊籬之外。是故師古人者，已為上乘；知師古

人不如師造化者，方可臻於自然。今者東方美術，遍傳歐美，舉國之人，宏開展覽，無論

朝野，爭先快睹，莫不稱譽，以視瓷銅、玉石、織繡、雕刻、古物等器，尤為珍

貴。乃若江湖浪漫之作，易長囂陵，院體細整之為，徒增奢侈，曩昔視為精美，茲已感悟其

非，而孜孜於士夫之畫，深致意焉。且謂物質文明之極，其弊至於人欲橫流，可釀殘殺諸禍，惟精神之文明，得以調劑而消弭之。至於餘閒賞覽，心曠神怡，能使百慮盡滌，猶其淺也。志道之士，據德依仁，以游於藝，精神文明與物質文明之用，相輔而行，並馳不悖，豈不善哉！豈不善哉！

說藝術

今論國畫是藝術，學習藝術者，當先明瞭藝術之解說，循其方法而力行之，可至於成功。古昔之聖哲，為古今藝術家之祖。觀其言論，詳其方法，俱載於古人之書與其作品。作品之優絀不易知，並不易見，必讀古人之書，以先研究其理論，可即藝術之解說，證之於書以明之。

《周禮‧天官‧宮正》：「會其什伍而教之道藝。」註謂：「禮、樂、射、御、書、數，藝，才能也。」

《前漢書‧藝文志》：「劉歆有《六藝略》。」師古曰：「六藝，六經也。」

《書‧禹貢》：「蒙羽其藝。」《傳》：「兩山已可種藝。」《詩‧小雅》：「藝我黍稷。」《孟子》：「樹藝五穀。」《說文》：「藝，種也。」

《周官》：「教之道藝。」道與藝原是一事，不可分析。《易》曰：「道成而上，藝形而下。」換言之，道是理論，藝是工作。古聖人如周公之多才多藝，孔子之不試故藝。道可

坐而言，藝必起而行。自能言者未必能行，能行者不皆能言，於是有勞心、勞力之分。《孟子》曰：「勞心者治人，勞力者治於人。」藝術之事，徒用其力而不能用其心，所以有才能者，往往受治於人，即與眾工為伍，而不自振拔，不談道之過也。是不研求理論，而藝事微矣。

畫本六書象形之一，畫法即書法。習畫者不究書法，終不能明畫法。六藝之目，言書不言畫；畫屬於書之中。唐宋以前，凡士大夫無不曉畫，亦無不工書。其書畫之名，多為事業文章所掩，不欲以曲藝自見，而人尤鮮稱之。故藝術一途，專屬之方技，同視為文學之支流餘裔，而無足輕重。而安於唐工俗匠者，遂終身於描摹塗抹為能，非但畫法之不明，而知書法者亦寡矣。此唐畫分十三科，而六法益晦者也。

藝言樹藝，如農夫之於五穀，場師之於樹木，自播種而灌溉，以及收穫，而儲藏於倉廩，皆工作也。一年之樹如此。若十年之樹，其工作較久，而收穫更大。至於百年樹人，其成效高遠，自當出於樹木之上，皆由平日之栽培人才，勤勞不倦，用心甚苦，用力甚多。因其關於世道人心，立國基礎，興廢存亡，胥在乎此。

是故學者，知藝是才能，詳記於古人之書。當如田園之種作，四時勤勞，期於大成，以為世用，必多讀書以明其理，求之書法以會其通，遊歷山川，遍觀古人真跡，參之造化，以盡其變。孔門言游藝，先曰志道、據德、依仁。道是道路，術即是路之途徑。藝術是藝事

之道路。行道而有得於心之謂德。如瀏覽山川風景，心中皆有所感想，而得以文字圖畫發揚之。仁者愛人。藝術感化於人，其上者言內美不事外美。外美之金碧丹青，徒啟人驕奢淫逸之思；內美則平時修養於身心，而無一毫之私欲。使人人知藝術之途徑，得有所領悟，可發揚於世，皆能安身立命，而無憂愁疾病之痛苦。語云：「藝術救世。」是不可不奮勉之也。

雖然，言之非難，行之為難。行之者宜求見聞。有見聞而無抉擇之明，即不能立志。有堅強之志，而誤於一偏，則貽害良多。當知藝術為輔助政教，與文字同功。文以載道，則千古不朽。游藝依仁，可知游非遊戲，本仁者愛人之心，所謂君子愛人以德，小人之愛人也以姑息。姑息養奸，禍至烈也。此不明理之害，因作說藝於篇。

說蝶

自來言文藝之美善，輒云妙極自然，功參造化，而於卑卑無甚高論者，譏之曰「夏蟲不可以語冰」。夫以天地之大，萬匯之眾，一事一物，觀乎其微，周旋動作，而至道存焉。

今當三月之辰，嚴寒已過，時漸晴和，小步庭除，百卉草木，萌芽甲坼，轉眴之間，水淥山阰，千紅萬紫，繽紛掩映，鳥語花香，無非圖畫。文人墨客，命儔嘯侶，著為詞翰，形於丹青，對此韶光，良可興感。吾方蜷伏蓬廬，雜蒔花竹，琴書几榻，生趣盎然。際茲春暖，有蝶栩栩而來，勝於名園淥水，瀏覽籠中鸚鵡、沼上鴛鴦，攘攘熙熙，更覺幽靜。緬懷莊周，手攜《南華》一卷，固天壤之奇文，亦藝圃之先異也。

《莊子》：「莊周夢為蝴蝶，栩栩然蝴蝶也」，自喻適志歟，不知周也。俄而覺，則蘧蘧然周也。不知周之夢為蝴蝶歟，蝴蝶之夢為周歟？」周與蝴蝶，則必有分矣。此之謂物化。唐滕王元嬰畫蛺蝶圖，有江夏斑、大海眼、小海眼、農村來、菜花子諸名目。宋鄧椿嘗言：「多文曉畫。」是古人深明畫旨者，劉宋謝逸有蝶詩三百首極佳，時稱「謝蝴蝶」。

宜莫蒙莊若也。其夢為蝴蝶，讀其文，不啻為畫中人也。蝶之為物，自蟻而蛹，及於成蛾，

凡三時期。學畫者必當先師今人，繼師古人，終師造化，亦分三時期。溯自負笈從師，藝術

法門，筆墨多方，均由口授，猶蝶之為蟻孵化之時期也。選種擇良，資尚聰強，護益師友，

宜師今人，此其初步。進於高遠，臨摹真跡，博通名論，以擴其聞知，猶蝶之為蛹，三眠三

起，食葉成繭之時期也。雖或不免規矩準繩，苦於自縛，學之有成，漸能脫化，宜師古人，

此其深造。學由人力，妙合天工，入乎理法之中，超乎跡象之外，遊行掉臂，瀟灑自如，猶

蝶之蛻化，栩栩欲仙之時期也。

畫有縱橫萬里，上下千年，全師造化，自成一家。如宋元君之畫者，解衣槃礡，旁若無

人，不枉己以徇人，而復可抱道自重。如楚郢大匠，運斤成風，斫堊而不傷鼻，而後可一氣

呵成，不為枝節之學。技進乎道，豈徒繪事然耶！否則師心是用，矜誇創作，聲華相尚，意

甚自豪，比之魏收之作魏書，乃云伺物小子，敢與老夫作對，揚之則升天，抑之則下地，非

不得意一時，而後世目為穢史。井蛙自大，徒貽驚蛺蝶之譏，是則士者之所羞稱，學者所當

深戒也。抑又聞之羅浮香雪海，常有仙蝶，耐茲歲寒，往來於千百梅花樹下，致與白猿玄鶴

爭年壽之久長，是蝶之不獨飛揚於春光明媚之時。容或寓物適志，澄懷觀化，其小喻大，知

豈有涯哉！

賓虹畫語

古人學畫，必有師授，非經五七年之久，不能卒業。後人購一部《芥子園畫譜》，見時人一二紙畫，隨意塗抹，已覺貌似，作者既自鳴得意，觀者亦欣然許可，相習成風，一往不返。士夫以從師為可醜，率爾作畫，遂題為倪雲林、黃子久、白陽、青藤、清湘、八大，太倉之粟，仍仍相因，一丘之貉，夷不為怪，此畫法之不研究也久矣。要知雲林從荊浩、關仝入手，層巖疊嶂，無所不能。於是吐棄其糟粕，啜其精華，一以天真幽淡為宗，脫去時下習氣。故其山石用筆，皆多方折，尚見荊、關遺意，樹法疏密離合，筆極簡而量極工，惜墨如金，不為唐宋人之刻畫，亦不作渲染，自成一家。子久生於浙東，久居富春、海虞山水窟中，當朝夕風雨雲霧出沒之際，攜紙墨摹寫造物之真態，意有不愜，然猶筆法上師董源、巨然，自開新面，以成大家。白陽、青藤，皆有工整精細之作，其少年為多，見者以為非其晚年水到渠成之候，或不之重，無甚珍惜，後世因為與習見者不同，悉棄不取，故流傳者得其一二，見以為名家面目，如是而止，即如《芥子園畫譜》是已。自《芥子

園畫譜》一出，士夫之能畫者日多，亦自有《芥子園畫譜》出，而中國畫家之矩矱，與歷來師徒授受之精心，漸即漸滅而無餘。

古之師徒授受，學者未曾習畫之先，必令研究設色之顏料，如石青、石綠、朱砂、雄黃之類，由粗而細，漂淨合用。約五六月，繼教之以膠礬絹素之法，朽炭摹度之形，出以最粗簡之稿本，人物、山水、花卉，各類勾摹，紈扇、屏風、橫直諸軸，無不各有相傳之章法。人物分漁樵耕讀，花卉分春夏秋冬，山水分風晴雨雪，一切名賢故事，勝跡風景，莫不有稿。摹影既久，漸積日多，藏之笥中，供他日之應求。如是者或二三年，然後授以染筆調墨設色種種。其師將作畫，膠礬絹素，學徒任其事。勾勒既成，學徒為之皴染山巒壑谷之，名大家莫不皆然，而惟以畫為點綴樹石者有之。全幅成就，其師略加濃墨之筆，謂之提神。如是者或一二年，然後授以染筆調

市道者有之。其中有名大家之師，所造就之徒，已非盡凡庸，然藍田叔之徒，自囿於田叔，

王石谷之徒，自囿於石谷，比比皆然。學乎其上得乎其次，遞邅遞退，弊習叢生。而後有聰

明超越，才力勇銳之人出，或數十年而一遇，或數百年而一遇。其人必能窮究古今學藝之精

深，而又有沉思毅力，其功超出於唐常之上，涵濡之以道德學問之大，參合之於造物變化之

奇，青出於藍而勝於藍。古來之顧、陸、張、吳，變而為荊、關、董、巨，為劉、李、馬、

夏，為倪、吳、黃、王、沈、文、唐、仇、四王、吳、惲，莫不如是。學者守一先生之言，

必有所未足，尋師訪友，不遠千里之外，詳其離合異同之旨，採其涵源派別之微，博覽古今

學術變遷之原，遍遊寰宇山川奇秀之境，必具此等知識學力，而後造就成一名畫師，豈不難哉！

畫學為士大夫游藝之一。古之聖哲，用之垂教，因必有圖。其後高人逸士，寄託情性，寫丘壑之狀，抒曠達之懷，無名與利之見存也。近今歐人某校員嘗謂其學徒曰：

「畫工以鬻藝事謀生，每一時，畫得若干筆，心竊計之，可得若干金，必如何而可足吾願，衣食住三者之費用，日必幾何，吾所作畫，所獲之酬金，當必稱是而無或缺。」手中作畫，心實為利，安得專心致志，審察其筆墨之工拙？惟中國畫家往往不然。其人多志慮恬退，不攖塵網，故其藝事高雅。夫以歐人競存名利之心，於今為烈，固我國人望塵之所不及，而其服膺中國畫事與中國名畫家之品詣，如此其誠，抑又何故？吾思之，今之歐美，非世界所稱物質文明之極盛者耶？作畫之器具顏色，考求無不精美，畫家之聰明才智，用力無不精深，而且搜羅名跡，上下縱橫，博覽參觀，不遺餘憾。乃今彼都人士，咸斤斤於東方學術，而於畫事，尤深歎美，幾欲唾棄其所舊習，而思為之更變，以求合於中國畫家之學說，非必見異思遷、喜新厭故也。蓋實見夫人工、天趣之優劣，而知非徒矩矱功力之所能強致，以是求人品之高尚，性靈之孤潔，謂未可於庸眾中期之，有如此耳。

畫者未得名與不獲利，非畫之咎，而急於求名與利，實畫之害。非惟求名利為畫者之害，而既得名與利，其為害於畫者為尤甚。當未得名之先，人未有不期其技藝之精美者，

臨摹古今之名跡，訪求師友之教益，偶作一畫，未愜於心，或棄而勿用，不以示人，復思點染，無所厭倦。至於稍負時名，一倡百和，聞聲而至，索者接踵，戶限為穿。得之非難，既不視為珍異，應之以率，亦無意於研精。始則因時世之厭欣，易平昔之懷抱，繼而任心之放誕，棄古法以矜奇，自欺欺人，不知所之。甚有執贄盈門，輦金載道，人以貨取，我以虛應。倪雲林之畫，江東之家，以有無為清俗；盛子昭之宅，求其畫者車馬駢闐。既真偽之雜呈，又習非而成是。姚惜抱之論詩文，必其人五十年後，方有真評，以一時之恩怨而毀譽隨之者，實不足憑，至五十年後，私交泯滅，論古者莫不實事求是，無少回護。惟畫亦然。其一時之名利不足喜者此也。

六法感言

總論

南齊謝赫云：「畫有六法，一曰氣韻生動，二曰骨法用筆，三曰應物象形，四曰隨類賦彩，五曰經營位置，六曰傳移摹寫，是為畫稱六法之始。」

歐陽炯《壁畫奇異記》曰：「六法之內惟形似、氣韻二者為先。有氣韻而無形似，則質勝於文；有形似而無氣韻，則華而不實。」

郭若虛言：「六法精論，萬古不移，然而骨法用筆以下五法可學而能，如其氣韻必在生知，固不可以巧密得，復不可以歲月到，默契神會，不期然而然也。」

宋《宣和畫譜・敘論》：「自唐至宋山水得名者，類非畫家者流，然得其氣韻者或乏筆法，或得筆法者多失位置，兼眾妙而有之，亦難其人。」

其昌〈畫旨〉言：「氣韻不可學，此生而知之，自然天授；然亦有學得處，讀萬卷書，

行萬里路，胸中脫去塵濁，自然丘壑內營，立成郛郭，隨手寫出，皆為山水傳神。」

古人稱凡學畫入門，必須名師講究指示，誠以古人畫法，詳載古人之書，論記之多，浩如煙海，或有高談玄妙，未易明言，否即修詞混淆，為難曉悟。茲擇其簡要者，分析而縷述之，俾觀於今者有合於古，進於道者可袪其弊焉，因為感言如下。

氣韻生動

何謂氣韻？氣韻之生，由於筆墨。用筆用墨，未得其法，則氣韻無由呈露。論者往往以氣韻為難言，遂謂氣韻非畫法，氣韻生動，全屬性靈。聰明自用之子，口不誦古人之書，目不睹古人之跡，率爾塗抹，自詡前無古人；或以模糊為氣韻，參用濕絹濕紙諸惡習，雖得迷離之態，終慮失於晦暗，晦暗則不清；或以刻畫求工專摹唐畫宋畫之贗跡，雖博精能之致，究恐失之煩瑣，煩瑣亦不清。欲除此二者，莫若顯其骨幹，以破模糊，審其大方，以銷刻畫。沈宗騫芥舟言：昔時嫌筆痕顯露，任意用淡墨之渲染，方自詡能得煙靄依微之致，禾中張瓜田評之為晦，遂痛自艾，始知清氣，氣清而後可言氣韻。氣韻生動，捨筆墨無由知之矣。

骨法用筆

唐人畫用勾勒，意在筆先，骨法妙處，先立賓主之位，次定遠近之形，然後穿鑿景物，

擺布高低。古人運大幅只三四大分合，所以成章，雖其中細碎處，多要以勢為主，一樹一石

必分正背，無一筆苟下，全幅之中有活落處、殘剩處、嫩率處，不緊不要處，皆具深致。明

沈灝石天言：「近日畫少丘壑，只習得搬前換後法耳。」凡畫須遠近都好看。宜近看不宜遠

看者，有筆墨無局勢者也。有宜遠看不宜近看者，有局勢而無筆墨者也。骨法用筆，原非兩

事。古人論畫有云：下筆便有凹凸之形。此論骨法最得懸解。然筆之嫩與老

不同，指嫩為文，目粗為老，只是自然與勉強之分。如寫意之作，意到筆可不到，一寫到便

俗。又有欲到而不敢到之筆，不敢到者便稚。惟習學純熟，遊戲三昧，而後神行氣至，實處

有虛，虛處皆實。一藝之巧，妙合天成，以視貌似神離，自誇高古，其於劉寔在石家如廁，

便謂走入內室，同屬貽誚大方，何多讓焉？

應物象形

古人稱學花者，以一株花置深坑中，臨其上而瞰之，則花之四面得矣；學畫竹者，取一

枝竹，因月夜照其影於素壁之上，則竹之真形出矣。學畫山水者，何以異此！董源以江南真

山水為稿本；黃公望隱虞山，即寫虞山，皴色俱肖，且日囊筆硯，遇雲姿樹態，臨勒不捨；

郭河陽至取真雲驚湧作山勢，尤稱巧絕。師古人不若師造化，確係名言。然學者苟於用筆用

墨之法，研求未深，平時又不究心於古人派別源流，塗抹頻年累月，即欲放眼江山，恣情花

鳥，冀以一一收之腕底，無論章法、筆法，出於杜撰，其誤入歧途尤易。宋韓拙謂寡學之士則多性狂，而自蔽者有三，難學者有二，誠慚之也。

隨類賦彩

丹青、水墨顯分南北兩宗。文人之畫，自王右丞始，其後董源、巨然、李成、范寬為嫡子，李龍眠、王晉卿、米南宮及虎兒皆從董、巨得來，直至元四大家黃子久、王叔明、倪元鎮、吳仲圭皆其正傳，明之文衡山、沈石田，則又遠接衣鉢。董思翁謂若馬、夏及李唐、劉松年是大李將軍之派，非吾輩所易學。唐之二李父子創為金碧山水，院畫中人多於青綠山水上加以泥金，俗又謂之「金筆」。然畫之雅俗，初不以丹青、水墨為別，然黃子久之用赭石，王叔明之用花青，畫中設色之法，當與用筆無異，全論火候，不在取色，而在取氣。墨中有色，色中有墨，古人眼光，直透紙背，大約在此。若有意而為丹青、水墨，雖水墨亦俗不可耐矣。

經營位置

經營下筆，必留天地。大癡謂畫須留天地之位，雖落款之處，皆當注意。山水先理會大山，名為主峰。主峰已定，方作以次近者、遠者、小者、大者以其一境主之於此，故曰主

峰。南宋馬遠、夏珪多邊角景，畫人稱馬遠為「馬半形」，又謂之為殘山剩水，以應偏安之局，卷冊小幅，僅於几案觀玩，雖局勢、位置，未必盡佳，不至觸目。若巨嶂大幅，必先斟酌大局，然後再論筆墨。沈石田學力過人，年四十年後方作大幅，可見位置之難。古人嘗於高樓傑閣，崇山峻嶺，俯瞰平疇大阜，遠樹荒村，層出靡窮，無不入畫，非第一樹一石，平視之明晦淺深，遽為能事。蓋其變換交接，實有與古之作者頡頏上下，中規折矩，無勿愜心，斯為可耳。

傳移摹寫

　　人之學畫，無異學書。令取鍾、王、虞、柳，久必入其彷彿，至於名家，無不模擬，兼收並蓄，而後可底於成。若徒守一家之言，務時俗之學，雖極矩步繩趨，篤信謹守，齊魯之士，惟摹李營丘，關陝之士，專習范中立，非不貌似，多近雷同。況乎古人粉本，幾經傳寫，失其本真，優孟衣冠，豈必盡肖！故巨然、元章、子久、雲林，同學北苑，而各不同，婁江、虞山、金陵、松江，自成派別，而相去不遠，何則？取其神而遺其貌，與膠於見而泥於跡者，當有逕庭之殊。形上形下，是願同學者共勉之也。

黄賓虹談繪畫

170

章法論

自來有筆墨兼有章法者,大家也;有筆墨而乏章法者,名家也;無筆墨而徒求章法者,庸工也。古今相師,不廢臨摹,粉本流傳,原為至重。同一畫稿,章法猶是也,而筆墨有優絀之分。筆墨優長,又能更變章法,戛戛獨造,此為上乘。章法屢改,筆墨不移。不移者精神,而屢改者面貌耳。昔九方皋相馬,能知其為千里者,以賞識於牝牡驪黃之外,而不在皮相之間。夫惟畫有章法,因易與人可見,而不同用筆用墨,非好學深思者不易知。獨淺嘗輕涉之徒,不先習筆墨,但沾沾於章法,以為六法之要旨,如是而止,豈不慎歟?

雖然,章法陰陽開闔之中,俯仰回環,至理所存,非容紊亂。法備氣至,功在作者。而況南北異候,物土攸分,方域不同,師承各異,古今遞變,繁且賾也。不善變者,守一先生之言,狃於見聞,雖有變換,只習移前搬後法耳。畫有章法,肇於文字。

近人華石斧學涑著《文字系》,言昔者伏羲作卦,首取天象,先民未解地文,故凡仰觀所得,畫屬於天。斯言甚確。古以參商二星記晨昏,二星不能相見,故轉為不齊之義。例如蓼

為竹之參差，槮為木長草盛之不齊貌。《易》云：天下可觀莫如木。花枝樹葉，至為不齊。

古音讀「參」與「三」同聲，故常假為三。例如槮為三歲牛，驂為駕三馬，三才稱天地人。

《說文》云「王」字，三畫而聯其中謂之王，人與天近，故畫就上，學貫天人也。老子

云：「聖人法地，地法天，天法道，道法自然。」是以天生之物，人所不能造；人造之器，

天亦不能生。天生者無不參差，故常自然。而人造者每多平直，必事勉強。技進乎道，由勉

強而成自然。所謂師今人不若師古人，師古人不若師造化，即人與天近之旨也。歐人言不齊

觚三角為美術，其意亦同。

三代彝器，陽款陰識，文字之跡，著明分行布白，於不齊之中，倫次最齊，表見章法，

是為書畫同源之證。至於山水，又稱仁智之樂。軒轅、堯、孔廣成、大隗、許由、孤竹之

倫，必有崆峒、具茨、藐姑、箕首、大蒙之遊。漢之蔡邕、趙岐，皆有才藝。工書善畫。晉

王羲之、獻之父子家山陰，顧愷之居晉陵，宋陸探微、梁張僧繇皆吳人，陶弘景秣陵人，生

長江南山水之窟，宜其超群軼眾之才，自有神助。唐李思訓、吳道玄同畫嘉陵江水，一則屢

月而成，一則一日而畢，繁簡不同，皆極其妙。盧鴻隱嵩山，王維家輞川，張志和樂江湖，

孫位善松石，朝夕盤桓，其得象外之趣者，無非自然。五代北宋之時，荊浩寫太行洪谷，范

寬圖終南太華，李成畫北海營邱，郭熙作河陽雲水，又各隨其所居之林壑，任情揮灑，章法各

自成家，不相沿襲。惟董源、釋巨然而後多畫江南山，不為奇峭之筆，平淡天真，唐無此品。

元湯垕言：宋至董源、李成、范寬三家，山水之法始備。米氏父子師法董、巨，高房山、趙漚波齊名於時。元季四家，如黃大癡之秋山、倪雲林之枯木、吳仲圭、王叔明之松石，標格各異。要其咸宗董、巨，得其一體，皆不失其正。然徒自其外表觀之，漢魏六朝尚丹青；唐畫有丹青、水墨，成南北二宗之分；北宋名家，類多水墨，丹青合體，如以丹青畫樓閣、舟楫、車馬器具，而山林、樹石，多用水墨；至元季如大癡之淺絳、叔明之花青，各有偏重。標新領異，以盛章法，此其顯焉者也。至若南宋之劉松年、李晞古、馬遠、夏珪，雖其殘山剩水，習尚縱橫，號為北宗，不免為鑑者所嗤議。要不若明初吳偉、張路、郭詡、蔣三松，獷悍惡俗之甚，宜其有野狐禪之目，而無容置喙已。

自此而後，文徵仲師唐法，沈石田仿元人，唐子畏、仇十洲猶兼用南宋體格。董玄宰遠宗北苑，虞山、婁東接其衣鉢。所惜筆墨之功力既遜古人，而章法位置，漸即鬆懈。其卓越尋常者，蒙以昆陵鄒衣白、惲香山為得董北苑、黃大癡之神。新安僧漸江、查梅壑、汪無瑞、程穆倩諸人，為得元季四家之逸，皆能溯源唐宋，掇其菁英，而非徒墨守前人矩矱者也。有清以來，吳門、華亭、金陵、浙江諸派，不克自振，而惟華新羅之花鳥、方小師之山水、羅兩峰之人物，可為鼎足而立，皆能不囿於時習，以成其超詣，所畫章法，翻陳出新，不為詭異，至今聲價之高，重於藝林，豈偶然哉！

今之論者，以為北宗多方，南宗多圓；南宗重筆，北宗重墨；南宗簡淡，北宗絢爛，殊不盡然。用方而妄生圭角，便易粗俗。唐子畏於方折棱角之處，格用北宗，無不圓轉，倪雲林仿荊關折帶皴法，峰巒用方，平遠之勢，不拘跡象，天真幽淡，所以為高。

虛與實

畫事精能，全重勾勒；勾勒既成，復加渲染。唐人真跡，二者兼長，細如游絲，勻如鐵線。勾勒之道，存於筆意。五日一水，十日一石。渲染之工，著乎墨法。用筆之方，前人純由口授，未易明言，要賴循序漸進，真積力久，功候既深，方能參悟。若恃一知半解，略事涉獵；或因人事紛擾，敗於中途，悠悠忽忽，難收成效。筆意優劣，雖關全幅，然有虛有實二者盡之。名跡留傳，其易見者，約有四端：曰平，如錐畫沙；曰留，如屋漏痕；曰圓，如折釵股；曰重，如高山墜石，如怒猊抉石。

何以謂平？畫法之精，通於書法。宋趙子昂問錢舜舉何謂士夫畫，答曰隸體。其說是已。然隸法之妙，稱有波折，似乎用筆，不可言平。不知水者至平，其流無方，因風激蕩，與石牴觸，大波為瀾，小波為淪，曲折奔騰，不平甚矣。而究其隨流上下，因勢而行，雖無定形，必有定理。風恬岸闊，平自若也。沙之為物，雖易聚散，以錐畫之，必待橫直平施，始見跡象；若用挑半剔，必不成字。明季吳漁山作畫，致力於古，極為深厚，實駕清暉、麓

臺之上。晚年篤信西曆天算之學，兼變其畫，往往喜為雲煙淒迷之狀。雲間陸晹，稱為高

足，畫變古法，多挑筆，徒觀外貌，頗類歐畫，陰陽向背，無不逼真。其畫初僅見重於東

瀛，後竟無傳其法者。天趣人工，雖於圖畫，殊有雅俗之異，亦其挑筆之蔽，用筆不平，自

戾於古咎也。

何以謂留？詩曰：「將軍欲以巧服人，盤馬彎弓故不發。」此善言留之妙也。非留則鄰

於浮滑，失於輕易矣。市井之子，不觀古跡，勾摹皴擦，專用順拖，輕描淡寫，謂之雅潔。

然而筆力薄弱，積弊滋深，其一惑也。江湖放浪，任意揮灑，枒槎枯槁，自以為蒼，臃腫癡

肥，遂稱其潤，徒流狂怪，非真才氣，又一惑也。其或鑑二者之弊，矯揉造作，故為艱澀，

妄作鋸齒之形，矜言切刀之法，持之太過，失其自然。善筆法者，譬如破屋漏痕，其為留

也，不疾不徐，不黏不脫。古人之工畫者，筆皆用隸，元鮮于伯機畫法冠絕一代，當時趙子

昂猶欽服之，其家多藏晉魏六朝名跡，嘗恨自己筆墨不逮古人。一日獨坐樓窗，雨後看車行

泥淖中，因悟筆法。車止泥中，輪轉車行，猶筆為紙墨所滯，筆轉而行不滯，即破屋漏痕之

意也。漏痕因雨中微點積處輾轉而下，殊有凝而不浮，流而不滯之理，自與枯澀油滑不同。

何以謂圓？行雲流水，宛轉自如。顧愷之之跡，堅勁連綿，循環超忽。張芝學杜度草

書之法，因而變之，以成今草書之體勢，一筆而成，氣脈通連。隔行不斷，惟王子敬明其深

旨，行首之字，往往繼其前行，世上謂之一筆書。其後陸探微亦作一筆畫，連綿不斷，此善

悟用筆以圓以方也。玉以剛折，金以柔全，轉處用柔，所謂如折釵股。否則妄生圭角，惡態橫陳，恣意縱橫，鋒芒外露，皆不圓之害也。

何以謂重？唐張彥遠論畫：「骨氣形似，皆本於立意而歸乎用筆，故工畫者多善書。」張僧繇點曳斫拂，依衛夫人《筆陣圖》，一點一畫，別是一巧，鈎戟利劍森森然。董玄宰〈畫旨〉謂：「士人作畫，當以草、隸奇字之法為之，樹如屈鐵，山似畫沙，絕去甜俗蹊徑，乃為士氣。不爾，縱儼然及格，已落畫師魔界，不復可救藥矣。」「書之藏跡，在乎執筆，沉著痛快。人能知善書執筆之法，則能知名畫無跡之說。」名畫藏跡，此藏鋒也，頗魯公書多藏鋒，故力透紙背；董、巨、二米筆雄厚，元季四家，得其筆法；沈石田、唐六如畫，皆沉著古厚，即有工細之作，尤能用巧若拙，舉重若輕，其視唐工俗子徒塗澤為工者異矣。名家設色，無非處處見筆。宋人皴法，即合勾勒渲染而渾成之，刻畫與含糊二者之弊，皆可泯滅。筆法之妙，純在中鋒，順逆兼用，是為得之。此皆言用筆之實處也。至於虛處，前八謂為分行間白，鄧石如有以白當黑之說，歐人稱不齊弧三角為美術，尤貴多觀書法，自能得之。

畫法要旨

自來以畫傳世者，代不乏人。筆法、墨法、章法，三者為要，未有無筆無墨，徒襲章法，而能克自樹立，垂諸久遠者也。不明筆法、墨法，而章法之間，力期清新，形似雖極精能，氣韻難求蒼潤。繩趨矩步，貌合神離，謂之無筆無墨可也。筆墨之法，授之於師友，證之以詩書；臨摹真跡，以盡其優長；瀏覽古人，以觀其派別；集眾善之變化，成一己之面目。筆墨既嫻，又求章法。畫家創造，實承源流，流派繁多，盡歸於法。夫而後山川清麗，花木鮮妍，人物、鳥獸、蟲魚生動之致，得以己意傳寫之。藝有殊科，而道皆一致。否則入於歧異，積為弊端，黃大癡邪甜俗賴之識，何良俊謹細巧密之病，學者差之毫釐，謬以千里，潛心省察，審擇不可不慎也。慎其審擇，造於精進，畫之正傳，約有三類：

一、文人畫（詞章家、金石家）

二、名家畫（南宗派、北宗派）

三、大家畫（不拘家數，不分宗派）

文人畫者，常多誦習古人詩文雜著，遍觀評論畫家紀錄，筆墨之旨，聞之已稔，雖其辨別宗法、練習家數，具有條理，惟位置取捨，未即安詳，而有識者已諒其浸淫書卷，矗俗盡袪，涵養深醇，題詠風雅，鑑賞之士，不忍斥棄。金石家者，上窺商周彝器，兼工籀、篆，又能博覽古今碑帖，得隸、草、真、行之趣，通書法於畫法之中，深厚沉鬱，神與古會，以拙勝巧，以老取妍，絕非描頭畫角之徒所能模擬。名家畫者，深明宗派，學有師承。然北宗多作氣，南宗多士氣。士氣易於弱，作氣易於俗，各有偏毗，二者不同。文人得筆墨之真傳，遍覽古今名跡，真積力久，既可臻於深造。作家能與文士薰陶，觀摩集益，亦足以成名家，其歸一也。至於道尚貫通，學貴根柢，用長捨短，器屬大成，如大家畫者，識見既高，品詣尤至，深闚筆墨之奧，創造章法之真，兼文人、名家之畫而有之，故能參贊造化，推陳出新，力矯時流，救其偏毗，學古而不泥古。上下千年，縱橫萬里，一代之中，大家曾不數人。揆之畫史，特分四品：

一、能品

二、妙品

古人有置逸品於神、妙、能三品之外者，亦有躋逸品於神、妙、能三品之上者。神、妙、能三品，名家之中，時或有之。越於神、妙、能而為逸品者，非大家與文人不能及。雖然，一藝之成，良工心苦，豈易言哉！倪雲林法荊浩、關仝，極能縈礴，而其蕭疏高致，獨以天真幽淡見稱。二米父子，承學董元、巨然，勾雲畫山，曲盡精微。而論者謂其元氣淋漓，用筆草草，如不經意，是宋元之逸品畫，可居神、妙、能三品之上者也。元明以後，文人偶爾涉筆，務為高古。其實空疏無具，輕秀促弱，未窺名大家之奧窔，而未由深造其極，以視前修，誠有未逮，其外於神、妙、能三品也宜。

三、神品
四、逸品

文人之畫，雖多逸品，而造乎神、妙、能三品者，要以文人為可貴。大家、名家之畫，未有不出於文人之造作，而克臻於神、妙、能者也。畫者常求筆墨之法，又習章法，其或拘於見聞，墨守陳言，門區戶別，不出樊籬，僅成能品。能品之作，雖屬凡近，苟知章法，苟磋磨有得，猶可日進於高明，其詣力所至，未可限量。而固步自封，或且以能品止也，此庸史之畫也。

明乎用筆、用墨，兼考源流派別，諳練各家，以求章法，曲傳神趣，雖由人力，實本天機，是為妙品。此名家之畫也。窮筆墨之微奧，博通古今，師法古人，兼師造物，不僅貌似，

而盡變化，繼古人墜絕之緒，挽時俗頹放之習，是為神品。此大家之畫也。綜神、妙、能之長，擅詩、書、畫之美，情思淡宕，不以絢爛為工，卷軸紛披，盡脫縱橫之習，甚至潦草而成，形貌有失，解人難索，世俗見訾，有真精神，是為逸品。大家不世出，名家或數十年而一遇，或百年而後遇。其並世而生，百里之近，分道揚鑣，各極其致，而若繼若續，畸重畸輕，歷世久遠，綿綿而不絕者，則文人之畫居多。古人論吳道子有筆無墨，項容有墨無筆，筆墨有失，識者嗤之。文人之畫，長於筆墨。畫法專精，先在用筆。用筆之法，書畫同源。言其簡要，蓋有五焉。

筆法之要：

一、曰平

二、曰留

三、曰圓

四、曰重

五、曰變

用筆言如錐畫沙者，平是也。平非板實。畫山切忌圖經，久為古訓所深戒。畫又何取

乎平也?夫天地間之至平者莫如水,澄空如鑑,千里一碧,平之至矣。乃若大波為瀾,小波

為淪,奔流澎湃,其勢洶湧而不可遏者,豈猶得謂之平乎?雖然,其至平者水之性,時有不

平,或因風回石沮,有激之者使然。故洪濤上下,橫沖直蕩,莫不隨其流之所向,終不能

離其至平之性,而成為波折。水有波折,固不害其為平;筆有波折,更足形其姿媚。書法之

妙,起訖分明,此之謂平;平,非板也。

用筆言如屋漏痕者,留是也。留易入於黏滯,毫端迂緩,而神氣已鮮舒和,腕下遲疑,

則精彩為之疲苶。筆意貴留,似礙流動,不知用筆之法,最忌浮忌滑。浮乃飄忽不道,滑乃

柔軟無勁。古之畫者多用牙竹器為擱臂,亦稱閣祕。右手運筆,恆以左手扶之。勢欲向左,

抗之使右,欲右掣之使左。南唐李後主用金錯刀法作顫筆;元鮮于伯機悟筆法於車行泥淖

中;算法由積點而成線,畫家由起點而成線條,皆可參「留」字訣也。黏滯何有也!

用筆言如折釵股者,圓是也。安生圭角,則獰惡可憎,專事歆崎,尤險怪易厭。董北苑

寫江南山,僧巨然師之,純用圓筆中鋒,勾勒皴染,遂為南宗開山祖師。其上者取法籀篆行

草,或磊磊落落,如純菜條,或連綿不絕,如游絲之細,盤旋曲折,純任自然,圓之至矣,

否則一寸之直,皆成瑕疵;累月之工,專精塗飾;目獷悍以為才氣,每習於浮囂;捨剛勁而

言婀娜,多失之柔媚,皆未足語圓也。乃知點睛破壁,著聖手之龍頭,吐氣成虹,寫靈光於

佛頂,轉圓如意,纖巨咸宜,而豈易事摹擬為乎?

用筆之法，有云如枯藤、如墜石者，重是也。藤多糾纏，石本崢嶸，其狀可想。況乎

蠍形屈曲，非同輕拂之條，虎蹲雄奇，忽躍層巖之麓，可云重矣。然重易多濁，濁則混淆而

不清。重尤多粗，粗則頑笨而難轉。善用筆者，何取乎此？要知世間最重之物，莫金與鐵若

也。言用筆者，當知如金之重，而有其柔；如鐵之重，而有其秀。此善用重者，不失其為

重。故金之重，而以柔見珍；鐵之重，而以秀為貴。米元暉之力能扛鼎者，重也；而倪雲林

之如不著紙，亦未為輕。揚之為華，按之沉實，同一重也。而非然者，誤入輕鬆，如隨風飄

蕩，務為輕淡，或碎景淒迷，其不用重害之耳。

唐李陽冰論篆書曰：「點不變謂之布棋，畫不變謂之布算。」蓋畫者之用筆，何獨不

然？所謂變者，非徒憑臆造與事巧飾也。中鋒、側鋒、藏與露分。篆圓隸方，心宜手應。轉

換不滯，順逆兼施。其顯著者，山之有脈絡，石之有棱角，鉤斫之筆必變。水之有渟逝，木

之有枯苑，渲淡之筆又變。郭河陽以水墨、丹青為合體，董玄宰稱董、巨、二米為一家，用

筆如古名人，無一而非變也。蓋不變者，古人之法，惟能變者，不囿於法。不囿於法者，必

先深入於法之中，而惟能變者，得超於法之外。用筆貴變，變，豈可忽哉！

初學作畫，先講執筆。執筆之法，虛掌實指，平腕豎鋒。能用筆鋒，詳於古人之論書法中。善書者

必善畫。筆用中鋒，非徒執筆端正也。鋒者，筆尖之謂。能用筆鋒，萬毫齊力，端正固佳；

偶取側鋒，仍是毫端著力。倪雲林仿關仝不用正鋒，乃更秀潤。關仝實正鋒也。知用正鋒，

即稍有偏倚，皆落筆賀渾，秀勁有力。否則橫臥紙上，拖逿成章，非失混濁，即蹈躁易。或

有一挑半剔，自詡靈秀，浮光掠影，百弊叢生，皆由不用筆鋒，徒取貌似之過也。

古人畫法，多由口授。學者見聞真實，功力精深。其有未至，往往易流板刻結澀之病。

故言六法者，首先氣韻。後世急求氣韻，臨摹日少，一知半解，率趨得易，故纖巧明秀之習

多，而沉雄深厚之氣少。承先啟後，惟元季四家為得其宜。乾濕互施，粗細折中，皆是筆

妙。筆有工處，有亂頭粗服處。正鋒側鋒，各有家數。倪雲林、黃大癡多用側鋒，王黃鶴、

吳仲圭多用正鋒。然用者亦間用正，用正者亦間用側。錢叔美稱雲林折帶皴皆中鋒，至明

之啟、禎間，側鋒盛行，易於取姿，而古法全失，即是此意。後世所謂側鋒，全非用鋒，乃

用副毫。惟善用筆者，當如春蠶吐絲，全憑筆鋒皴擦而成。初見甚平易，諦視六法皆備，此

所謂成如容易卻艱辛也。元人好處，純乎如此，所由化宋人刻畫之跡，而實得六朝、唐人之

意多矣。雖然，觀古人用筆之法，非深知學古者之流弊，烏足以明古人之法哉？用筆之病，

先袪四端，又其要也。

祛筆之病：

一、釘頭

二、鼠尾

何謂釘頭？類似禿筆，起處不明，率爾塗鴉，毫乏意味，名之為亂。古人用筆，逆來順受，藏鋒露鋒，起訖有法。若其任情輕意，直下如槌，無俯仰向背之容，作鹵莽火裂之態，不知將軍盤馬彎弓，引而不發，非故示弱，正以養其全神，一發貫的，與臨事之先，手忙腳亂，全無設備者不同。

何謂鼠尾？收筆尖銳，放發無餘。要知筆勢回環，顧視深穩，無往不復，無垂不縮之妙，故取形鼈尾，硬斷有力，提筆向上，益見高超。而市井俗筆，悉以慌忙輕躁之氣乘之，如煙絲風草，披靡不堪，徒形其浮薄而已。

何謂蜂腰？書家飛而不白，白而不飛，各有優絀。名人作畫，貴有金剛杵法。用筆能毛，點畫中有飛白之處，細者如沙如石，如蟲齧木，自然成文。或旁有鋸齒，間露黑線如劍脊，皆屬筆妙；即容筆有不到，意相聯屬，神理既足，無害於法。淺學之子，未明筆法，一畫一豎，兩端著力，中多輕細，筆不經意，何能力透紙背？又皴法有游絲、鐵線、大蘭葉、小蘭葉，皆於用筆中間功力有關，宜加細參也。

何謂鶴膝？筆畫停勻，圓轉如意，此為臨池有得之候。若枝枝節節，一筆之中，忽而

拳曲臃腫，如木之垂瘿，繩之累結，狀態艱澀，未易暢遂，致令觀者為之不怡，甚或轉折之

處，積成墨團。筆滯之因，由於腕弱。凡此諸弊，皆其易知者耳。

筆」，書字便如人意。古人工書畫者無他異，但能用筆耳。宋黃山谷言：「心能轉腕，手能轉

欲祛四弊，宜先明乎執筆之法，用筆無不如意。唐宋絹粗紙澀，墨濃彩重，用筆

極難，全憑指上之力，沉著而不浮滑。明初吳小仙、郭清狂、張平山、蔣三松，皆入邪魔，用筆

戾於正軌。陸曮係吳漁山高足，不能紹其傳者，正以挑筆之故，入於浮滑，由不用中鋒之弊

也。筆有巧拙互用，虛實兼到。巧則靈變，拙則渾古，合而參之，可無輕佻溷濁之習。憑虛

取神，雕實取力，未可偏廢，乃得清奇渾厚之全。實乃貴虛，巧不忘拙。若虛與拙，人所難

知，而實與巧，眾易為力，行其所易，而勉其所難，思過半矣。

論用筆法，必兼用墨；墨法之妙，全從筆出。明止仲題畫詩云：「北苑貌山水，見墨不

見筆。繼者惟巨然，筆從墨間出。」論用墨者，固非兼言用筆無以明之；而言墨法者，不能

詳用墨之要，亦不足明斯旨也。清湘有言：「筆與墨會，是為氤氳。氤氳不分，是為混沌。

闢混沌者，捨一畫而誰耶？」由一畫開先，至於千萬筆，其用墨處，當無一筆無分曉，故看

畫曰讀畫。如讀書然，在一字一句，分段分章而詳究之，方能得其全篇之要領。看畫如此，

畫之優劣，無所遁形。即臨摹古人，可以知其精神之所屬，不至為優孟衣冠，徒取其形似。

久之混沌鑿開，自成一家。墨法分明，其要有七：

一、濃墨

二、淡墨

三、破墨

四、積墨

五、潑墨

六、焦墨

七、宿墨

晉魏六朝，專用濃墨，書畫一致。東坡云：「世人論墨，多貴其黑，而不取其光。光而不黑，固為棄物；若黑而不光，索然無神彩，亦復無用。要使其光清而不浮，湛湛如小兒目睛，乃為佳也。」古人用墨，必擇精品，蓋不特藉美於今，更得傳美於後。晉唐之書，宋元之畫，皆垂數百年，墨色如漆，神氣賴之以全。若墨之下者，用濃見水，則沁散湮汙，未及數年，墨跡以脫。蓄古精品之墨，以備隨時取用，或參合上等清膠新墨研之，是亦用濃墨之一法。

用淡墨法，或言始於李營丘。董北苑平淡天真，在畢宏上。其畫峰巒出沒，雲霧顯晦，

嵐色鬱蒼，咸有生息。溪橋漁浦，洲渚掩映，善用淡墨為多。黃子久畫山水，先從淡墨落筆，學者以為可改可救。倪雲林多作平遠景，似用淡墨而非淡墨。顧謹中題倪畫云：「初以董源為宗，及乎晚年，畫益精詣。」一變古法，以天真幽淡為宗，要亦所謂漸老漸熟。若不從北苑築基，不容易到耳。縱橫習氣，即黃子久未能斷。「幽淡」二字，則趙吳興猶遜迂翁。蓋其胸次自別，非謂墨色之淡，頓分優絀。後有全用淡墨作畫者，偶然遊戲，未可奉為正式。至有以重膠和墨，支離臃腫，遂入惡俗，為可厭矣。

《山水松石格》，傳梁元帝撰，其書真贋，姑可勿論；然文字相承，其來已舊。中言：「或難合於破墨，體向異於丹青。」破墨之名，又為詩文所習見。元人商璹，善用破墨，倪雲林嘗稱之。以淡墨潤濃墨，則晦而鈍；以濃墨破淡墨，則鮮而靈。或言破墨，破其界限輪廓，作疏苔細草於界處，南宋人多用之，至元其法大備。董源坡腳下多碎石，乃畫建康山勢。先向筆邊皴起，然後用淡墨破其凹處。著色不離乎此。石之著色重，由石礬頭中有雲氣，皴法滲軟；下有沙地，用淡掃屈曲為之，再用淡墨破。是重潤渲染，亦即破墨法之一要，以能融洽，能分明，自為得之。米元章傳有紙本小幅，藏張芑堂家，幅首大行書「芇岷江舟還」等三十六字，其畫老筆破墨，鋒鍔四出，實書法溢而為畫。可知破墨之妙，全非模糊。

積墨法以米元章為最備。渾點叢樹，自淡增濃，墨氣爽朗。思陵嘗題其畫端，為「天降時雨，山川出雲」，董思翁書「雲起樓圖」。然元章多鉤雲，以積墨輔其雲氣，至虎兒全用積墨法畫云。王東莊謂：「作水墨畫，墨不礙墨，作沒骨法，色不礙色，自然色中有色，墨中有墨。」此善言積墨法者也。至若張彥遠所謂畫雲未得臻妙，若沾濕絹素，點綴輕粉，從口吹之，謂之吹雲；郭忠恕作畫，常以墨漬縑絹，徐就水滌，想像其餘跡，朱象先畫，以落墨後，復拭去絹素，再次就其痕跡而圖之，皆屬文人遊戲，未可奉為法則。否則易入魔障，不自知之。

唐王洽性疏野，好酒醺酣後，以墨潑紙素，或吟或嘯，腳蹴手抹，隨其形狀，為石為雲為水，應手隨意，倏若造化，圖出雲霞，染或風雨，宛若神巧，俯觀不見其墨汙之跡，時人稱曰王墨。米元章用王洽之潑墨，參以破墨、積墨、焦墨，故融厚有味。南宋馬遠、夏珪，皆以潑墨法作樹石，尚存古法。其墨法之中，運有筆法。吳小仙輩，筆法既失，承偽習謬，而墨法不存，漸入江湖市井之習，論者弗重，董玄宰評古今畫法，尤深痛惡之。惟善用潑墨者，貴有筆法，多施於遠山平沙等處，若隱若現，濃淡渾成，斯為妙手。後世沒興馬遠之目，與李竹嬾所謂潑墨之濁者如塗鬼，誠恐學者墜入惡道耳。

明顧凝遠謂：筆墨「以枯澀為基，而點染蒙昧，則無墨而無筆」；以堆砌為基，而洗發不出，則無墨而無筆」。又言：筆太枯則無氣韻，墨太潤則無文理。用焦墨與宿墨者，最易蹈

枯澀之弊。然古人有專用焦墨或宿墨作畫者。戴鹿床稱程穆倩畫「乾裂秋風，潤含春雨」，乾而以潤出之，斯善用焦墨矣。古人用宿墨者，莫如倪雲林，以其胸次高曠，手腕簡潔，其用宿墨重厚處，正與青綠相同。水墨之中，含帶粗滓，不見汙濁，益顯清華，後惟僧漸江能得其妙。郭忠恕言運墨，於濃墨之外，有時而用焦墨，有時而用宿墨，是畫家墨法，不可不求其備。而焦墨、宿墨，尤以樹石陰處，用之為多。古人言有筆有墨，雖是分說，然非筆不能運墨，非墨無以見筆，故曰但有輪廓而無皴法，即謂之無筆；有皴法而不分輕重向背明晦，即謂之無墨。墨中用法，分此數端，神而明之，存乎其人而已。

沈顥言：筆與墨全在皴法。「皴之清濁在筆，有皴而勢之隱現在墨。」米元章言：「王維畫見之最多，皆如刻畫，不足學也，惟以雲山為墨戲」，是其所長。此唐宋人偏於用筆用墨之所攸分。元季四家得筆墨之法，大稱完備。明自沈石田、文徵明而後，多尚用筆；後入枯硬乾燥一流，索然無味。董玄宰出，其畫前摹董、巨，後法倪、黃，墨法之妙，尤為獨得。隨手拈來，氣韻生動，墨之鮮彩，一片清光，奕然宜人，海內翕然從之，文、沈一派遂塞。婁東、虞山奉玄宰為開堂說法祖師，藩衍至今，宗風末沫。然董畫墨法，多作兼皴帶染，已非宋元名人之舊。至增介邱、釋清湘，稍稍志於復古，上師梅道人，而溯源於董、巨，南宗一派，神氣為之一振。旨哉！清湘謂為「畫受墨，墨受筆，筆受腕，腕受心。如天之造生，地之造成」。筆墨之功，先師古人，又師造化，以成大家，為不難矣。

畫學升降之大因

昔稱宋人善畫，吳人善冶；名家薈萃，先興於宋，賦色工麗，尤盛於吳。吳中畫派，輕秀有餘，藉藉人口，今猶豔之。至於宋人，如左氏之言宋聾、孟子之言無若宋人然，世皆以愚蒙等誚。然《莊子》載：

> 宋元君將畫圖。眾史皆至，受揖而立，舐筆和墨，在外者半。有一史後至，儃儃然不趨，受揖不立，因之舍。公使人視之，則解衣槃礴，臝。君曰：「可矣，是真畫者也。」

觀其氣度大雅，旁若無人，以視眾史，忬忬倪倪，懾服於權威之下，奚啻霄壤！善哉！鄧椿有云：「多文曉畫。」惟蒙莊之文，能狀畫者真態。可知畫家能手，別有一種高尚思想，不假修飾，囂囂自得，流露形骸之外，初非人世名利所能撓。如此可以論古今優劣矣。

上古書畫同源，道與藝合，後世圖畫各異，道與藝分。蓋自結繩畫卦，虞廷彩繪，夏鼎象物，商巖旁求，周公、孔子，多才多藝。古之創造，本乎聖賢，久則因循，成為流俗，補偏救弊，準古酌今，不朽之業，往往非關廊廟，而在山林。何則？三代而上，君相有學，道在君相；三代而下，君相失學，道在師儒。學之所繫，顧不重哉！漢承秦世，至武帝時，崇尚儒術，以經文飾吏治，於是董仲舒、公孫弘之倫，務以偽學相蒙。畫史毛延壽輩，習其頹風，皆惟利祿是圖，比於司馬相如，受略千金，作〈長門賦〉，其何以異！一則因文見寵，播為美談；一則婪賄重懲，致遭顯戮。雖曰禍福不齊，要亦重文輕藝之見端也。

東漢之初，嚴陵高隱，濯磨儒行，激引清流，文學之士，尊崇藝能，敍述畫人，趙岐、張衡，皆所著錄。晉則王氏父子羲之、獻之、戴逵、戴顒祖孫稱盛，劉宋之宗炳、王微，因傳論文，陳之顧野王畫圖，王褒書贊，文采風流，照耀宇宙，固非特顧愷之、陸探微、張僧繇、展子虔之徒工六法已耳。自漢明帝，設鴻都學，別開畫室，置尚方畫工，泊於李唐，閻立德歷官尚書，立本拜右相，兄弟以畫齊名；吳道玄供奉時，為內教博士；李思訓官左武大將軍，因此待詔、祗候請職，詳於史傳，可謂眾矣。南唐、後蜀有翰林待詔，並開畫院。宋初增畫學正學生，轉國子博士，徽宗更加榮寵，賜緋紫佩魚，俸值支給，不以眾工待之，尤異數也。然而考試題材，詩詞並舉，非不新巧，但以藝極精能，或流匠作，格多拘忌，常乏自然，為世詆議。豈不惜哉！豈不惜哉！

夫圖畫之事，文字之緒餘，士夫之遊戲耳。一藝之成，必先論品。蓋以山川磅礡之氣、

草木雨露之華，著為丹青，形之楮墨，偶然揮灑，具見性靈，拓此胸襟，俱徵嫻雅。其人有

若顧長康之癡、范中立之緩、米漫仕之顛、倪幻霞之迂，皆不為病。維能精義入神，與眾殊

異，乃成絕藝。故謝去塵俗，曲盡幽微，類多際世艱虞，處身因阨，甘自肥遁，不求人知。

如洪谷子隱居太行山中，李營丘避地北海，黃、吳、倪、王，生丁元季；石谿、清湘、漸

江，成名清初，詎有時乎？非得已也。

宋東坡論吳道子、王摩詰畫，曰：「吾觀二子皆神俊，又於維也斂衽無間言。」米元章

創為墨戲，自言無吳道子一毫俗氣；明初戴進、吳偉，追蹤馬、夏，漸趨獷悍，為世驚駭；

至郭詡、張路、蔣三松，惡俗極矣！時則王叔明、趙善長、陳汝言諸賢，夷戮殆盡，非有沈

石田、文徵仲崛起，南宗北派，無由振拔，不能斥野狐禪之邪。前清婁東、虞山，上承董思

翁之傳，石谷畫《南巡圖》，麓臺內廷供奉，名非不顯，識者謂為師法宋元，華滋渾厚，恆

不逮古。因有君學，枉己徇人之意存乎其間，朝市之氣，未能擺脫，可深惋惜。若方小帥、

羅兩峰、華新羅、高南阜，生當晚近，追摹古昔，肥不臃腫，瘦不枯羸，欲於四王、吳、惲

之外，獨樹一幟，益以聞見既宏，資學俱備，故非塗澤為工、蒼莽為古者所能彷彿。是畫師

古人，兼師造化，方能有成。取古人之矩矱，參造化之殊變，畫學淵源，不致失墮。若斷若

續，綿綿千古，端賴山林隱逸、騷人墨客為多。然非漢晉之世，朝寧砥礪名節，唐宋薦紳，

通曉繪事，宣和、宣德宮闈之際，雅重丹青，則評隲品流，甄擇優絀，無由審確。學者如牛毛，獲之如麟角，庸史之多，一代之中，可千百計；而特出之士，百年千里，曾不數人。昔米南宮臨晉唐書畫，輒曰若見真跡，慚惶煞人。不實學之是務，而徒事聲華標榜，以延譽於公卿之前，雖弋浮名，靡厚祿也，又奚益耶！

怎樣才是一張好畫

余喜習繪事，生長新安山水窟中，新安古稱大好山水，至今艷之。顧古人言好山水嘗曰：「江山如畫。」「如畫」之謂，正以天然山水，尚不如人之畫也。畫者深明於法之中，能超乎法之外，既可由功力所至，合其趣於天，又當補造物之偏，操其權於人，精誠攝之筆墨，剪裁成為格局，於是得為好畫，傳播於世。世之欲明真宰者，捨筆法、墨法、章法求之，奚可哉乎！

法乾，古今授受不易之道。石濤《語錄》言：

古人未立法之前，不知古人法何法；古人既立法之後，便不容今人出古法。

其曰「我用我法」者，既超乎法，而先深明於法者也。「法」字原從廌作「灋」。廌，獸名，性觸邪，故法官之冠，取以為飾，與法為水名異，今省作「法」。本意法當如折獄之有

律，所以判別邪正，昭示疑信也。自人各挾其私見，以評論是非，視朱成碧，取贗亂真，顛倒於悠悠之口者多矣。

人皆有愛好之心，宜先有審美之旨。藝術之至美者，莫如畫，以其傳觀遠近，留存古今，與世共見也。小之狀細事微物述之情，大之輔政治教育之正，漸摩既久，可以感化氣質，陶養性靈，致宇宙於和平，胥賴乎是。故人無賢否智愚、尊卑老少，莫不應有美術之觀念。然美無止境，而術有不同，學者宜深致意焉。

世有朝市之畫，有山林之畫。院體細謹之作，重於貌似，而筆墨或偏。士夫荒率之為，得於神來，而理法有失。故鑑之者，於工筆必觀其筆墨，於逸品兼求其理法。工於意而簡於筆，遺其貌而取其神。用筆之妙，參於古人之理論，用墨之妙，審於名跡之真本。多讀古書，多看名畫，更須多求賢師益友，以證其異同，使習工細者，不入於俗媚，學簡易者，不流於獷悍，漸積日久，不期於美而美在其中。否則專工塗澤，則無鹽、嫫母，任情放誕，牛鬼蛇神，愈形其惡。彼盲昧者，徒驚其妖冶，墮五里霧中，沉九泉下，而不之悟，皆誤認究本尋源為復古，用夷變夏為識時。因未求筆法、墨法、章法，致浪漫而無所歸也。

必也師近人兼師古人，而師古人不若師造化。師其所長，而遺其所短，在精神不在面貌。夫而後為繁為簡，各得其宜，或毀或譽，無關於己。若其自信有素，不欲為時俗所轉移，昔莊叟謂宋元君畫者，解衣槃礴，旁若無人，是真畫者，其知言哉！

水墨與黃金

昔李營丘師王維，倪雲林師關仝，所畫山水，類多寒林平遠，筆意簡淡，謂為惜墨如金。漢魏六朝，繪畫之事，設施五彩，尚用丹青。前漢杜陵人毛延壽，畫人形醜好老少，必得其真。元帝嘗使畫工圖後宮美人，按圖召幸。諸宮人皆賂畫工，獨王嬙不肯。後匈奴求美人為閼氏，帝以王嬙行。及去召見，貌為後宮第一，帝乃窮案其事，延壽等皆棄市。漢興，朝廷以經術飾吏治，張禹、公孫弘之徒，詐偽相承，流品卑下。當武帝時，陳皇后得幸頗妒，別在長門宮愁悶悲思。聞蜀郡成都司馬相如天下工為文，奉黃金百斤，為相如文君取酒，因為解悲愁之辭。而相如為文，以悟主上，陳皇后復得親幸。夫元帝諸宮人之賂畫工，不過襲陳皇后故智耳。而司馬相如之賦，與毛延壽之畫，皆以文藝，如後人之得潤金，初無彼此之別，其受賂同也。

後漢崇尚氣節，士夫多砥礪品行，故能廉介自守，以為名高。沿於晉室，其風猶有存者。晉陵顧愷之，義熙中為散騎常侍，博學有才氣，丹青亦造其妙，筆法如春蠶吐絲，初見

甚平易，且形似時或有失，細視之六法兼備。傅染以濃色微加點綴，不求暈飾，而俗傳謂之三絕：畫絕、癡絕、才絕。方時為謝安知名，以謂自生民以來，未之有也。《歷代名畫記·京師寺記》云：

興寧中，瓦官寺初置，僧眾設會，請朝賢鳴剎注疏。其時士大夫莫有過十萬者。既至長康，直打剎注百萬。長康素貧，眾以為大言，後寺眾請勾疏，長康曰：「宜備一壁。」遂閉戶往來一月餘日，所畫維摩一軀。工畢，將欲點眸子，乃謂寺僧曰：「第一日觀者請施十萬，第二日可五萬，第三日可任例責施。」及開戶，光照一寺，施者嗔咽，俄而得百萬錢。

當僧眾請朝賢鳴剎注疏，猶今之募捐金錢。顧長康，字愷之，直打剎注百萬，以素貧之人而為大言，亦猶漢高祖為亭長時，單父呂公客沛，令沛中豪傑吏皆往賀。蕭何為吏主進，令諸大夫曰：「進不滿千錢，坐之堂下。」高祖紿為謁者曰：「賀錢萬。」實不持一錢。其傲慢之氣，與此相類。惟高祖有其儀表，長康有其藝術，皆足以動眾而無所詘。呂公能知高祖為非常人，寺僧能知長康為非常之畫，其知遇同之。長康工畢點睛，俄致百萬，佛教興盛，藝

事光昌，相得益彰，有固然已。由此六朝畫壁，仙釋人物山水魚龍之作，師徒授受，優劣錯綜，郡邑之間，不可殫述。

長安許道寧學李營丘畫山水。營丘業儒，善屬文，氣調不凡，磊落有大志，因才命不偶，遂放意詩酒之間，寓興於畫，以自娛耳。適有顯者招，得書憤笑，謂：

吾本儒生，雖游心藝事，然適意而已，奈何使人羈致入咸里賓館！研吮丹粉，而與畫史冗人同列乎？此戴逵之所以碎琴也。

卻其使不應。後顯者陰以賄厚賂其相知者，術取數幅焉。道寧初賣藥都門，畫山水以聚觀者，故早年所畫俗惡。至中年脫去舊學，稍自檢束，行筆簡易，風度益著，至細微處始入妙理，評者謂得李營丘之氣。畫者不能多誦詩書，而惟相安於庸眾，無論其胸次猥瑣，見聞俗陋，難於脫除朝市、江湖之習。即令昕夕臨摹真跡，亦徒拘形似，不得超於筆墨之外。所以唐宋以來，院畫雖工，其營營於利祿者，皆不足觀矣。

雖然，圖畫者，文字之餘事。《隋書》：鄭譯拜上柱國，高熲為制，戲謂譯曰：「筆乾。」譯答曰：「出為方岳枚策，言歸不得一錢，何以潤筆？」上大笑。其後李邕、皇甫湜、白居易、饒介之，得潤最巨。作畫取潤，當亦始於隋唐，而盛於宋元。宋南渡後，李唐

初至杭，無所知者，貨楮畫以自給，日甚困。有中使識其筆，曰：「待詔作也。」而唐之

畫，杭人即貴之。唐有詩曰：

雪裡煙村雨裡灘，為之容易作之難；
早知不入時人眼，多買胭脂畫牡丹。

可知李唐多畫水墨。至於流離顛沛，無復所之，賣畫自給，殊可憫矣。元季吳仲圭，生時與
盛懋同里閈而居。懋畫遠近著聞，求者踵相接也。然仲圭之筆，絕不為人知，以坎壈終其
身。《書畫舫》言：「今仲圭遺跡高者價值百千，懋圖至廢格不行。」古今好尚不同，必俟
久而論定如此。明初王冕畫梅乞米，夏昶喜作竹石，求者無虛日，一一應之，得者寶藏。時
為之語曰：「太常一竿竹，西涼十錠金。海國兼金購求，聲價已貴。」姚公綬早年掛冠，優
游泉石，畫法吳仲圭，至□成圖，或售於人，遂厚價返收之，以自見重。朱朗師文徵明，稱
入室弟子。時有金陵客寓於吳，遣童子送金幣於朗，求作待詔贗本。童子誤送文宅，致主
人求畫之意，徵明笑而受之曰：「我畫真衡山，當假子朗可乎？」一時傳為笑談。朱朗字子
朗，徵明號衡山也。陳章侯畫梅竹卷跋云：

辛卯暮秋，老蓮以一金得文衡山畫幅，以示茂齊。茂齊愛之，便贈之。數日後，丁秋平之子病篤，老蓮借茂齊一金，贈以資湯藥。孟冬，老蓮以博古頁子飼茂齊。時邸中闕米，實無一文錢，便向茂齊乞米，茂齊遺我一金，恐墜市道，作此酬之，以矯夫世之取人之物，一如寄焉者。

高士奇言：「陳老蓮不問生產，往往以筆墨周友之急。其所自跋可見。」

一日，朋儕敘話，言間以何者為值最貴，或舉珠寶，或指書籍。友云當以畫中水墨為值最貴，如李營丘、倪雲林畫之簡淡，費墨幾何，其值可千百計。惟古之畫者，自重其畫，不妄予人，故價愈高，而世亦寶，非若近今作家，藝成而後，急於名利，恆多為大商巨賈目為投機之用。甘為人役，非求知音，雖致多金，奚足重焉！

山水畫與《道德經》

昔人論作畫曰讀萬卷書，蒙見以為畫者讀書宜莫先於《老子》。蓋《道德經》為首，有合於畫旨，《老子》為治世之書，而畫亦非徒隱逸之事也。孔子適周，老子謂之曰：「君子得其時則駕，不得其時則蓬累而行。」古之畫者始晉魏，六代之衰而有顧、陸、張、展，五季之亂而有荊、關、董、巨，元季有黃、吳、倪、王，明末有僧漸江、釋石谿、石濤之倫，皆生當危亂，託志丹青，卒能以其藝術拯危救亡，致後世於郅隆之治，其用心足與《老子》同其旨趣，豈敢誣哉！

三代以前，以儒術治天下。漢興，黃老之學始盛行，文景因之以致治。西漢之治，比隆三代。河上公注《道德經》，謂：「五味辛甘不同，期於適口；麻絲涼燠不同，期於適體；學術見聞不同，要於適治。今夫天下所以不治者，貪殘奢傲，吏不能皆良，民不能皆讓，以及於亂。」故畫之高者恆多隱逸之士，一意孤行，不屑睎榮希寵，甘自蹈於林泉，固殊於庸眾，其人之高風高節，往往足與忠義抗衡，而學術之正，又得秉經酌雅，發揚豪翰，如諸子

之有功聖經。是以一代之興衰，視乎文化之高下；藝術之優絀，由於品格之清俗。圖畫者，文字之緒餘，工藝之肇始，有關學術、政治，非泛泛也。

《宣和畫譜》言：「司馬遷敘史，先黃老而後六經，議者紛然。及觀揚雄書，謂『六經濟乎道者也』，乃知史遷之論為可傳。」漢興，張良學《老子》，多陰謀，邵康節特稱老子得《易》之體，留侯得《易》之用。不知蕭何收秦圖籍，已開叔孫通定《禮》、公孫弘治《經》之先，黃老之學已與刑名並盛。畫家首重理法。惟去理法而臻於自然者，可以為道。行道而有得於心謂之德。太上立德，其次立功，其次立言，是三不朽。《老子》，古今不朽之書，畫亦古今不朽之業。

大凡遊覽山水，一丘一壑，足跡所經，必先考其志乘，詳其遺軼，詩詞之歌詠，人物之薈萃，而後有味乎山水之美景，得形之圖畫，以為賞鑑而永其傳。否則山水與圖畫皆非靈活，雖遊覽，亦同勉強，不特此也。以山水之心讀古人之書，有如明太祖云：觀《道德經》中「盡皆明理，其文淺而旨奧」。「見本經云：『民不畏死，奈何以死懼之！』當是時，天下初定，民頑吏弊，雖朝有十人而棄市，暮有百人而仍為之。如此者，豈不應《經》之所云？因罷極刑而囚役之。」復睹其文之行用，謂若濃雲靄群山之疊嶂，外虛而內實，貌態彷彿其境；又不然，架空谷以秀奇峰，使昔有巍巒，倏然成於幽壑；又若皓月之沉澄淵，鏡中之睹實象，雖形體之如，然探親不可得而捫撫。是論《道德經》，直謂之論

畫可也。清世祖序《老子》云：「非虛無寂滅之說，亦非權謀術數之談。」故其注中所闡明者，皆人事常經。說者謂由睿鑑宏通，包涵萬有，隨在可以觀理，非過諛也。故尚自然。方今人欲橫流，道義淪喪，偶有訾詆，輒動兵戈，人民流離，血膏原野，時將救死扶傷不暇，更何學術之可言？然西邦人士，自歐戰以後，漸悟爭奪之不可以久長，因有東方文化之傾向。吾國學者，鑑於外侮迭乘，國學凌替，咸思有以振興而董理之，遺其糟粕而尚精華，去其淫靡而趨雅正。故夫滌發性靈，順應物理，行之永遠，其可予人永久欣幸者，宜莫文字與圖畫若已。圖畫非文字不詳，文字非圖畫不顯。然而世俗之所謂圖畫者，不過宮室人物之美麗、卉木鳥獸之鮮妍，徒足增益侈靡貪戾之觀瞻，而不能為藏息優游之涵養。此人心世道之憂也。夫惟存止足之思，極沖虛之氣，行藏無與於己，毀譽可聽之人。古之畫者，其庶幾乎？澄懷觀化，少私寡欲，故曰返淳樸，非虛言也。本斯旨也，養身安民，推而行之，謂道極之於玄則曰無。

《老子》首言體道，曰：「道可道，非常道。名可名，非常名。」道本歸自然，名亦未可強求。畫以羽翼經傳，輔助政教，其來已舊。《周禮·冬官》：畫繪之事，雜五色以為設色之工。於是丹青一道，設官分職。鄭司農云：「畫天隨四時色，火以圜，山以章，水以龍，鳥獸蛇，雜四時五色之位以章之，謂之巧也。」凡布采之次第，皆循途徑，若道路然，莫不各有方位之可言，所謂「道可道」者是也。雖然，此特言畫工之畫耳。自南齊謝赫云……

「畫有六法，一曰氣韻生動，二曰骨法用筆，三曰應物象形，四曰隨類賦彩，五曰經營位置，六曰傳移摹寫，是為畫稱六法之始。」唐張彥遠論畫六法曰：「古之畫，或能遺其形似，而尚其骨氣。以形似之外求其畫，此難與俗人道也。今之畫縱得形似，而氣韻不生。以氣韻求其畫，則形似在其間矣。」論者往往以氣韻為難言。離氣韻而談畫法，即是呆法。守其呆法，循其軌轍，亦步亦趨，終成庸夫。五代荊浩《畫山水錄》云：「氣者，心隨筆運，取象不惑；韻者，隱跡立形，備儀不俗。」故曰：「造化之神秀，陰陽之明晦，萬里之遠，可得之於咫尺間。其非胸中具有丘壑，發而見諸形容，未必知此。」自唐至宋，以山水畫得名者，類非畫家者流。董其昌〈畫旨〉言：「氣韻不可學，此生而知之，自有天授。然亦有學而得處，讀萬卷書，行萬里路，胸中脫去塵濁，自然丘壑內營，立成鄞鄂，隨手寫出，皆為山水傳神。」因以氣韻生動，全屬性靈，繪畫之事，歸於士習。其人為逸才隱遁之流，名卿高蹈之士，悟空識性，明瞭燭物，得其趣於山水者之所作也。

梁陶弘景畫品超邁，筆法清真，鑑者謂惟南陽宗少文、范陽盧鴻一，其遺跡名世，差堪鼎足。南宗之畫，自唐王右丞始分。其後五代北宋董源、巨然、李成、范寬為嫡子，李龍眠、王晉卿、米南宮及虎兒，皆從董、巨得來。直至元四家黃子久、吳仲圭、倪元鎮、王叔明，皆其正傳。明代文徵仲、沈石田，則又遠接衣鉢。後世因疑氣韻專屬南宗，而以北宋目為匠派，不知古人所謂書卷氣，不以寫意、工致論，要在乎雅俗之分耳。不善學者，學王石

谷，易有朝市氣，學僧石濤，易有江湖氣，而況急於求名，近名即俗。唐宋以上，畫不書名，而名常存；元明之人，生前無名，而名以永。清俞曲園著《諸子評議》，謂《老子‧體

道篇》「非常道」、「非常名」之常，古與「尚」通。尚者，上也。《道德經》言「上德不

德」，即其旨也。

《老子》言：「常無欲以觀其妙，常有欲以觀其徼。」宋司馬溫公、王荊公讀《老

子》，並於「無」字、「有」字為絕句。「常」字依上文當作「尚」，下云「此兩者同出而

異名，同謂之玄」，正承有、無二義而言。若以無欲、有欲作連讀，既有欲矣，豈得謂之玄

乎！有無云者，即畫家分虛實之謂也。天地初開，萬物化生，自色自形，總總林林，皆莫得

而名也。畫樹木者曰某單夾點葉，畫山石者曰某橫直皴紋，初不必名其為何樹何山，故曰：

「無名天地之始，有名萬物之母。」山實則應之以雲煙，山虛則實之以樓閣，自無而有，自

有而無。此虛實之間，有筆法，有墨法，有章法。實處易，而虛處難。用實之處，尚可以功

力造之，憑虛之處，非可以模擬為之。丈山尺樹，寸馬豆人，遠人無目，遠樹無枝，遠山無

石，遠水無波，善用虛也。山腰雲塞，石壁泉塞，樓臺樹塞，道路人塞。無虛非

實，無實非虛；虛者自虛，而實者非實。故曰：「有之以為利，無之以為用。」老子以無為

宗，「是謂無狀之狀，無物之象，是為惚恍」。「道之為物，惟恍惟惚。惚兮恍兮，其中有

象；惚兮恍兮，其中有物。」筆者，雖依法則，運轉變通，不質不形，如飛如動。墨者，高

低暈淡，品物淺深，文采自然，似非因筆。夫而後筆中有墨，墨中有筆，丹青隱墨墨隱水。

筆筆是筆，即筆筆是墨。昔觀董北苑畫者，近只見其筆墨之流動酣暢，遠而望之，則林木之

遠近，岡巒之重疊，其中村落，映掩浮嵐夕照間，半陰半陽，無不畢露。不言章法，而章法

自無不妙，與道同歸自然，此其所以為神耳。

宋董逌論畫，言：「明皇思嘉陵江山水，命吳道玄進，嘉陵江三百里，一日而盡，遠

近可尺寸許也。」評之者言：「天地生物，特一氣運化耳，其功用與物推移，故能成於自

然。」考吳道子所畫多水墨，筆法超妙，為百代畫聖，行筆磊落揮霍如蒓菜百條，殆又悟老

子所謂「五色令人目盲」，因思知其白、守其黑者述耶！不然，何與世之暈形布色，求物比

似者，其不相侔若此。非其神明於畫，知求於造物之先，凡賦形出象，發於生意，而能得之

自然乎！

文字書畫之新證

中西學術溝通，近數十年，中國文物發現前古，裨益世界文化，不為不多。有如洹水甲骨、西陲簡牘，以及周秦漢魏陶瓦髹漆、泉幣古印，六朝三唐寫經佛像、書畫雜器，椎拓影印，工技精良。歐美學者，若法蘭西之拉克伯里，著解《易經》，有〈說離卦〉；近人劉氏師培試用其例，以解坤、屯二卦，著《小學發微》。英吉利之考齡、美利堅之查爾，所得甲骨文字殘片，藏於英美博物院；坎拿大之明義士，有自述篇文。海外名人輩起，一時中國碩儒俊彥，若孫詒讓、羅振玉、王國維、郭沫若諸氏，俱多著作，先後響應，班班可考，何其盛也。文字圖畫，初非有二，六藝之中，分言書數，支流派別，實為同源。金文亞形，陽款陰識，古之國旅，今稱圖騰。璽印出土，文字繁多，書畫錯綜，合於一器，詭奇瑋異，不減卜辭。蝌蚪蟲魚，實侔孔壁，經傳諸子，可資佐證，前人未睹，誠為缺憾。昔謂蠻夷，亦言戎殷，方國都邑，迻易姓氏，垂諸後世，有跡可尋，似宜細繹，廣為傳古。春秋戰國，此數百年，關係學術，尤屬重要。文藝流美，非徒見三代圖畫而已。

夏禹九鼎，圖形魑魅；屈原《天問》，畫壁祠堂；莊老告退，山水方滋；蘇、米以來，

士夫甚盛。分朝、夕、午三時山，即歐畫之言光線焦點，猶中國畫之論筆墨。米虎兒筆力扛

鼎，作《突鶻圖》；；黃大癡墨法華滋，煙雲供養，無非心師造化，寄情毫素，不屑巧合時

趨，求悅俗目也。

古之論畫者，必超然物外，稱為逸品。作畫言理法，已非上乘，故曰：「從門入者，

不是家珍。」畫者處處護法門，竭畢生之力，兀兀窮年，極意細謹，臨摹逼真，不過一畫工

耳。唐宋以前，上溯三代，古之君相，至卿大夫，莫不推崇技能，深明六藝。道形而上，藝

成而下。學者志道據德，依仁游藝，通古而不泥古，非徒拘守矩矱，致為藝事所縛束，人人

得其性靈之趣，無矯揉造作之譏。韓非子言畫莢者，其虛空之外望之如成龍蛇。莊子云：宋

元君畫者，解衣般礡，旁若無人。其氣概自異於庸常。而上焉者，好善而忘勢，下焉者，安

貧而樂道，豈不懿歟！未易幾也。

雖然，藝術特出之人才，尤多造就於世運顛連之際，而非成於世宇全盛之時。唐之天

寶，王維、李思訓、吳道子，皆傑起之大家，五季有荊、關、董、巨，元季有倪、吳、黃、

王，明代啟、禎忠節高隱之士，實繁有徒。清室咸、同，金石學盛，畫事中興，名賢輩出，

垂譽藝林，後先濟美。今之學者，雖際時艱，宜加奮發。況乎畫傳、畫評、畫考諸書，著作

如林，膚雜濫竽，恆多偏毗，舛謬相仍，亟應糾正。邪甜俗賴，趨向末端。直諒多聞，集思

廣益，尤望博雅君子，儒林文人，進而教之，歸於一是。將見翕光異彩，照耀今古，繼往開來，振興邦國而無難已，可不勉哉！

廣益，尤望博雅君子，儒林文人，進而教之，歸於一是。將見翕光異彩，照耀今古，繼往開來，振興邦國而無難已，可不勉哉！

改良國畫問題之檢討

一

自來約豹祥羊，假借讀《易》，騶虞麟趾，比興言《詩》。《易》先以圖，《詩》中有畫。圖畫之作，文極至也。合乎時代命題，宜如趙武靈王胡服，吳宮中教美人戰等目，務期臻於古雅。否則胸無書卷，意少涵蓄，則必不衫不履，搬東移西，一切惡態怪狀之物闌入其間，便失中國原有畫之宗旨，望之令人生厭，求如白話之通俗，電影之近情，尚不易得。曩見故宮南遷畫卷，一庸史作《清明上河圖》，所繪汴梁景物之盛，仕宦臣僚、農工商賈、城垣宮室、器用咸備，後贅新式洋槍隊一班，蛇足豈不可笑！

二

畫有六法，三曰應物寫形，四曰隨類賦采。作中國畫，取材時下景物，原無不可。唐畫

分十三科，山水為首，界畫打底。趙松雪誠其子雍留意習界畫。當時父子皆以畫馬稱第一，值戎馬倥傯之際，淪材廄肆，其筆墨因為貴族所讚賞。畫法古雅，宗尚唐宋，柯九思稱其從韋偃《暮江五馬圖》、裴寬《小馬圖》得來，心慕手追，不期而至，故能冠絕古今，留傳後世。

三

人物寫真，本有中國古法。唐宋畫家注重人物，元明高手尚遵法度。杜甫詩曰「每逢佳士必寫真」，又曰「不貌尋常行路人」，古人極意避免惡俗，先從理法入手，絕不含糊。

四

藝專學校，畫重寫生，雖是油畫，法應如此。中國畫論：「師古人不若師造化。」換言之，臨摹古人不如寫生之高品，然非謂寫生可以推翻古人。捨臨摹而不為，妄意寫生，非成邪魔不可。鄙見學校教授國畫，應分三期，練習方法，為合正軌，以研究筆法、墨法。先習人物，繼習花鳥。人物分游絲、鐵線、大小蘭葉三種，練習筆法；花鳥分雙鉤、沒骨、鉤花點葉三種，練習筆法兼墨法為一期。以參考歷代古畫變遷，及各家造詣得失，選擇臨摹，備存藍本為二期。遍覽古今評論，博採天地人物自然景次，變通古人陳跡，務不失其精神，兼習山水為第三期。畢業之後，方合應用精益求精之法，不致入於歧途。空談寫生，必無實效。

五　古來圖畫命題校士，詳於史乘，不可枚舉。今所及見，類多後世景慕前賢功烈文采，或觀於本傳，或得之傳聞，寫其景物，擬其形容，不必皆為當日目睹。亦有因地繫事、見物懷人者。如洛陽都邑，花盛牡丹，衡嶽湘流，秀鍾斑竹，即畫牡丹一枝，斑竹數竿，可以表現古今人物軼事。況有文人題詠，名士書跋，慷慨而談，淋漓盡致，何事沾滯跡象，描摹狀態，鄙俚惡俗，見之作嘔為也。

六　中國相傳，原有畫古不畫今之說。畫古者，有歷史文字，耐人尋味。唐宋衣冠，已為往事，不置是非，兼可觀今鑑古，時妝服飾，易生誤會，正避嫌疑，非徒雅俗之別。

七　人物仕女，古人粉本，譜錄記載，盈千累百，公私收藏，長卷巨冊，直幅橫幀，其中語言嚬笑，端莊流利，顧盼生姿，原無不備。海外請邦，博物、美術諸館林立，參考咸備。

八

畫稱新派，近代名詞。從古至今，名家輩起，救弊扶偏，無時不變，溫故知新，非同泥古。徐、高諸君，皆鄙人舊交，趙少昂從高氏游，稱為後起，前十年中，時有往還。發揚國光，勤劬藝術，熱忱毅力，俱屬可佩。悲鴻歸國，自變作風。曾經南來聘余為北平藝專學校國畫主任，因事未往，忽忽將二十年。劍父、奇峰昆季，當民初前，招余襄力《真相畫報》，附有拙筆。奇峰所作翎毛走獸，窮極工麗，時譽稱為畫聖。劍父屢渡東瀛，潛研畫旨。一日，自粵顧余滬上，自言到此未訪他友，擬即乘舶而東，返須年餘，求精畫境。一別而去，去僅兼旬而返。余異而問之，乃徐徐言，曰：「而今專心研求中國古畫矣！」述其東渡訪舊，言明來意，友引之登樓，令觀古名畫，皆中國明代李流芳、查士標真跡，一一為之指導，且云：「我輩略師其法，已得盛名，子盍歸而求之，當有勝於此者。」遂感其言信不我欺而返。因與縱觀滬友諸收藏，數日而歸。越數年，余遊粵訪之，見其以「藝術救國」書四大字，榜於門楣。旋又得其自印度來書，猶津津樂道，表揚國畫也。然觀其所得意之作，自稱折中派，而海外諸邦論中國畫者尚純粹而不雜，豈所謂畫有民族性者非耶？

九

中國名畫永遠不滅之精神，本原於言語、文字。若廢國畫，必先廢語言、文字而後可。今寰海之通中國語言、文字者，日見甚多，古代金石碑版、經史子集、藝術譜錄諸書，搜購多方，不遺餘力；通儒著述，往往有中邦士於未易窺測者，而研求繪畫，披卻導款，不為皮相。當此戰爭時代，猶事兼收博採而未有已，以為邦國政教之盛衰，視乎文藝程度之升降，將有以抉擇而補益之。畫學不明，而求通語言、文字，此之謂不知本，近世章太炎、劉申叔類能言之，然未可為不學者道也。

十

天下古今，可寶貴者，一曰難得，一曰難能。三墳五典，八索九丘，大訓赤刀，天球河圖，今不可見。古金石款識，碑帖書畫，皆先哲精誠之所繫，放棄者不易追求，此難得者也。道德學問，氣節文章，哲理名言，藝術工巧，尤國家民脈所存，淺嘗者非可深造，此難能者也。不患莫己知者，求其所可知。相如恨不同時，揚雲期於後世，俯仰興懷，當無以異。沈石田詩：「天涯莫怪無知己。」釋石濤言：「不愛清湘不可憐。」學者立志之堅，自信之深，古之視今，猶今視昔，勉其未至，夫復奚疑！

國畫之民學——八月十五日在上海美術茶會講詞

我國號稱「中華民國」，現在又為民主時代，所以說「民為邦本」。今天我便同諸位談談「國畫之民學」。所謂「民學」，乃是對「君學」以及「宗教」而言。

在最早的時候，繪畫以宗教畫居多，如漢魏六朝以及唐宋畫的聖賢仙釋，繪畫的人多少要受宗教的暗示或束縛，不能自由選擇題材。在宗教畫以前，也大半都是神話圖畫。如舜目重瞳、伏羲蛇身之類。再後，君學統治一切，繪畫必須為宗廟朝廷之服務，以為政治作宣揚，又有旗幟衣冠上的繪彩，後來的朝臣院體畫之類。

群學自黃帝起，以至於三代；民學則自東周孔子時代始。在商朝的時候，君位在於傳賢，不乏仁聖之君；西周一變而為傳子，封建制度成立。自後天子諸侯叔伯兄弟之間，覬覦君位，便戰亂相尋，幾無寧日。春秋戰國時代，封建破壞，諸子百家著書之說，競相辯難，遂有了各人自己的學說，成為大觀。要之三代而上，君相有學，道在君相；三代而下，君相失學，道在師儒。自後文氣勃興，學問便不為貴族所獨有。師儒們傳道設教，人民乃有自由

學習和自由發揮言論的機會權力。這種精神，便是民學的精神，其結果遂造成中國文化史上最光輝燦爛的一頁。諸如農田水利，通工易事，居商行賈，九流總計，都有所發明和很大的進展。這些除已見於經籍記載以外，從出土的銅器、陶器、兵器上的古文字，也都有確切的證據。

中國藝術本是無不相通的。先有金石雕刻，後有絹紙筆墨。書與畫也是一本同源，理法一貫。雖音樂博弈，也有與圖畫相通之處。六朝宗少文氏，曾經遨遊五嶽，歸來即將所見山水，繪於四壁，儼如置身於山水之間，時或撫琴震弦，竟能夠使那牆壁上的山水，也自鏗然有聲，所謂「撫琴動操，欲令眾山皆響」，音樂和圖畫便完全融合在一起了。宗氏自稱臥遊，後來人所說的「臥遊」便是此。張大風論博弈，他說：善弈者落落初布數子，而全局已定，即畫家之位置骨法，這又是博弈與繪畫相通的地方。

春秋時孔子論畫，《論語》所記「宰予畫寢」，其實為「畫寢」之誤。「畫」與「畫」本易混淆，便為宋人所誤。「宰予畫寢」，乃是宰予要在他的寢室四壁繪上圖畫，但因房子破舊，不甚相宜，孔子見到，就認為是「朽木不可雕也」，糞土之牆不可圬也」，勸他不必把圖畫繪在那樣不堪的地方。假如仍然照「畫寢」解釋，以宰予既為孔門弟子之賢，何至於如此不濟？或者僅僅一下午之睡而已，老夫子又何至於立即斥之為「朽木」、「糞土」呢？未免太不在情理了。

又如孔子所說的「繪事後素」，也是講繪畫方法的。宋人解釋為先有素而後有繪，以為彩色還在素絹之後。這也是一種誤解。實際上那時代有色的絹居多，而且沒有純白色的絹，後來直到唐代，紙都還是淡黃色。「繪事後素」的意思，乃是先繪彩色，然後再加上一種白粉，這和西洋畫法相同，日本畫法也是如此。

中國除了儒家而外，還有道家、佛家的傳說，對於繪畫自各有其影響。孔孟講現在，老子講未來，佛家講過去和未來。比較起來，中國畫受老子的影響大。老子是一個講民學的人，他反對帝王，主張無為而治，也就是讓大家自由發展的意思。

他說：「聖人法地，地法天，天法道，道法自然。」聖人是種聰明的人，也得法乎自然的。自然就是法。中國畫講師法造化，即是此意。歐美以自然為美，同出一理。不過，就作畫講，有法業已低了一格，要透過法而沒有法，不可拘於法，要得無法之法，方有天趣，然後就可以出神入化了。

近代中國在科學上雖然落後，但我們向來不主張以物勝人。物質文明將來總有破產的一天，而中華民族所賴以生存、歷久不滅的，正是精神文明。藝術便是精神文明的結晶，現時世界所染的病症，也正是精神文明衰落的原因。要拯救世界，必須從此著手。所以，歐美人近來對於中國藝術漸為注意，我們也應該趁此努力才是。

這裡，我講講某歐洲女士來到中國研究中國畫的故事。她研究中國畫的理論，並有著作在商務印書館出版。在她未到中國以前，曾經先到歐洲各國的博物館，看遍了各國所存的中國畫，然後來到中國，希望能夠看到更重要的東西。於是先到北京看古畫，看過古宮畫之後，經人介紹，又看了北京畫家的收藏，然後回到上海，又得機會看過一位聞人的收藏。結果，她表示並不滿意，又看到她想看的東西。原來她所要看的畫，是要能夠代表中華民族的畫，是民學的；而她所見到的，則以宮廷院體畫居多，沒有看到真正民間的畫。這些畫和她研究的中國畫的理論，不甚符合，所以，她不能表示滿意。從這個故事裡，我們可以看出歐美人努力的方向，而同時也正是我們自己應該特別致力的地方。

當我在北京的時候，一次另外一位歐美人去訪問我，曾經談起「美術」兩個字來。我問他什麼東西最美，他說不齊弧三角最美。這是很有道理的。我們知道桌子是方的，茶杯是圓的，它們很實用，但因為是人工做的，方就止於方，圓就止於圓，沒有變化，所以談不上美。凡是天生的東西，沒有絕對方或圓，拆開來看，都是由許多不齊合成的。三角的形狀多，變化大，所以美；一個整整齊齊的三角形，也不會美。天生的東西絕不會都是整齊的，所以要不齊，要不齊之齊，齊而不齊，才是美。《易》云：「可觀莫如木。」樹木的花葉枝幹，正合以上所說的標準，所以可觀。這在中國很早的時候，便有這種認識了。

君學重在外表，在於迎合人。民學重在精神，在於發揮自己。所以，君學的美術，只講

外表整齊好看，民學則在骨子裡求精神的美，涵而不露，才有深長的意味。就字來說，大篆外表不齊，而骨子裡有精神，齊在骨子裡。自秦始皇以後，一變而為小篆，外表齊了，卻失掉了骨子裡的精神。西漢的無波隸，外表也是不齊，卻有一種內在的美。經王莽之後，東漢時改成有波隸，又只講外表的整齊。六朝字外表不求其整齊，所以六朝字美。唐太宗以後又一變而為整齊的外表了。藉著此等變化，正可以看出君學與民學的分別。

近幾十年來，我們出土的東西實在不少，這些東西都是前人所不曾見到過的，也可以說我們生在後世的人，最為幸福。有些出土的東西，如帶鈎、銅鏡之類，上面都有極美、極複雜的圖案畫。日本人曾將這些圖案加以分析，著有專書，每一個圖案，都可以分析出多少層不同的幾何圖形來，歐美人見了也大為驚服。大體中國圖畫文字在六國時代，最為發達，到漢朝以後就完全兩樣了，大都死守書本，即有著作，也都是東抄西抄，很少自闢蹊徑。日本人沒有什麼成就，也就在於缺乏自己的東西，跟在人家後面跑。現在我們應該自己站起來，發揚我們民學的精神，向世界伸開臂膀，準備著和任何來者握手！

最後，還希望我們自己的精神先要一致，將來的世界，一定無所謂中畫、西畫之別的。

各人作品盡有不同，精神都是一致的。正如各人穿衣，雖有長短、大小、顏色、質料的不同，而其穿衣服的意義，都毫無一點差別。願大家多多研究，如果我有什麼新的消息或新的意見，也很願意隨時報告。

輯三　畫學講義

畫談

緒論

古有三不朽：立德、立功、立言。中國言成德，歐人言成功；闡明德性者，東方之藝事，矜尚功利者，西方之藝事；意旨不同，而持論異矣。孔子曰：「士志於道，據於德，依於仁，游於藝。」道德依歸於仁，仁者愛人，一藝之微，極於高深，可進乎道，皆足濟世。圖畫肇始，原以羽翼經傳，輔助政教，法至良，意至美也。支分流派，至有山水、人物、花鳥、蟲魚諸類；一類之中，又有士習、院體，以及江湖、市井技能之攷異。其上者，足以廉頑立儒，感發清介絕俗之精神；其下者，僅以娛情悅目，引起華侈無厭之嗜欲。遵循日久，相習成風。正如歌曲郢中下里巴人，和之者眾，而引商刻羽，雜以流徵者，乃以知稀為貴而已。淺根薄植之子，漫不加察，遂以畫為無用之事，不急之務，甚或等視備書，倡優並蓄，無惑乎人格日益卑，文化日益落，荼疲委靡，勢將一蹶不可復振矣。近者歐風東漸，西方文

黃賓虹談繪畫

222

化之顯著者，為拉丁族之靡曼，與條頓族之強厲，二者皆至羅馬而完熟，其畫風可以表現之。或稱基督教，即以同情結合歐人，而救羅馬之弊，卒與羅馬國家相混合。究之東西文化之異點，視生活狀態、社會組織而分動靜。中國國家得千萬知足安樂之人民，維持其間，常處於靜。

古來畫者，多重人品、學問，不汲汲於名利，進德修業，明其道不計其功。雖其生平身安淡泊，寂寂無聞，遁世不見知而不悔。曠代之人，得瞻遺跡，望風懷想，景仰高山，往往改移俗化，不難駸駸而幾於至道。所以古人作畫，必崇士夫，以其蓄道德，能文章，讀書餘暇，寄情於畫，筆墨之際，無非生機，有自然而無勉強也。書畫同源；言畫法者，先明書法。書法之初，肇於自然。仰觀天文，俯法地理，視鳥獸之跡，與土之宜，近取諸身，遠取諸物，畫卦結繩，至造書契，依類象形，因謂之「文」。文者，物象之本，以目治也。畫之為用，全以目治。而古今相傳，憑於口授，筆法、墨法、章法三者，心領神悟，聞見宜廣，練習宜勤，翰墨功多，庶幾有得。元明以上，士夫之家，咸富收藏，莫不曉畫，文人餘暇，恆講習之。明季有木刻楊爾曾之《圖繪宗彝》、李笠翁之《芥子園》、胡曰從之《十竹齋》諸畫譜行世，模仿簡易，而口授之缺訣。清張浦山《畫徵錄》、彭蘊璨《畫史匯傳》、蔣寶齡《墨林今話》諸書盛行，工拙不論，而輕躁之習滋。近世點石、縮金、珂瓏、鋅版雜出，真贗混淆，而學古之事盡廢。今欲明畫事之優劣，考藝林之得失，非可以偏私之見、耳目之

近求之。必詳稽於載籍，實徵諸古跡，而自有其千古不變之精神，與歷久不刊之論說。茲擇其要，可得言焉。

用筆之法有五

一曰：平。

古稱執筆必貴懸腕，三指撮管，不高不低，指與腕平，腕與肘平，肘與臂平，全身之力，運之於臂，由臂使指，用力平均，書法所謂如錐畫沙是也。起訖分明，筆筆送到，無垂不縮，所謂如折釵股，圓之法也。日月星雲，山川草木，圓之為形，本於自然。否則僵直枯燥，妄生圭角，率意縱橫，全無彎曲，乃是大病。弱處，才可為平。平非板實，如木削成，有波有折。其腕本平，筆之不平，因於得勢，乃見生動。細漚洪濤，漩渦懸瀑，千變萬化，及澄靜時，復平如鏡，水之常也。

二曰：圓。

畫筆勾勒，如字橫直，自左至右，勒與橫同；自右至左，鈎與直同。起筆用鋒，收筆回轉，篆法起訖，首尾銜接，隸體更變，章草右轉，二王右收，勢取全圓，即同勾勒。書法無往不復，無垂不縮，所謂如折釵股，圓之法也。日月星雲，山川草木，圓之為形，本於自然。否則僵直枯燥，妄生圭角，率意縱橫，全無彎曲，乃是大病。

三曰：留。

筆有回顧，上下映帶，凝神靜慮，不疾不徐。善射者，盤馬彎弓，引而不發；善書者，筆有回顧，上下映帶，

筆欲向右，勢先逆左，筆欲向左，勢必逆右。算術中之積點成線，即書法如屋漏痕也。用筆側鋒，成鋸齒形。用筆中鋒，成劍脊形。李後主作金錯刀書，善用顫筆；顏魯公書透紙背，停筆遲澀，是其留也。不澀則險勁之狀，無由而生；太流則便成浮滑。筆貴遒勁，書畫皆然。

四曰：重。

重非重濁，亦非重滯。米虎兒筆力能扛鼎，王麓臺筆下金剛杵，點必如高山墜石，努必如弩發萬鈞。金，至重也，而取其柔；鐵，至重也，而取其秀。要必舉重若輕，雖細亦重，而後能天馬行空，神龍變化，不至有笨伯癡肥之誚。善渾脫者，含剛勁於婀娜，化板滯為輕靈，倪雲林、惲南田畫筆如不著紙，成水上飄，其實粗而不惡，肥而能潤，元氣淋漓，大力包舉，斯之謂也。

五曰：變。

李陽冰論篆書云：「點不變謂之布棋，畫不變謂之布算。」ㄟ點為水，灬點為火，必有左右回顧、上下呼應之勢，而成自然。故山水之環抱，樹石之交互，人物之傾向，形狀萬變，互相回顧，莫不有情。於融洽求分明，有繁簡無淆雜，知白守黑，推陳出新，如歲序之有四時，泉流之出眾壑，運行無已，而不易其常。道形而上，藝成而下。藝雖萬變，而道不變，其以此也。

以上略舉古人練習用筆之法。筆法成功，皆由平日研求金石、碑帖、文詞、法書而出。

畫有大家，有名家。大家落筆，寥寥無幾；名家數十百筆，不能得其一筆；名家數十百筆，

庸史不能得其一筆，而大名家絕無庸史之筆亂雜其中，有斷然者。所謂大家無一筆弱筆是

也。練習諸法，成一筆畫。一筆如此，千萬筆無不如此。一筆之中，起片用盤旋之勢，落下

筆鋒，鋒有八面方向。書家謂為起乾終巽，以八卦方位代之。落紙之後，雖一小點，運以全

身之力，絕不放鬆，譬如獅子搏兔，亦用全力。筆在紙上，當視為昆吾刀切玉，鋒芒銛利，

非良工辛苦，不能淺雕深刻。縱筆所成，圓轉如意，筆中有一波三折，成為飛白。飛白之

處，細或如沙，粗或如石。黃山谷論宋畫皴法，如蟲齧木，自然成文。趙子昂題畫詩云：

「石如飛白木如籀，寫竹還應八法通。」飛白自然，純在筆力；力有不足，間若飛白，成敗

絮形，即是弱筆，切不可取。收筆提起，向上迴轉，書法謂之蠶尾，又稱硬斷。筆有順逆，

法用循環，起承轉合，始成一筆。由一筆起，積千萬筆，仍是一筆。古有一筆書。晉宋之

時，宗炳作一筆畫。古詩「浩浩汗汗一筆耕」，畫千萬筆，一氣而成。雖極變化，筆法如

一，謂之一筆畫。法備氣至，乃合成家。古云：宋人千筆萬筆，無筆不簡；元人三筆兩筆，

無筆不繁。簡則其法不加多，繁則其法不加少。知繁與簡，在筆法尤在

筆力。離於法，無以盡用筆之妙；拘於法，亦不能全用筆之神。得兔忘蹄，得魚忘筌，深明

乎法之中，超軼乎法之外。是必多讀古人論畫之書，多見名人真跡，朝夕熟習，寒暑無間，

學之有成；而後遍遊名山大川，以極其變，發古人所未發，為庸史不能為。筆法既嫻，可言墨法。

古人墨法妙於用水，水墨神化，仍在筆力；筆力有虧，墨無光彩。古先畫用五彩，號為丹青。虞廷作繪，以五彩章施於五色，是為丹青之始。《周官》：畫繪之事，雜五色，後素功。漢魯靈光殿畫，託之丹青，隨色象類。魏則丹青炳煥，特有溫室。晉則採漆畫輪，妙逾紫絳。梁元帝《山水松石格》始稱破墨，異於丹青。水墨之始，興於六朝，藝事進步，妙逾丹青，有可知已。又曰：「高墨猶綠，下猶籏水。」山水之畫，有設色者，峰巒多綠，沙石皆赭。此言用墨之法，當如丹青，分其高下，以明坳突。唐王維〈山水訣〉言：

畫道之中，水墨最為上。……

手親筆硯之餘，有時遊戲三昧，歲月遙永，頗探幽微。

由是李成、郭熙、蘇軾、米芾，畫論墨法，漸臻該備，迄元季四家黃公望、倪瓚、王蒙、吳鎮，師法董元、巨然、山川渾厚，草木華滋，畫學正傳，各極其妙，有古以來，蔑以加矣。

綜觀古今名畫，恆多墨戲，煙雲變幻，氣韻天成，人工精到，不可思議，約而舉之，有足觀焉。

用墨之法有七

一、濃墨法：

宋晁說之《墨經》言：「古人用墨，多自製造，故匠氏不顯。」自唐五季易水奚氏、歙州李氏，至宋元明，墨工益盛。何薳《墨記》言：「潭州胡景純專取桐油燒煙，名桐華煙。……每磨研間，其光可鑑。畫工寶之，以點目瞳子，如點漆云。」明萬年少言：古人用墨，必擇精品，蓋不特藉美於今，更蘊傳美於後。晉唐之書，宋元之書，皆傳數百年，墨色如漆，神氣賴此以全。若墨之下者，用濃見水則沁散酒汗。唐宋書多用濃墨，神氣尤足。

二、淡墨法：

墨瀋瀋淡淡，淺深得宜，雨夜昏蒙，煙晨隱約，畫無筆跡，是謂墨妙。元王思善論用墨言：「淡墨六七加而成深，雖在生紙，墨色亦滋潤。」可知淡墨重疊，渲染斡皴，墨法之妙，仍歸用筆，先從淡起，可改可救。後人誤會，筆法寢衰，良可勝歎。

三、破墨法：

宋韓純全論畫石，貴要雄奇磊落，落墨堅實，凹深凸淺，乃為破墨之功。元代商璹喜畫山水，得破墨法。畫用破墨，始自六朝，下逮宋元，詩詞歌詠，時有言及之者。近百年來，

古法盡棄，學畫之子，知之尤尠。畫先淡墨，破以濃墨；亦有先用濃墨，以淡墨破之，如花卉鈎筋，石坡加草，以濃破淡，今仍有之。濃以淡破，無取法者，失傳久矣。

四、潑墨法：

唐之王洽潑墨成畫，情尤嗜酒，多敖放於江湖間，每欲作圖，必沉酣之後，解衣槃礴，先以墨潑幛上，因其形似，或為山石，或為林泉，自然天成，不見墨汙之跡。蓋能脫去筆墨畦町，自成一種意度。南宋馬遠、夏珪，得其彷彿。然筆法有失，即成野孤禪一派，不入賞鑑。學董、巨、二米者，多於遠山淺嶼，用潑墨法。或加以膠，即無足觀。

五、漬墨法：

山水樹石，有大渾點、圓筆點、側筆點、胡椒點，古人多用漬墨。精筆法者，蒼潤可喜，否則侏儒臃腫，成為墨豬，惡俗可憎，識者不取。元四家中，惟梅道人得漬墨法，力追巨然；明文徵明、查士標晚年多師其意，餘頗寥寥。

六、焦墨法：

於濃墨、淡墨之間，運以渴筆，古人稱為「乾裂秋風，潤含春雨」，視若枯燥，意極華滋。明垢道人獨為擅長。後之學者，僵直枯槁，全無生趣；或用乾擦，尤為悖謬。畫家用焦墨，特取其界限，不足盡焦墨之長也。

七、宿墨法：

近時學畫之士，務先洗滌筆硯，研取新墨，方得鮮明。古人作畫，往往於文詞書法之餘，漫興揮灑，殊非率爾，所謂惜墨如金，即不欲浪費筆墨也。畫用宿墨，其胸次必先有寂靜高潔之觀，而後以幽淡天真出之。睹其畫者，自覺躁釋矜平。墨中雖有渣滓之留存，視之恍如青綠設色，但知其古厚，而忘為石質之粗糲。此境倪迂而後，惟漸江僧得茲神趣，未可語於修飾為工者也。

章法因創之大旨

章法有因有創，創者固難，而因亦不易。語曰：「師今人不若師古人；師古人不若師造化。」師承授受，學有所本，雖或變遷，未可言創，必也拯時救弊，力挽狂瀾，不肯隨波逐流，以阿世俗，乃為可貴。故凡命圖新者，用筆當入古法；圖名舊者，用筆當出新意。畫之章法，重在筆墨；章法屢改，筆墨不移。不移者精神，而屢改者面貌。宋郭熙論畫言：「畫不以大小知其為千里者，以賞識於牝牡驪黃之外，而不在乎皮相之間。昔九方皋相馬，能多少，必須注精以一之。不精則神不專，必神與俱成之。」余嘗髫齡，性嗜圖畫，遇有卷軸必注觀移時，戀戀不忍去，聞談書畫，尤喜究詰其方法。越中有倪丈謙甫炳烈，負畫名，其弟易甫善畫。子淦，七歲即能畫山水、人物，有聲於時；常來家塾，觀先君所藏古今書畫，

因趨侍側，聞其論畫；言畫未下筆之先，必以楮素張壁間，晨起默對，多時而去，次日如之、經三日後，乃甫落墨。余訝其空洞無物，素紙張壁，有何足觀？心竊笑之。先君因詔余曰：「汝知王子安腹稿乎？」忽憬然悟。宋迪作畫，先當求一敗牆，張絹素訖，倚之敗牆之上，朝夕觀之。既久，隔素見敗牆之上，高平曲折，皆成山水之象。心存目想，高者為山，下者為水，坎者為谷，缺者為澗，顯者為近，晦者為遠，神領意造，恍然見其有人禽草木，飛動往來之象，了然在目，則隨意命筆，默以神會，自然景在天就，不類人為，是為活筆。

古人畫稿，謂之粉本，前輩多實蓄之，蓋其草草不經意處，有自然之妙。宣和、紹興所藏之粉本，多有神妙者，為時所珍貴。唐宋元明以來，學者莫不有師，口講指畫，賞奇析疑。看畫不經師授，不閱紀錄，但合其意者為佳，不合其意者為不佳，及問其如何是佳，則茫然失對，有斷然者。後人恥於相師，予智自雄，任情塗抹，而畫事廢矣。

師今人者，習畫之徒，在士夫中，不少概見。誦讀餘閒，偶閱時流小筆，隨意模仿，毫端輕秀，便爾可觀，畫成題款，忽稱董、巨，或擬徐、黃，古跡留傳，從未夢見，泛應投贈，眾口交譽。在己虛衰，雖曰遣興，莘莘學子，奉為師資。試求前賢所謂十年面壁，朝夕研練之功，三擔畫稿，古今源流之格，一無所有，徒事聲華標榜，自限樊籬。畫非一途，各有其道，拘以己見，繩律藝事，豈不淺乎！

師古人者，傳移摹寫，六法之中，已有捷徑。惟山川人物之秀錯，鳥獸草木之性情，

池榭樓臺之矩度，未能深入其理，曲盡其態，形貌徒存，神趣未合，非鄰板滯，即近空疏，雖得章法，終歸無用。要仿元人，須透宋法，既觀宋法，可溯唐風。然而一摹再摹，愈趨愈下，瘦者漸肥，曲者已直，經數十遍，或千百遍，審詳面目，俱非本來。初患不似，法有未明，既慮逼真，跡尤難脫。天然平淡，攢落筌蹄，神會心謀，善自領略而已。

師造化者，黃子久謂皮袋中置描筆在內，或於好景處，見樹有怪異，便當摹寫記之。李成、郭熙皆用此法，古人云「天開圖畫」者是也。又曰：「江山如畫。」言如畫者，正是江山橫截交錯，疏密虛實，尚有不如圖畫之處，蕉雜繁瑣，必待人工之剪裁。董玄宰言：「樹有左看不入畫，而右看入畫者，前後亦爾，看得透熟，自然傳神。傳神者必以形，形與心手相湊而相忘，神之所託也。」董元以江南真山水作稿本，郭熙取真雲驚湧作山勢，行萬里路，歸而臥遊，此真能自得師者也。

夫惟畫有章法，奇奇正正，千變萬化，可與人以共見，而不同用筆用墨，非好學深思者不易明。然非明夫用筆用墨，終無以見章法之妙。陰陽開闔，起伏回環，離合參差，畫法之中，通於書法。鐘鼎彝器，籀篆文字，分行布白，片段成章。畫之自然，全局有法，境分虛實，疏密不齊，不齊之齊，中有飛白。黃山谷稱如蟲嚙木，自然成文；鄧石如言倫次分明，以白當黑；歐美人謂不齊弧三角為美術，其意亦同。法取乎實，而氣運之以虛，虛者實之，實者虛之。因之有筆有墨，兼有章法者，大家也；有筆有墨，而乏章法者，名家也；無筆無

墨，而徒事章法者，眾工也。古今相師，不廢臨摹，粉本流傳，原為至重。同一畫稿，章法

猶是也，而筆墨有優絀之分。筆墨優長，又能手創章法，此為上乘。章法傳模，

積久生弊，以唐畫之刻畫，而有李成、范寬、郭熙北宋諸大家；以院體之卑弱，而有米氏父

子；以北宗之惡俗，而有文衡山、沈石田、董玄宰，皆能力追古法，救正時習，成為大家。

清代之中，以華新羅之花鳥、方小師之山水、羅兩峰之人物，綽有大家風度。

大家不世出，或數百年而一遇，或數十年而一遇。而惟時際顛危，賢才隱遁，適志書

畫，不乏其人。若五季有荊浩、郭忠恕、黃筌、僧貫休，宋末有高房山、趙漚波，元季有

黃子久、吳仲圭、倪雲林、王叔明，明亡有陳章侯、龔半千、鄒衣白、惲香山、僧漸江、石

谿、石濤，獨闢蹊徑，自成一家。是故大家之畫，甫一脫稿，徒從傳摹，不逾時而遍都市。

留遺副本，家世收藏，遠者千年，近數十年，守之勿失。即非名人真跡，而載之著錄，披圖

觀覽，猶可彷彿其形容。雖無老成人，尚有典型，猶虎賁之於中郎，深人懷想，未可輕忽。

此章法之善創者也。

名家臨摹古人，得其筆墨大意，疏密參差，而位置不穩；位置妥帖，濃淡淆雜，而遠近

不分，樹木有根株，或偶失其交互，泉流有曲折，或莫辨其去來，苟能瑕不掩瑜，論者猶寬

小節。畫貴神似，不在貌求。蘇眉公言：「常形之失，止於所失，而不能病其全；若常理之不

當，則舉廢之矣。」形之無形，理所宜謹，神理有得，無害其為臨摹也。此章法之善因者也。

眾工構局，布置塞迫，全乏靈機，實由率爾操觚，入思不深。又或分疆三疊，一石二樹

三山，開闢分破，毫無生活。雖畫雲氣，奚翅印刻，俗稱一河兩岸，無章法也。釋石濤言此

未為之失，自然分疆，詩所謂「到江吳地盡，隔岸越山多」是也。章法雖平，要有筆力，似

非可徒以章法論也。古人位置，極塞實處，愈見虛靈。今人市置一角，已見繁縟。虛處實則

通體皆靈，愈多而不厭，此慘澹經營之妙。陰陽向背，縱橫起伏，開合鎖結，迴抱勾托，舒

卷自如，方為得之。否則畫少丘壑，亦無意趣，非庸而何！此章法之徒存者也。

　章法不同，古今遞嬗，境界有高深平遠之別，品類有神妙能逸之分。山既異於三時，花

又標為四季，風晴雨雪，藝各專長，泉石湖山，工稱獨絕。況若天真幽淡，氣味荒寒，畫中

最高之趣，尤非絢爛之極，不能到此。作者之意，能使觀者潛移默化，雖有劍拔弩張，獷悍

之氣，不難與之躁釋矜平。惲南田言：「畫以簡為尚，簡之入微，則洗盡塵滓，獨存孤迴，

煙鬟翠黛，斂容而退矣。」是以澹泊明志，寧靜致遠，可遏人欲於橫流者。明簡

筆之畫，宜若可貴，其矯厲風俗，廉頑立儒，當不讓獨行之士。所惜倪、黃而後。吳門、雲

間、金陵、婁東諸派，漸即甜熟，取媚時好，古法淪亡，不克自振。而惟昆陵鄒衣白、惲香

山為得大癡之神，新安僧漸江、汪無瑞為得雲林之逸，挽回澆俗，皆足為君子成德之助，垂

三百年，知者尤鮮。方今歐美文化，傾向東方，闡揚幽隱，余願有心世教者，三致意焉。

畫學通論講義

論畫之有益

圖畫者，工之母，亦文之極也。小之可以涵養情性，變化氣質，消泯鄙悖之行為；大之可以抹正人心，轉移風俗，鞏固治安之長久。稽之經傳，編諸史冊，博載於古人文詞論說之書，圖畫綦重，班班可考。是故人人所當研究而明曉之，寶愛而尊崇之，未可以為不急之務、無益之物，而輕忽之也。人之不齊，各殊其類，資稟有智愚，學力有深淺，境遇有豐嗇，時世有安危，惟於繪事，愛好同之。衣食住三者，人生不能有一日之缺乏，因為愛護身體之大要也﹔身體之康強，其精神可用之於不弊。人生愛護精神，宜視愛護身體為尤重。身體之愛護，慮有未周，則預防其疾病，設有刀圭藥餌，以劑其平。而精神之消耗於功名利祿、禮數酬酢之間，勞勞終日，無少息之暇豫者，夫復何限！苟非得有娛觀之樂，清新於心目，勢必奔走徵逐，志氣昏惰，滔滔不返，精神愈為之凋敝。苟明於畫，上而窺文字之原，

理參造化，下而辨物類之庶，妙擷英菁。古人所以功成身退，嘯傲林泉，非徒保身，兼以明志。李長吉嘔肝，為文傷命。書畫之事，人心曾不以寸，晚知有益，期悅有涯之生，可謂達矣。書家兼通畫事，得悟墨法，不同經生。百工先事繪圖，藝能之精，可進於道。畫貴生動，正與管子書稱古人糟粕，釋家毋參死禪，同其妙悟，況乎清明在躬，志氣如神。古來善畫，類多高人逸士，不汲汲於名利，而以天真幽淡為宗。然而詣力所至，固已上下今古，融會貫通，無所不學。要非空疏無具，徒為貌似，所可偽為，有斷然已。

賞識

看畫如看美人，其豐神韻致，有在肌體之外者。今人看古跡，必先求形似，次及傳染，而後考其事實，殊非賞鑑之法也。昔米元章有言，好事與賞鑑家自是兩等。家業優饒，循名好勝，遇既收置，不辨異同，此謂好事。若夫賞鑑，則天性高明，多閱傳記，或得畫意，或自能畫，每顧卷軸，辨析秋毫，援證其跡，而研思極慮焉。如對古人，如嘗異味，竭聲色之奉，不能奪也，斯足以為賞鑑矣。看畫之法，不可偏執一見前賢命意立格，各有其道，或棲心尺幅之中，或遊神六合之外，一皴一染，皆有源委。今人雖亦縝密，細玩不無擬議也。古人筆法詳明，意思精到，初若率易，久覺深長。詎可囿吾所見，律彼諸賢乎？御題諸畫，真偽相雜，往往有當時名手臨摹之筆。嘗觀祕府所藏摹本，其上悉題真跡，明昌所題尤多，具

眼自能辨之。至於絹素新舊，一覽可知。唐絹粗厚，宋絹輕細，尺寸不容稍素。然又當驗之於墨色。名筆用墨透入絹縷，精彩畢現，卑弱者盡力仿效，終不能及，粉墨浮於絹素之上，神氣枯寂矣。惟古人畫稿，謂之粉本，前輩多珍藏之，以其草草不經意處，自然神妙；宣和、紹興間，儲積最富，識者固宜留意也。燈下不可看畫，筵前醉後，亦不可看畫，有卷舒侵涴之虞，極為害事。

優劣

佛道人物、士女牛馬，今不及古。山水林石、花竹禽魚，古不及今。何以明之？如顧愷之、陸探微、張僧繇、吳道子與閻立本兄弟，皆純正雅重，妙出天然。吳生之作，為萬世法，號曰畫聖。而張萱、周昉、韓幹、戴嵩輩，氣韻骨法，亦復出人意表，後之學者，終莫能及。故曰今不及古。至於李成、關仝、范寬、董源之妙品，徐熙、黃筌、黃居寀之神品，前既不藉師資，後亦無能繼者。借使二李、三王之儔更起，邊鸞、陳庶之倫再生，更將何以措手於其間哉？故曰古不及今。夫顧、陸、張、閻，體裁各異，張、周、韓、戴，理致俱優，昔賢論之詳矣。惟吳道子獨稱畫聖，才全法備，無愧斯言。由近而約舉之。氣象蕭疏，煙林清曠，毫鋒穎脫，墨彩精微者，營丘之製也。石休堅凝，雜木豐茂，臺閣典雅，人物莊嚴者，關氏之風也。峰巒渾厚，格局沉雄，搶筆俱勻，人物皆質者，范氏之作也。皴法古

雋，傅彩清和，意趣高閒，天真爛漫者，董氏之蹤也。語云：「黃家富貴，徐熙野逸。」此

非專言廠體，蓋見聞所習，得之於心，而應之於手耳。筌與居寀始事孟蜀為待詔，入宋為宮

贊給事禁中，多寫珍禽瑞鳥、琪花文石。徐熙，江南處士，志節高簡，多寫浦雲汀樹、蘆雁

淵魚。二者春蘭秋菊，各極一時之勝，俱享重名於後世，未可軒輕論也。援今證古，跡著理

明，觀者庶辨金鍮，得分玉石焉。

楷模

圖畫之要，全在得體，則楷模一定之法，不可不講也。畫人物者，必分貴賤容貌，朝

代衣冠。釋門有慈悲方便之儀，道像具修真度世之範，帝王崇上聖天日之表，諸蕃得慕華飲

順之情，文人著禮義忠信之風，武士多勇悍英烈之氣，隱逸敦肥遁高世之節，貴戚尚紛華靡

麗之習，帝釋明福德嚴重之威，鬼神作醜獰馳進之狀，士女盡端妍矮嬌之態，田家存醇甿樸

野之真，而歡娛慘澹、溫恭桀驁之辨，亦在其中矣。畫衣紋木石，用筆全類於書，有重大而

調暢者，有細密而勁健者，勾綽縱掣，理無妄下。畫林木者，樛枝挺幹，屈節皴皮，紐裂多

端，分敷萬狀。畫山石者，多作礬頭，亦為凌面，落筆便見堅重之性，皴淡即生窪凸之形，

每留素以成雲，或借地而為雪，其破墨之功，為尤難焉。畫畜獸者，肉分肥圜，毛骨隱起，

精神筋力，向背停勻，須體諸物所稟之性。畫龍者，折出三停，分成九似，窮拏攫奮迅之

妙，得回蟠升降之宜。畫水者，有一擺之波，三折之浪，布之字勢，辨虎爪形，淪漣澒激，使觀者浩然有江湖之思。畫屋木者，折算無虧，筆畫勻壯，深遠透空，一去百斜，至於漢殿吳宮，規制不失，珠林紫府，局度斯存。苟不深求，何由下筆？畫花果草木，當晰四時景候，陰陽向背，枝條老嫩，苞萼後先。既園蔬野草，亦有性理，宜加詳察。畫翎毛者，在識諸禽形體，名件羽毛之蒼稚，觜爪之利鈍；飛鳥宿食，各寓歲時，脫誤毫釐，便虧形似。凡斯條貫，悉本正宗，融會所由，缺一不可者也。歷稽往譜，代有傳人，因事論衡，別具梗概。

服飾

衣冠之制，洊歷變更，考跡繪圖，必分時代。袞冕法服之重，三體備存，名物實繁，不可得而載也。漢魏以前，皆戴幅巾。晉宋之世，始用冪羅。後周以三尺皂絹向後幞髮，謂之幞頭。武帝時裁成四角。隋朝惟貴臣服黃綾紋袍、烏紗帽、九環帶、六合靴。次用桐油墨漆為巾子，裹於幞頭之內，前繫二腳，後垂二腳，貴賤通服之，而烏帽漸廢。唐太宗常服翼善冠，貴臣服進德冠，則天朝復以絲葛為幞頭巾子，賜在廷諸臣。開元間乃易以羅，又別賜供奉官。及內臣圜頭宮樣巾子，至唐末方用漆紗裹之，沿至宋代，皆服焉。上世咸衣襴衫，秦時始以紫緋綠袍為三等品服，庶人以白。至周武帝時，下加襴。唐高宗給五品以上隨身魚。又勅品：服紫者，金玉帶；服緋者，金帶；服綠者，銀帶；服青者，鍮石帶；庶人服黃

銅帶。一品以下文官帶手巾算袋刀子礪石。睿宗詔武五品以上帶七事跕蹀，開元初罷之。晉處士馮翼衣布大袖，周緣以皂，下加襴，前繫二長帶；隋唐內外皆服之，謂之馮翼衣，後世呼為直裰。《梁志》有袴褶，以從戎事。三代以前，人皆跣足。三代以後，乃著木履。伊尹編草為之，名曰履。秦世參用絲革。靴，本胡服，趙武靈王好之，令有司衣袍者穿皂靴。唐代宗詔宮人侍左右者穿紅錦靴。凡茲衣冠服飾，經營者所宜詳辨也。若閻立本畫《昭君出塞圖》，帷帽以據鞍；王知慎畫《梁武南郊圖》，御衣冠而跨馬。不知帷帽創從隋代，軒車廢自唐朝，雖無害於名筆，亦足為丹青之病焉。

藏弄

　　畫之源流，諸家備載，類之論敘，分門已詳。自唐末變亂，五代散亡，圖畫收藏，存者無幾。逮至宋朝，方得以次搜集。太平興國間，詔天下郡縣訪求前賢墨跡。於是荊湖轉運使得漢張芝草書、唐韓幹馬二本以獻；韶州太守得唐張九齡畫像並文集九卷以獻；從此四方表進者，殆無虛日。乃命待詔高文進、黃居寀檢詳而品第之。端拱元年，於崇文院中堂置祕閣，命吏部侍郎李至兼祕書監，點勘供御圖書，選三館正本書萬卷及內府圖畫，並前賢墨跡數千軸，藏之閣中。御書飛白匾其上。車駕臨幸，召近臣縱觀，賜曲宴焉。又天章、龍圖、寶文三閣，後苑有圖書庫，亦藏貯圖畫書籍，每歲伏日曝晾，焚芸香闢蠹，內侍省掌之，而

皆統於祕閣。四庫所藏，雲次鱗集，天下翰墨之盛，頓還舊觀矣。稽之典冊，始自道釋，迄於蔬果，門類凡十。專精一藝，與其兼才者，代不乏人。綜其大綱，稍加論列。夫經緯之義，書不能盡其形容，而後繼之以畫，精華所著，謂六籍同功，四時並運可也。

道釋

自三才並運，象教乃興。儒與釋道，如三辰之炳天，垂象萬世。因事為圖者，宜無所不及，而畫家擅名，則專言道釋。蓋以其眉髮有異於人，冠服不同於世，布祇陀之金界，紺珠滿月有其容，寫大赤之玉毫，芝綏雲衣備其制，使觀者判然而知為緇羽之流，非猶夫黼黻山龍，縉紳縫掖，極明堂宣室之尊嚴，辨凌煙溯洲之清貴也。釋道起於晉朝，以至宋代，數百年間，名筆甚眾。如晉、宋之顧、陸、梁、隋之張、展，誠出類拔萃者矣。唐時之吳道子，鷹揚獨步，幾至前無古人。五代之曹仲元，亦能度越前輩。及宋而繪事益工，凌轢往哲。若李得柔之畫神仙，妙有氣骨，精於設色，一時名重如孫知微，且承下風而竊緒論焉。其餘非不善也，求之譜傳，不可多得。如趙裔、高文進輩，咸以道釋見長。然裔學朱繇，譬之婢作夫人，舉止終覺羞澀；文進產於蜀，世皆以蜀畫為名，是獲虛譽也，詎宜漫循形跡，遽失考求哉！

人物

昔賢論人物，有曰白晢如瓠，則為張蒼；眉目若畫，則為馬援；神姿高徹，則為玉衍；閒雅甚都，則為長卿；容儀俊爽，則為裴楷；體貌閒麗，則為宋玉。此畫家之繩墨也，至於狀美女者，蛾眉皓齒，有東鄰之莽華；驚鴻游龍，見洛神之蕙質；或善為妖態，作愁眉啼妝，墮馬髻，折腰步，齲齒笑者，往往施之於圖畫。此極形容為議論者也。若夫殷仲堪之眸子，裴叔則之頰毫，精神盡在阿堵中，姿韻不愧丘壑間，固非議論之所及，又何形容之足言！故畫人物，最為難工，大都得其形似，率乏天然之趣。自吳晉以來，卓犖可傳，如吳之曹不興，晉之衛協，隋之鄭法士，唐之鄭虞、周昉，五代之趙嵒、杜霄，宋代之李公麟輩，雖筆端無口，而尚論古人，品其高下，洞如觀火，較若列眉，既暗中摸索，亦復易得。惟以人物得名，而獨不見於譜傳，如張昉之雄健，程坦之高閒，尹質、元靄之簡貴，後世多不知識，豈真前有曹、衛，繼有趙、李，照映千古，遂使數子，銷光鑠彩於其間哉！是在具眼鑑別之矣。

蕃族

解縷胡之縷，而冠裳魏闕，屏金戈之跡，而干羽虞廷，以視越裳之白雉，固有異矣。後世遂至遣子弟人學，效職貢來賓，雖風俗庶幾淳厚，亦先王功德，足以惠懷之也。凡斯盛舉，莫不有圖。而圖畫之所傳，多取佩弓刀，挾弧矢，為田獵狗馬之戲，若非此不能盡其形容者。然山川風土既殊，服飾衣自異，苟一究心，何難立辨？顧乃屑屑從事於弓刀狗馬之屬，而講求之，亦云末矣。自唐至宋，以畫蕃族見長者五人，唐則胡瓌、胡虔，五代則東丹王、王仁壽、房從真。皆能考證方隅，規模物類，筆墨所至，俱有體裁。東丹雖產北土，止寫本國風景，尋其手跡，要自不凡。王庭卓歇之圖，大漠遊畋之作，旌旗器械，獸畜車馬，悉可按而數也。其後高益、趙光輔、張戩、李成輩，亦得名於時。然光輔以氣骨為主，而風格稍俗，戩、成極力形容，而所乏者氣骨，不能兼長盡美，伺容方駕前人乎？

論多文曉畫

宋鄭椿言多文曉畫。明董玄宰謂讀萬卷書乃可作畫。畫為文字之餘，固未可專以含毫吮墨、塗脂抹粉為能事也。明季以來，畫者盛談南北二宗。玄宰言：「文人之畫，自王右丞始，其後董源、僧巨然、李成、范寬為嫡子，李龍眠、王晉卿、米南宮及虎兒，皆從董、巨

得來，直至元四大家黃子久、王叔明、倪元鎮、吳仲圭，皆其正傳，吾朝文、沈則又遙接衣缽，若馬、夏及李唐、劉松年，又是李大將軍之派，非吾曹易學也。」古人文藝，多由繁重，日趨簡易。簡易之極，不思原本，厭棄繁重，日即虛誕，至於淪亡，何可勝慨！文藝之興，先重立法；拘守陳法，積久弊生。世有識見宏達之士，明知流弊，思救正之，權其重輕、著書立說，意良美也。夫畫有士夫畫，有作家之畫。二者懸異，判若天淵，以其師今人與師古人不同，師古人與師造化不同。故曰：「師今人不若師古人，師古人不若師造化。」師今人者，守一先生之言，其所耳聞目睹之事，無非庸俗之所為，雖有古跡，孰優孰劣，乏由辨別，悠悠忽忽，至於垂老，終無所成。師古人者，時代有遠近，學業有淺深，互相比較，不難明曉。然慮拘於私見，憚為力行，一得自矜，封其故智。此則院體不脫作家之習，而文人可儕士夫之儔，以其多讀數卷書耳。

學畫必讀書，古今確論。讀書之法，又悉與作畫相通，論者猶罕，今試以讀史之說證之。漢司馬遷作《史記》，班固作《漢書》，史家並稱遷固，以其創立紀傳，通古斷代，義法皆精。如畫家之有南北二宗，王維水墨，李思訓金碧，古今崇尚，重立法也。漢書之學，自六朝來，言訓詁詞章者，多所稱述，實盛於太史公之書。至於宋人，又以載事詳贍，有資策論之引據，尤多好讀《漢書》。司馬遷《史記》，眾知其斷制貨殖、遊俠，論著恢奇，封禪、平準，辭含諷刺，讀者猶不難好學深思，心知其意。畫家重在立意，始自唐世。歷五

代、兩宋，名家輩出，而極盛於元人。明董玄宰承顧正誼、莫雲卿之學風，先後倡立南北二宗之說，畫重文人。有云：「禪家有南北二宗，唐時始分，畫之南北二宗，亦唐時分也，但其人非南北耳。北宗則李思訓父子，著色山水流傳，而為宋之趙幹、伯駒、伯驌，以至於馬、夏輩；南宗則王摩詰，始用渲淡，一變鉤斫之法，其傳為張璪、荊、關、郭忠恕、董、巨、米家父子，以至元之四大家，亦如六祖之後有馬駒、雲門、臨濟兒孫之盛，而北宗微矣。要之摩詰所謂雲峰石跡，迥出天機，筆意縱橫，參乎造化者；東坡贊吳道子、王維畫壁，亦云『吾於維也無間然』，知言哉！」觀此則畫學自唐以後，專重文人，而能明曉畫法與畫意者，正非文人莫屬也。

國畫理論講義

緒言

人之初生，在襁褓中，未能言語，先有啼笑。見燈日光，啞啞以喜，實之暗室，呱呱而泣。晦明既辨，即分黑白。黑白者，色相之本真，其他不過日光之變化，皆偽幻耳。圖畫丹青，本原天造。準繩規矩，類屬人為。人與天近，天真發露，極乎文明，畫事為最。古人小學，初言灑掃，畫沙漏痕之妙，寓乎其間，因開書畫之法。從事學畫，研磨丹墨，懸肘中鋒之力，習於平時，用明筆墨之法。六書假借，隸變古籀，諧聲會意，漸廢象形。畫論貌似神似，作家士習，由此而分。專言章法，不求筆墨，派別門戶，由此歧分。教者畫成，各有面貌，筆墨章法，自必完全。學畫之先，筆法易明，稍加用功，即可貌似，徒求貌似，不明筆墨，徒習何益？畫之要旨，人巧天工而已。老子言「道法自然」，即可莊子云「技進乎道」。論者謂孔孟悲天憫人，一車兩馬僕僕諸侯，徒勞無益，因激忿而為離

世樂天之語，所謂「莊老告退，山水方滋」者也。晉代王羲之之書、謝靈運之詩，多託情於山水，當代士大夫能畫者已眾。唐畫分十三科，山水為首，界畫打底。畫言立法，事雖勉強，辛勤勞苦，功在力行，行之有得，樂在其中。古來為聖為賢，成仙成佛，其先習苦，莫不憂勤惕慮，朝夕孜孜，及其道成，皆有優游自得之樂。莊子云栩栩之蝶，蝶之為蟻，繼而化蛹，終而成蝶飛去，凡三時期。學畫者師今人、師古人、師造化者，亦當分三時期。師今人者，練習技術方法；師古人者，考證古今源流；師造化者，融合今人古人，參悟自然真趣。如此有得，始克成家。古今畫評，皆論賞鑑古今藝成之作，非示初學途徑。學者初師今人，授以口訣；繼師古人，重在鑑別；終師造化，窮極變化，循序而進，以底於成。吳道子初師從張旭，學書不成，去而學畫。楊惠之學畫不成，去而學塑。成與不成，全關功候，昔人造就，確有平衡。否則欲速成名，未盡研求，徒憑臆說，離經叛道，不學無術，妄議是非，識者嗤之。

道在上古，結繩畫卦，書畫同源。兩漢三唐，貴族薦紳莫不曉畫。趙宋而後，文武分途，人罕識字，畫多獷悍，遂流江湖。宣和院體，專事細謹，又淪市井。蘇、米崛起，書法入畫，士夫之學，始有雅格。淺人膚學，廢棄名作，非謂鑑賞，玩物喪志，即言畫事，是文人遊戲。米元章亦云人物、花鳥，貴族玩賞，為不重視。而《北風》、《雲漢》，有關人心世道，宜有真知。但喜人物、花鳥，不明山水畫之陰陽顯晦能合變化虛靈，無以悟名理之

妙，與宙合之觀。筆墨流美，遠追金石篆隸。然非研幾，優絀不分，世好多珠，畫事以墜。

自李漁刻《芥子園畫譜》，筆墨之法，學無師承。歐化影印盛行，人事機巧，過於發露，而天然古拙，無復領悟，聰明自逞，愈工愈遠。或有時代性者如芻狗，無時代性者為道母；道之所在，循流溯源，史傳記載，古今品評，貫徹會通，庶可論畫。筆墨章法，先從矩矱，由生而熟，歸於變化，學期有成，成為自然，可勉而至。若有未成，互相勸誡，精益求精，不自滿足。此師儒之責，亦學者宜勉也。

本源

自來書畫同源。書是文字，單體為文，孳生為字，以加偏旁。文字所不能形容者，有圖畫以形容之，尤易明曉。故圖畫者，文字之餘，百工之母也。今求學畫之途徑，非討論文字，無以明畫之理，非研究習字，無以得畫之法。畫家古今之史傳，真跡之記載，名人之品評，天地人物，巨細兼該，皆詳於文字。學畫之用筆、用墨、章法，皆原於書法。捨文字書法，而徒沾沾於縑墨朱粉中以尋生活，適成其為拙工而已，未可以語國畫者也。

精神

人生事業，出於精神，先於立志，務爭上流。學乎其上，得乎其次。有志者事竟成。

語云：「天下無難事，只怕用心人。」專心練習，不入歧途，前程遠大，無不可到。古代名手，朝斯夕斯，功無間斷，必為真知篤好。百折不撓之人，雖或至於世俗之所訕笑，而不之顧。學以為己，非以為人。一存枉己徇人之見，急於功利，廢自半途；往往聰明才智之士，敏捷過人，而多蹈此迷誤，終身門外，豈不可惜。昔吳道子學書不成，去而學畫。立志為學，務底於成，量力而行，不為廢棄，方可不負一生事業。此精神之宜振作，尤當善為愛護其精神，慎不鄰於誤用也。

品格

以畫傳名，重在人品。古今技能優異，稱譽當時者，代不乏人，而姓氏無聞，不必傳於後世。以其一藝之外，別無所長，唐史之多，不為世重，如朝市對湖之輩，水墨、丹青，非不悅俗，而鑑賞精確者，恆唾棄之。古有蘇東坡、米海嶽、趙松雪、徐天池，詩文書畫，莫不兼長，墨跡流傳，為世寶貴。又若忠臣義士、高風亮節之士尤為足珍。此論畫者固以人重，而其人之畫，亦必深明於理法之中，故能超出乎理法之外，面目精神，自然與庸眾殊異。特淺人皮相，不點俗目，往往見之駭詫，以為文人之遊戲如此，心不之喜。而不學之文人，又藉此以為欺世盜名，極其卑下，可勝慨哉！

學識

古人立言垂教，傳於後世。口所難狀，手畫其形，圖寫丹青，其功與文字並重。人非生知，皆宜有學，成己仁也，成物智也。《大學》言：「格物致知。」《中庸》曰：「好學近乎智。」《說苑》亦云：「以學愈愚。」學問日深，則知識日廣，故孔子論為學之序，必先智者不惑，而仁勇之事，尤非智者不能為。孔子又曰：「好智不好學，其蔽也蕩。」子貢曰：「學不厭智也。」人生於世，惟學可以化為智，而智者更當好學而無疑矣。

立志

學以求知，先別品流。志道據德，依仁游藝，成於自修。出而用世，可以正人心，端風化，功參造化，兼善天下，此其上也。博綜古今，師友賢哲，狂狷自喜，淡泊可安，不阿時以取容，無矯奇而立異，窮居野處，獨善其身，此其次也。至若聲華標榜，利祿馳驅，憑榮辱於毀譽，泯專一之趣向，觀乎流品，畫已可知。是以畫分三品，曰神，曰妙，曰能。三品之上，逸品尤高。有品有學者為士夫畫，浮薄入雅者為文人畫，纖巧求工者為院體畫。其他詭誕爭奇，與夫謹願近俗者，皆江湖、朝市之亞，不足齒於藝林者也。此立志不可不堅也。

練習

釋清湘云：「古人未立法之前，不知古人法何法；古人既立法之後，便不容今人出古法。」畫之法有三：「曰筆法，曰墨法，曰章法。」初由勉強，成乎自然。老子言：「聖人法地，地法天，天法地，地法道，道法自然。」因天地之自然，施人力之造作，應有盡有，應無盡無，如錦繡然，必加剪裁，而後可成黻冕。語曰「江山如畫」，正謂江山本不如畫，得有人工之採擇，審辨其入畫之處而裁成之。此畫之所由寶貴也。

涵養

董玄宰言：讀萬卷書，行萬里路，乃可作畫。畫學之成，包涵廣大。聖經賢傳，諸子百家，九流雜技，至繁且賾，無不相通。日月經天，江河行地，以及立身處世，一事一物，莫不有畫；非方聞博洽，無以周知，非寂靜通玄，無由感悟。而況乾坤演易，理貫天人。書畫同源，探本金石，取法乎上，立道之中，循平實而進虛靈，遵準繩以臻超軼，學古而不泥古，神似而非形似，以其積之有素，故能處之裕如焉。

成就

古人為聖為賢，成仙成佛，其先習苦，莫不有憂勤惕厲屬之思。及至道成，又自有其掉臂遊行之樂。莊子云：栩栩然之蝶。蝶之為蟻，繼而化蛹，終而成蛾飛去，凡三時期。學畫者師今人不若師古人，師古人不若師造化。師今人者，食葉之時代；師古人者，化蛹之時代；師造化者，由三眠三起，成蛾飛去之時代也。當其志道之初，朝斯夕斯，軋軋終日，不遑少息，藏焉修焉，優焉游焉，無人而自得，以至於成功，其與聖賢仙佛無異。雖然，君子擇術，慎於始基。昔趙子昂畫馬，中峰大師勸其學為畫佛。此則據德依仁，亦立言垂教之微旨也。游藝之士，可忽乎哉！

畫學散記

傳授

‧ 續事相傳，炳耀千古。指示文稿，口述筆載，全憑授受。畫分宗派，傳有衷正，不經目睹，莫接心源，世有作者，非偶然也。在昔有虞作繪，既就彰施；成周命官，尤工設色。楚騷識宗廟祠堂之畫，漢室詳飛軨鹵簿之圖。屏風畫扇，本石晉之濫觴；學士功臣，緬李唐之畫閣。留形容以昭盛德，興成敗以著遺蹤。紀傳所載，敘其事者，並傳其形；賦頌之篇，詠其美者，尤備其象。雖其開容之盛，巨細畢呈，傳述之由，古今勿替。自李思訓、王維，始分兩宗。謝赫、郭若虛盛誇六法，遂謂氣韻非師，關於品質，生知之稟，難以力求，不得以巧密相矜，亦非由歲月可到。觀之往跡，異彼眾工，良由於此。至謝肇淛又謂，古之六法，不過為繪人物、花鳥者言之，若專守往哲，概施近今，何啻枘鑿，其言良過。夫論畫之作，承源溯流，梁太清目既不可見。唐裴孝源撰《公私畫史》，隋唐以來，

畫之名目，莫先於是。張彥遠、朱景元復撰名畫紀錄，由是工畫之士，各有著述。如王維

〈山水訣〉、荊浩〈山水賦〉、宋李成〈山水訣〉、郭熙〈山水訓〉、郭思〈山水論〉諸

書，層見疊出，不可枚舉。要皆古人天資穎悟，識見宏遠，於書無所不讀，於理無所不

通。得斯三昧，藉其一言，足以津逮後學，啟發新知，無以逾此。文人雅士，篤信書學，

知其高深遠大，變化幽微，興上下千古之思，得縱橫萬里之勢，揮毫潑墨，皆成天趣，

登峰造極，胥由人力。是以山水開宗南北，人物肇於顧、陸、張、吳，花卉精於徐熙、

黃筌。關全師荊浩，巨然師董源。李將軍子昭道、米海嶽子友仁、郭河陽子若孫，皆得家

傳，稱為妙品。元季四家，遙接董、巨衣鉢，華亭一派，實開工、惲先聲。從來續事，非

箕裘之遞傳，即青藍之授受，性有穎蒙明敏之異，學有日進無窮之功。麓臺云：「畫不師

古，如夜行無燭，便無入路。」龔柴丈言：「一峰道人、雲林高士，畫皆學董源，其筆法

俱不類，譬若九方皋相馬，在神骨之間。」藍田叔稱畫家必從古人留意。如董、巨一門，

則皴為麻皮、褫索，後之學者，咸知於此，問津荊、關，劈斧、括鎩，師者已罕。蓋董、

巨之渲染立法，猶可掩藏，荊、關以點畫一成，難加增減。故考實錄，必參真跡，見聞並

擴，功詣益深。

• 唐程修巳師周昉二十年，凡畫之數十病，一一口授，以傳其妙。

• 雲林以刑浩為宗，蕭蕭數筆，神仙中人也。聞有林罄似李成，而寫人物及著色者，百中之

一耳。其槃礴之跡，寓深遠於元澹清穎，瀟灑得自先天，非後人所能彷彿。

作畫先定位置，次求筆墨。何謂位置？陰陽向背，縱橫起伏，開合鎖結，回抱勾托，過接映帶，須跌宕欹側，舒卷自如。何謂筆墨？輕重疾徐，濃淡燥濕，淺深疏密，流利活潑，眼光到處，觸手成趣。

· 婁東王奉常煙客，自髫時便游娛繪事，乃祖文蕭公屬董文敏隨意作樹石以為臨摹粉本，凡輞川、洪谷、北苑、南宮、華原、營丘樹法、石骨、皴擦、勾染，皆有一二語拈提，根極理要，觀其隨筆率略處，別有一種貴秀逸宕之韻不可掩者，且體備眾家，服習所珍。昔人最重粉本。

· 巨然師北苑，貫道師巨然。

· 雲林早年師北苑，後似關仝。

· 黃子久折服高房山。

· 松圓逸筆與檀園絕不相似。

· 東園生日：學晞古，似晞古，而晞古不必傳；學晞古，不必似晞古，而真晞古乃傳也。虎頭三毫，益其所無，神傳之謂乎？

· 董、巨書法三昧，一變而為子久。張伯雨題云「精進頭陀，以巨然為師」，真深知子久者。學古之家，代不乏人，而出藍者無幾，宋元以來，宗旨授受，不過數人而已。明季一

代，惟董宗伯得大癡神髓。麓臺又言，初恨不似古人，今又不敢似古人。然求出藍之道，終不可得。

• 宋人畫山水者，例宗李成筆法，許道寧得成之氣，李宗成得成之形，翟院深得成之風。後世所有成畫者，多此三人為之。

• 山水畫自唐始變，蓋有兩宗，李思訓、王維是也。李之傳為宋王詵、郭熙、張擇端、趙伯駒、伯驌，以及於李唐、劉松年、馬遠、夏珪，皆李派。王之傳為荊浩、關仝、李成、李公麟、范寬、董源、巨然，以及於燕肅、趙令穰、元四家，皆王派。李派板細乏士氣，王派虛和蕭散，此其惠能之非神秀所及也。至鄭虔、盧鴻一、張志和、郭忠恕、大小米、馬和之、高克恭、倪瓚，又如方外不食煙火人，別是一骨相者。

空摹

• 自實體難工，空摹易善，於是白描山水之畫興，而古人之意亡。宋徽宗立畫學，考畫之等，以不仿前人而善摹萬類，物之情態形色俱若自然，筆韻所至，高簡為工。此近空摹之格，至今尚之。夫雲霞雕色，有逾巧工，草木賁華，無待哲匠，所謂陰陽一噓而敷榮，一吸而摯斂。此天然之極致，雖造物無容心也。而粉飾大化，文明天下，亦以彩眾，日協和氣焉。故當煙嵐雲樹，澄空縹緲，滅沒萬狀，不可端倪。畫者本其瀟灑出塵之懷，對此虛

幻難求之境，靜觀自得，取肖神似，所以圖貌山川，紛羅楮素，咫尺之內，可瞻萬里而遙，方寸之中，乃辨千尋之峻。昔吳道玄圖嘉陵江山水，曰「寓之心矣」，凡三百里一日而盡，遠近可尺寸許。董源畫落照圖，亦近視無物，遠觀村落杳然深遠，悉是晚景，嶺巔返照，宛然有色，豈不妙哉！沈迪論畫，請當求一敗牆，先張絹素，晃夕觀之，視高平曲折之形，擬勾勒皴擦之跡。昔人稱畫家心存目想，神領意造，於是隨意揮毫，景皆天就，是謂活筆。東坡詩云：「論畫以形似，見與兒童鄰。作詩必此詩，定知非詩人。」郭熙亦曰：「詩是無形畫，畫是無聲詩。」故善詩者，詩中有畫，善畫者，畫中有詩。惟畫事之精能，與詩人相表裡，錯綜而論，不其然乎？至其標題摘句，院體魁選，神思工巧，全憑擬議。若戴德淳（戴德淳，俞陰甫《茶香室錄》作「戰」，以「戰」為僻姓。梁茞林作「戴文進事」）之夢中萬里，作蘇武以牧羊，春色枝頭，為喬松之立鶴，俛得俛失，優絀分矣。又或拳鷺舷間，棲鴉篷背，寫空舟之繫岸，狀野渡之無人，非不託境清幽，賦物嫻雅，然其窮披文以人情達理，究窺情風景之上，鑽貌吟詠之中，未若高臥青簑，長橫短笛，想彼行蹤已絕，見茲舟子甚閒，知屬思之既超，見得趣之彌遠耳。豈特酒家橋畔，竹颭簾明，聰馬花間，蝶隨香玉，為足見其形容畫紗，智慧逾恆已哉！

沿習

- 方與之論北宋閻次平、南宋張敦禮、徐改之專藉荊、關而入，自脫北儈躁氣。

- 周櫟園言鄒衣白收藏宋元名跡最富，故其落筆無一豪近人習氣。

- 顧、陸、張、吳，遼哉遠矣。大小李以降，洪谷、右丞，逮於李、范、董、巨、元四大家，代有師承，各標高譽，未聞衍其緒餘，沿其波流，如子久之蒼渾、雲林之淡寂、仲圭之淵勁、叔明之深秀，雖同趨北苑，而變化懸殊，此所以為百世之奇而無弊者。泊乎近世，風趨益下，習俗愈卑，而支派之說起，文進、小仙以來，而浙派不可易矣。文、沈而後，吳門之派興焉。董文敏起一代之衰，抉董、巨之精，後學風靡，妄以雲間為口實。琅瑘、太原兩先生，源本宋元，媲美前哲，遠近爭相仿效，而婁東之派又開。其他異流緒沫，人自為家者，未易指數。要之承偽襲舛，風流都盡。

- 石谷又言：「自韶時搦管，矻矻窮年，為世俗流派拘牽，無繇自拔。大抵右雲間者，深機浙派，禮婁東者輒詆吳門，臨穎茫然，識微難洞。」

- 董文敏題楊龍友畫謂：意欲一洗時習，無心贊毀。以蒼秀出入古法，非後雲間、毘陵以儒弱為文澹。

- 宋旭、藍瑛皆以浙派為人詆諆。白苧公謂宋旭所畫《輞川圖卷》，不襲原本，自出機杼，

實為有明代作手。

- 惲正叔自言於山水終難打破一字關，曰窘，良由為古人規矩法度所束縛耳。

- 華亭自董文敏析筆墨之精微，究宋元之同異，六法周行，實在乎是。其後士人爭慕之，故其派首推藝苑，第其心目為文敏所壓，點擬拂規，惟恐失之，奚暇復求古！由是襲其皮毛，遺其精髓，流為習氣。蓋文敏之妙，妙能師古，晚年墨法，食古而化，乃言「眾能不如獨詣」，至言也。

- 水墨蘭竹之法，人人自謂蘭出鄭、趙，竹出文、吳，世亦從而和之。不知蘭葉柔弱而光滑，竹葉散碎而欲脫，或時目可蒙，難邀真賞也。

- 麓臺言，明末畫中有習氣，惡派以浙派為最，至吳門、雲間、大家如文、沈，宗匠如董，贗本溷淆，以訛傳訛，竟成流弊。廣陵白下，其惡習與浙派無異。

- 仿雲林筆最忌有傖父氣，作意生淡，又失之偏枯，俱非佳境。

- 如右軍、李成、關仝，人輒曰俗氣，鹿床謂其忌之，遂蹈相輕之習。

- 偏於蒼者易枯，偏於潤者易弱；積秀成渾，不弱不枯。

神思

- 作畫須楮墨之外別有生趣，趣非狐媚取悅，須於蒼古之中寓以秀好，極點染處見其清空。

• 心手兩忘，筆墨俱化，氣韻規矩，皆不可端倪，仁者見仁，智者見智，所謂大而不可效之謂神。逸者，軼也，軼於尋常範圍之外，如天馬行空，不受羈絡為也。亦自有堂構窈窕，禪宗所謂教外別傳，又曰別峰相見者也。

• 畫有六法，而寫意本無一法，妙處無他，不落有意而已。世之目匠筆者，以其為法所礙，其目文筆者，則又為無法所礙。此中關捩，須一一透過，然後青山白雲，得大自在，一種蒼秀，非人非天。不然者，境界雖奇，作家正未肯耳。然亦未可執定一樣見識，以印板畫譜甲乙品題。

• 昔人夢蛟龍糾結，便工草書。

• 王遜之每得一祕軸，閉閣沉思，瞠目不語，遇有賞會，則繞床大叫，抃掌跳躍，不自知其酣狂。

• 惲正叔言，古今來筆墨之齟齬不能相入者，石谷則羅而置之筆端，融洽以出，神哉技乎！

• 作畫於搦管時，須要安閒恬適，掃盡俗腸，默對素幅，凝神靜氣，看高下，審左右，幅內幅外，來路去路，胸有成竹，然後濡毫吮墨，自然水到渠成，天然湊拍。

• 昔人語：「畫能使人遠。」非會人心，烏能辨此？子久每欲濡毫，則登高樓，望雲霞出沒，以把其勝，故其所寫逸趣磅礴，風神元遠，千載而下，猶足想見其人。有明沈石田、董玄宰俱自子久出，秀韻天成，每於深遠中見瀟灑，雖博綜董、巨，而美和清淑，逸群絕

倫，即雲林之幽淡、山樵之縝密，不能勝。當時松雪雖為前輩，惟以精工佐其古雅，第能接軼宋人，若其取象於筆墨之外，脫銜勒而抒性靈，為文人建畫苑之機，吾於子久無間然矣。

- 古人真跡有章法，有骨力，有神味，元氣磅礴超凡入化，神生畫外者為上品；清氣浮動，脈正律嚴，神生畫內者次之。

- 張浦山述李營丘《山陰泛雪圖》曰：以平淡為雄奇，以淺近為深奧。

- 梅道人深得董、巨帶濕點苔之法，每積盈篋，不輕點之，語人曰：「今日意思昏鈍，俟精明澄澈時為之耳。」

- 山水蒼茫之變化，取其神與意。元章峰巒，以墨運點，積點成文，呼吸濃淡，進退厚薄，無一非法，無一執法。觀米字畫者，止知其融成一片，而不知條分縷析中，在在皆有靈機。

- 石谷無聊酬應，亦千邱萬壑，布置精到。麓臺晚年專取筆力，大率任意塗抹，置畦徑物象於不問。石谷之偏，神不勝形。

氣格

- 張彥遠云：「王維畫物，多不問四時，如畫花往往以桃、杏、芙蓉、蓮花同畫一景。余家所藏摩詰畫《袁安臥雪圖》，有雪中芭蕉，此乃得心應手，意到便成，故其理入神，迥得天意。此難可與俗人論也。」

- 宋馬遠全境不多，其小幅或削峰直上而不見其原，或絕筆直下而不見其腳，或近參天而遠山則低，或孤舟泛月而人獨坐，此邊角之景也。

- 查二瞻題程端伯（正揆）畫言：「古人論書，既得平正，須返奇險。」

- 石谷曰：「畫有明有暗，如鳥雙翼，不可偏廢。」又曰：「以元人筆墨運宋人丘壑，而澤以唐人氣韻，乃為大成。」又曰：「繁不可重，密不可窒，要伸手放腳，寬閒自在。」又曰：「皴擦不可多，厚在神氣。」

- 王麓臺熟不甜，生而澀，淡而厚，實而清，書卷之氣，盎然楮墨外。石谷以清麗之筆，名傾中外，公以高曠之品突過之，世推大家，非虛也。

- 畫之妙處，不在華滋，而在雅健，不在精細，而在清逸。蓋華滋精細可以力為，雅健清逸則關於神韻骨格，不可勉強也。

- 沈宗敬（字恪庭，號獅峰）其布置山巒坡岫，雖有格而不續之處，而欲到不到，亦自有別趣也。

- 古來畫家，名於一時，傳於千載，其襟懷之高曠，魄力之宏大，實能牢籠天地，包涵造化，當解以榮礴時，奇峰怪石，異境幽情，一時幻現，而榮枯消息之機，陰陽顯晦之象，即挾之而出。今觀名跡，或千巖層疊，或巨嶂孤危，一入於目，心神曠邈，若置身其間，而憺然忘反。古有觀《輞川圖》而病癒，睹《雲漢圖》而熱生者，非神其說也。至若一丘

一鑿，片石疏林，不過偶爾寄懷，其筆墨之趣，閒冷之致，雖挹之無盡，終非古人巨膽細心之所在。

· 古人南宋、北宋，各分眷屬，然一家眷屬內有各用龍脈處，有各用關合起伏處，是其氣味得力關頭也。如董、巨全體渾淪，元氣磅礴，令人莫可端倪，元季四家俱私淑之。山樵用龍脈多蜿蜒之致；仲圭以直筆出，各有分合，須探索其配搭百處；子久則不脫不黏，與兩家較有別致；雲林纖塵不染，平易述中自矜貴，簡略中有精彩，又在章法、筆法之外。煙客最得力倪、黃，深明源委。

· 幅塞處不覺其多，疏淜處不見其少，荒幼不為澹，精到不致濁，淺深出入，直與造物爭能。

· 古人作畫有得意者另再作之，如李成寒林、范寬雪山、王詵煙江疊嶂之類，不可枚舉。

工力

· 或居左相，馳譽只擅丹青，身本畫師，能事不受迫促，此不欲區區以一技自鳴者。宋立畫學，遂進雜流，猶令讀《說文》、《爾雅》、《方言》、《釋名》等篇，各習一徑，兼著音訓，要得胸中有數十卷書，免墮塵俗。風會日下，此義全昧，一二稿本，家傳師授，轉輾模仿，無復性靈。如小兒學步，專藉提攜，才離保姆，立就傾仆矣，昔人有云：「山水不言，橫遭點涴，筆墨至貴，浪被驅使，豈不冤哉！」

- 楊芝（錢唐人）筆力雄健，縱興不假思慮。自言安得三十丈大壁，磨墨一缸，以田家除場大帚蘸之，乘快馬以掃數筆，庶幾手臂方舒，而心胸以暢。

- 王孟津（鐸，字覺斯）云：「畫寂寂無餘情，如倪雲林一流，雖略有淡致，不免枯乾，庄贏病夫，奄奄氣息，即謂之輕秀，薄弱甚矣，大家弗然。」又曰：「以境界奇創，然後生以氣韻乃為勝，可奪造化。」

- 麓臺自題《秋山晴爽圖卷》云：「不在古法，不在吾手，而又不出古法、吾手之外，筆端金剛杵，在脫盡習氣。」

- 溫儀（字可象，號紀堂，三原人）嘗述其師訓曰：「勾勒處筆鋒須若觸透紙背者，則骨幹堅凝。」

- 天寶中，命圖嘉陵江山水，吳道玄一日而畢，李將軍數月而成，皆極其妙。

- 唐盧稜伽畫跡似吳道子而才力有限，至畫莊嚴寺之門效道子畫，銳思開張，頗臻其妙，道子知其精爽已盡。

- 博大沈雄如石田，須學其氣魄；古秀峭勁如唐子畏，須學其骨力；筆墨超逸如董文敏，須學其秀潤。

- 石谷六法到家，處處筋節，畫學之能，當代無出其右。然筆法過於刻露，每易傷韻。故石谷畫往往有無韻者，學之易病。

- 吳漁山魄力極大，落墨兀傲不群，山石皴擦頗極渾古，愜心之作，深得子畏神髓，而能擺脫其北宗窠臼。

- 麓臺學宋元諸家，各出機杼，惟高士一覽陳跡，空諸所有，為逸品第一，非創為是法也。於不用工力之中，為善用工力者所莫及，故能獨臻其妙。

- 宣和畫院每旬出御府圖軸兩匣送院，以示學人，一時作者竭盡精力以副上意。其後寶籙官成，繪事皆出畫院，上時時臨幸，少不如意即加斥堊，別令命思。雖訓督如此，而眾史以人品之限，所作多泥繩墨，未脫卑凡。

- 宋李公麟續事集顧愷之、陸探微、張僧繇、吳道子，及前代名手以為己有，專為一家。

- 王遜之語圓照曰：「元季四家，首推子久；得其神者，惟董華亭；得其形者，予不敢讓；若形神俱得，吾孫其庶幾乎！」圓照深然之。麓臺論石谷太熟，二瞻太生。

- 唐韓幹與周昉（字景立，京兆人）皆為趙縱寫真，未能定其優劣，言韓得其狀貌，周並移其神思。

- 畫有邪正，筆力直透紙背，形貌古樸，神采煥發，有高視闊步、旁若無人之概，斯為正派。格外好奇，詭僻狂怪，徒取驚心炫目，軋謂自立門戶，真乃邪魔外道。又有一種麗服

- 亂頭，不守繩墨，細視之則氣韻生動，尋味無窮，是為非法之法。惟其天資高邁，學力精到，乃能變化至此。

- 浙派之失，曰硬，曰板，曰禿，曰拙；松江派失於纖弱甜賴；金陵派有二，一類浙派，一類松江；新安自漸師以雲林法見長，人多趨之，不失之結，即失之疏；羅飯牛開江西派，又失之易而滑。閩人失之濃濁，北地失之重拙。傳仿陵夷，其能不囿於智而追蹤古跡，參席前賢，為後世法者，其惟麓臺。若石谷非不極其能，終不免作家習氣。

- 耕煙晚年之作，非不極其老到，一種神逸，天然之致已遠，不逮煙客。

- 宋代擅名江景有燕文貴、江參，然燕畫點綴失之細碎，江法雄奇失之刻畫，以視巨然，則燕為格卑，江為體弱，其神氣尚隔一塵。

- 吳漁山稱：「墺門，一名濠境，去墺未遠，有大西、小西之風。……我之畫不取形似，不落竂臼，謂之神逸。彼全以陰陽向背、形似竂臼上用工夫，即款識，我之題上，彼之識下，用筆亦不相同。」此為洋畫立論。

- 不落畦徑，謂之士氣；不入時趨，謂之逸格。其創制風流，昉於二米，盛於元季，氾濫明初。稱其筆墨，謂之士氣；咀其風味，則以幽澹為工。

- 畫宮殿，自唐以前不聞名家，至五代衛賢始，郭忠恕以俊偉奇特之氣，輔以博文強學之資，遊規矩準繩中，而不為所籤，論者以為古今絕藝。

• 許道寧初賣藥長安市中，畫山水以集眾，故早年畫惡俗大甚。中年成名，稍自檢束，至細微處，始入妙理，傳世甚多，佳本極少。米元章以其多摹人畫輕之。

名譽

• 無名人畫有甚佳者，今人以無名命為有名，不可勝數。如見牛即說是戴嵩，馬為韓幹。

• 王遜之家居時，廉州挈石谷來謁。石谷方少，與之論究，歡為古人復出，揄揚名公卿門，至左己右之。故翬得成絕藝，聲稱後世。

• 鹽車之驥，雲津之劍，聲光激射，終不可掩。然伯樂、張華，尤足令人慨想已。

• 古人能文，不求薦舉，善畫不求知賞，曰：「文以達吾心，畫以適吾意。」草衣蔬食，不肯向人，蓋王公貴戚，無能招使。

• 晉宋人物，意不在酒，託於酒以免時難。元季人士，亦藉繪事以逃名，悠然自適，老於林下。

• 北宋高人三昧，惟梅道人得之，以其傳巨然衣缽也。與盛子昭同里閈而居，求盛畫者填門接踵。庵主惟茅屋數椽，閉門靜坐，人有言者，笑而不答。五百年來，重吳而輕盛，洵乎筆墨有定論也。

• 石谷言其生平所見王叔明畫不下廿餘本，而真跡中最奇者有之，從《秋山草堂》一幀悟其

法於毘凌府氏。觀《夏山》卷會其趣，最後見《關山蕭寺》本，一洗凡目，煥然神明，吾

窮其變焉。沉思既久，因匯三圖筆意於一幀，滌蕩陳趨，發揮新意，徘徊放肆，而山樵始

無餘蘊。

- 北苑霧景橫幅，勢格渾古，石谷變其法為《風聲圖》，觀其一披一拂，皆帶風色，其妙在

畫雲以壯其怒號，得勢矣。

- 根於宋以通其鬱，導於元以致其幽，獵於明以資其媚，雖神詣未至，而筆思轉新。

- 本朝畫家以山林韋布名聞宇內者首推石谷。而山人黃尊古存日，知己寥寥，迨其既逝，好

事家始知實重，尺楮片幅如拱璧矣。就兩家畫法而論，摹古運今，允稱雙琥。至於神韻或

有甲乙，請以俟後世之論定者。

- 吳與八後，趙王孫稱首，而錢舜舉與焉。至元間，子昂被薦入朝，諸公皆相附取官爵，獨

舜舉齟齬不合，流連詩畫以終其身。所畫寄意高雅，文采風流可挹也。

娛志

- 華秋岳言，老蓮布墨有法，世人往往怪之，彼方坐臥古人，豈顧餘子好惡。

- 奇者不在位置，而在氣韻；不在有形，而在無形。

- 學畫所以養性情，滌煩襟，破孤悶，釋躁心。胸中發浩蕩之思，腕底生奇逸之趣。

・畫法莫備於宋，至元入搜抉其義蘊，洗發其精神，實處轉鬆，奇中有淡，而其趣乃出。四家各有真髓，其中逸致橫生，天機透露，大癡尤精進頭陀也。

情性

・興至則神超理得，景物畢肖；興盡則得意忘象，矜慎不傳。

・阮千里善彈琴，人聞其能，往求聽，不問貴賤長幼，皆為彈之，神氣沖和，不知何人所在。戴安道亦善鼓琴，武陵王晞使人召之，安道對使者破琴云：「戴安道不作王門伶人！」

・筆墨一道，同乎性情，非高曠中有真摯，則性情不出也。

・荊關小幅，南田擬之，用筆都若未到；非不能到，避俗故耳。麓臺之拙，南田之巧，其秀一也。

山水

・唐玄宗天寶中，忽思蜀中。嘉陵江山水三百里，李思訓數月而成，吳道玄一日之跡，皆極其妙。

・山石皴散有披麻、亂麻、亂雲、斧鑿痕、亂柴、芝麻、雨點、骷髏、鬼皮、彈窩、濃礬

頭，一作潑墨礬頭。山水為畫，自當宗炳始。宗炳之言曰：「夫理絕於中古之上者，可意求於千載之下；旨微於言象之外者，可心取於書策之內。況乎身所盤桓，目所綢繆，以形寫形，以色貌色也。……豎劃三寸，當千仞之高，橫墨數尺，體百里之迥。……如是，則嵩華之秀、玄牝之靈，皆可得之於一圖矣。」此畫家山水所自昉。自是而後，高人曠士，用以寄其閒情，學士大夫，亦時抒其逸趣，然皆外師造化，未嘗定為何法何法也，內得心源，不言本自某氏某氏也。

• 樹木改步變古，始自畢宏。

• 五代以前畫山水者少，二李輩雖極精工，微傷板細。右丞始能發景外之趣，而猶未畫至。至關仝、董源、巨然輩，方以其趣出之，氣概雄遠，墨暈神奇，至李營丘成而絕矣。營丘以前，畫存世者絕少；范寬繼之，奕奕齊勝。此外如高克明、郭熙輩，亦自卓然。南渡以前，獨重李公麟伯時。伯時白描人物，遠師顧、吳，牛馬斟酌韓、戴，山水出入王、李，似於董、李所未及也。

• 雲林寫山依側起勢，不兩合而成；米家山如積米，驟然而就；子久山直皴帶染，林麓事轉折。三者皆宗北苑而自成。

• 梅道人深得董、巨帶濕點苔之法。

• 徐崇嗣畫花葝，不作墨圈，用彩色積染，謂之「沒骨花」。張僧繇亦積彩色以成，謂之

「沒骨山水」，而遠近之勢，意到便能移人心目，超然妙意。

・川瀨氤氳之氣，林嵐蒼翠之色。

・苔為草痕石積，有此一片，應有此一點。譬人有眼，通體皆虛。

・李成、范華原始作寒林。

・南宗首推北苑。北苑嫡派，獨推巨然。北苑骨法至巨然而該備，又能小變師法，行筆取勢，漸入闊遠，以闊遠通其沉厚。出入風雨，卷舒蒼翠。高簡非淺，鬱密非深。

・貫道師巨然，筆力雄厚，但過於刻畫，未免傷韻。

・梅花盦主與一峰老人同學董、巨，然吳尚沉鬱，黃貴蕭散，兩家神趣不同，而各盡其妙。

・黃鶴山樵一派有趙元、孟端，亦猶洪谷子之後，有關仝，北苑之後有巨然，癡翁之後有馬文璧。

・古人之畫，尺幅片紙，想見規模，漱其芳潤，猶可陶冶群賢，超乘而上。

・惠崇《江南春》寫田家山家之景，大年畫法悉本此意，而纖妍淡冶中，更開跌宕超逸之致。學者須味其筆墨，勿但於柳暗花明中求之。

・前人稱，畫山水者必以成為古今第一。成字咸熙，五季避亂北海，營丘人。

烘染

- 麓臺作畫，必先展紙，審顧良久，以淡墨略分輪廓，既而稍辨林壑之概，次立峰石層折，樹木株幹，每舉一筆，必審顧反覆，而日已久矣。次日復取前卷，少加皴擦，即用淡赭入藤黃少許，渲染山石，以一小熨斗貯微火熨之乾，再以墨筆乾擦石骨，疏點木葉，而山林屋宇、橋渡溪沙了然矣。然後以墨綠水，疏疏緩緩渲出陰陽向背，復如前熨之乾，再勾再勒再染再點，自淡及濃，自疏而密，半閱月而成。發端混淪，逐漸破碎，收拾破碎，復還混淪。流灝氣，粉虛空，無一筆苟下，故消磨多日耳。

- 周璕（字崑來，江寧人）畫龍，烘染雲霧，幾至百遍，淺深遠近，蒸蒸靄靄，設色得陰陽向背之理。蓋損益古法，參之造化，而洞鏡精微。

- 石谷《池塘竹院》，設色，兼仇實父澹雅而氣厚。此為石谷青綠變體，設色得陰陽向背之致，殊足悅目。非可學而至。

- 今人盡談設色，然古人五墨法，如風行水面，自然成文，荒率蒼莽之致，非可學而至。

- 今人但取傅彩悅目，不問節腠，不入窾要，宜其浮而不實。

- 雲林設色不在取色而在取氣，點染精神皆借用也。抑而至於別家，當必精光四射，磅礴於心手。其實與著意不著意處同一得力。

- 唐大小李將軍始作金碧山水，其後王晉卿詵、趙大年、趙千里皆為之。

設色

- 李思訓善畫設色山水，筆法尖勁，磵谷幽深，峰巒明秀，石用小劈斧，樹葉夾筆。嘗作金碧山水圖幛，筆極豔麗，雅有天然富貴氣象，自成一家法。後人所畫設色山水多師宗之，然至妙處不可到也。

- 李公麟作畫多不設色，但作水墨畫無筆跡，惟臨摹古畫用絹素著色筆法，如雲行水流，有起倒。

- 石谷言於青綠悟三十年始畫其妙。又曰：「凡設青綠，體要嚴重，氣要輕清，得力全在渲量。」又曰：「氣愈清則畫愈厚。」

- 張瓜田謂見元人《折技梨花圖》，不知出自何人手。花瓣傅粉甚濃，葉之正者，著石綠以苦綠染出，反者以苦綠染，以石綠托於背，味甚古茂。其枝幹之圓勁，皴法至佳，嫩芽之穎秀，均非今人所曾夢見。安得有志者振起，俾花鳥一藝重開生面也。

- 用墨如設色則姿態生，設色如用墨則古韻出。

- 畫，繪事也，古來無不設色，且多青綠金粉，自王洽潑墨後，北苑、巨然繼之，方尚水墨，然樹身屋宇，猶以淡色渲暈。迨元人倪雲林、吳仲圭、方方壺、徐幼文等專以墨見長，殊不知雲林亦有設青綠者，畫圖遣興，豈有定見！古人云：「墨暈既足，設色亦可，

不設色亦可。」誠解人語也。

・李思訓畫著色山水，用金碧輝映，為一家法。其子昭道變父之勢，妙又過之，故時號曰大李將軍、小李將軍。至五代蜀入李升，工畫著色山水，亦呼為小李將軍，宋宗室伯駒後仿效之。

・趙千里《海天落照圖》橫卷，長幾丈餘，輪廓用泥金，樓閣界畫，如聚人物，小如麻子，臨之欲動，位置雄麗。

・設也，所以補筆墨之不足，顯筆墨之妙處。今人不合山水之勢，不入絹素之骨，令人憎厭，至於陰陽顯晦、朝光暮靄、鑾容樹色，皆須平時留心，淡妝濃抹，觸處相宜，是在心得，非成法之可定。

・麓臺論設色云：「色不礙墨，墨不礙色，又須色中有墨，墨中有色。」王東莊言：「作水墨畫墨不礙墨，沒骨法色不礙色，自然色中有色，墨中有墨。」

・青綠法與淺色有別而意實同，要秀潤而兼逸氣，蓋淡妝濃抹，全在心得。渾化，無定法可拘，若火氣眩目，則入惡道矣。

・青綠體要輕清，得力全在渲暈，設色貴有逸氣，方不板滯。石谷色色到家，逸韻不足。

・文徵明《後赤壁圖》，以粉模糊細灑作霜露，尤為精妙。

- 李營丘《山陰片雲圖》，以赭為地，上留雪痕，再用淡墨入苦綠染，然後暈染石綠，復以墨綠染之，其凹處略染石青，其雪痕處以粉點雪，樹枝及葉，俱以粉勾粉點。

合作

- 吳豫傑（字次謙，繁昌人），工墨竹；姚羽京名宋，長畫石，有延其合作竹石屏幕障者。吳素簡傲慢視姚，姚銜之，作石多用反側之勢，使難措筆。吳持杯談笑弗顧，酒酣提筆，蘸墨橫飛，風馳雨驟，頃刻而成，悉與石勢稱，而枝葉橫斜轉輾，愈見奇致。

- 楊晉（字子鶴，常熟人），為石谷高弟，常從出遊，石谷作圖，凡有人物與轎駝馬牛羊等皆命晉寫之。

- 唐玄宗封泰山回京，駕次上黨潞，過金橋。召吳道玄、韋無忝、陳閎，令同製《金橋圖》。聖容及上所乘照夜白馬，陳閎主之；橋樑、山水、車輿、人物、草樹、鷹鳥、器仗、帷幕，吳道玄主之；狗馬驢騾、牛羊駱駝、貓猴豬貀四足之屬，韋無忝主之。圖成，時謂三絕。

- 王叔明畫師王右丞，不踄鷗波蹊徑，然靈秀之韻，得之宅相為多。極重子久，奉為師範。一日肅子久至齋中，焚香瀹茗，從容出己得意畫請教。子久為山樵從其匠心處復加點染，為《林巒秋色圖》，覺煙雲生動，世傳為黃王合作。

- 黃子久、王若水合作大幅山水上有杜伯原本分題字。

- 查二瞻仿董源，刻意秀潤而筆力少弱，江上翁秉燭屬石谷潤色，石谷以二瞻吾黨風流神契，欣然勿讓也。凡分擘渲澹點置，村屋溪橋，落想輒異，真所謂旌旗變化，煥若神明。

- 惲、王合作，正叔寫竹，石谷補溪亭、遠山，並為潤色。言王叔明作修竹、遠山，當稱文湖州《暮靄橫春》卷，筆力不在郭熙之下，於樹石間寫叢竹，乃自其肺腑中流出，不可以筆墨時逕觀也。南田此圖，真能與古把臂同行，但囑余點綴數筆，如黃鶴、一峰合作《竹趣圖》，余筆不逮古，何能使繪苑稱勝事也。

- 楳壑仿雲林小幅，絕不似倪，蓋臨其中年筆，石谷為潤色之，幽深無繼。

- 郭忠恕人物求王士元添入，關仝人物求胡冀添入。

訛誤

- 張僧繇於金陵安樂寺畫四龍，而點睛者破壁飛去。楊子華畫馬於壁，夜聞啼齧長鳴，如索水草聲。

- 李思訓畫大同殿壁兼掩障，至夜聞水聲。

國畫研究院講學筆錄（節錄）

主編案：此為一九三七年黃賓虹在北京古物陳列所國畫研究院的講學筆記。原有二十四講，但有幾講已經亡佚了，而後面幾講涉及的已經不是有關繪畫了，因此在此就不收錄，而以「主題」的方式重新整理。又其中幾講有署何人記錄或整理，餘均未署記錄者姓氏，特此說明。

畫之形貌有中西，畫之精神無分乎中西也。中國畫重線條，西洋畫重側影，觀於形貌而精神寓焉。線條之組成，原始文字，與歐美之取法於攝光鏡者異。是以研究中國畫之升降，必須有鑑別古今書畫之能力，而學習中國畫者，當由筆法始。書與畫皆注重用筆，以書畫同出一源。其後圖與畫分，至唐畫分南北兩宗，有勾勒渲染，其用筆之法一。倘不知其法，則畫只可臻於能品，而不克成妙、神、逸諸品也。茲先就中國文字之遞嬗，與書畫之同而申論之。上古結繩，伏羲畫卦，一縱一橫，文字興焉。有六書首重象形，倉頡造字，胚胎於結

繩，其發端也。繩懸壁上垂而向下，故其體由上而下，為直行。佉盧之文由左而右，梵文由右而左。文字來源，直本結繩，橫本畫卦，演而為勾勒，則由直線而成曲線，曲圓直方，所謂無極生太極，太極生兩儀，兩儀生八卦，皆象也。可知篆文原本太極，隸書原本畫卦，以至行草，皆本曲線之形。隸有波磔，士大夫作畫之法如此。蓋用筆之無垂不縮，無往不復，千變萬化，窮極工巧，皆從生焉（法書家桂未谷作隸書，先橫後直，此根據於畫卦者也。鄭復光曾著《鏡鏡詅癡》，作字先直後橫，此根據結繩者也）。篆字用筆，中鋒而圓，其法迂緩。至秦便於徒隸，因創隸書，將篆籀之圓筆，改為半圓形，而成隸法，用筆則由左而右，其法較捷，形異而筆法一也。晉二王法，收筆變為由右而左，與草不同，故明於隸體，不異章草也。六朝字，隸體仍根據隸法，北碑橫筆自左起至右，用筆作收，仍是向左，亦與篆吻合。唐人寫雙鈎字，謂之響拓，得法於篆。可知夫字貴寫，畫亦貴寫。以書法透入於畫，則畫無不妙，以畫法參入於書，而書無不神。故曰善書者必善畫，善畫者必先善書也。

執筆法

執筆之法，貴乎指實掌虛，其式有三：

一、龍眼。

三指撮合，大指執筆於食指、中指之間，作正圓形，指與腕平，腕與肘平，肘與臂平，中鋒多藏鋒，二王書法用此。羲之愛鵝，像其運腕似鵝頸，即此義也。

二、象眼。

變龍眼為橢圓，執筆略側，雖似側鋒，仍是用中鋒。

三、鳳眼。

鳳眼用筆多側，如鄧石如、包慎伯本此，常有鋸齒之形。

畫最重用筆之鋒，如武士舞劍，前後左右，鋒必向前，所謂八面鋒者，即此意也。

筆訣

法有如錐畫沙者，**平**是也。宇內之物，惟水最平。時因風力而波起，終不離其至平之性。畫之生動，全無板滯，以有波磔耳。

法有如屋漏痕者，**留**是也。唐釋懷素因貧，學書芭蕉葉之上。藝成往謁顏魯公，因叩作書之道，乃授以折釵股法。懷素云折釵股何若屋漏痕，魯公為之驚歎。

法有如折釵股法者，**圓**是也。金性至柔，折而不斷，亦不妄生圭角。唐寅用筆以南宗法

而畫格猶多北宗，以為南宗用圓筆，自覺可貴。

法有如高山墜石者（怒猊抉石），重是也。氣勢雄厚，力透紙背，董北苑畫用筆沉著，

水墨淋漓，近視不辨為何，遠觀則層次分明，儼如工筆。至工筆畫能有筆有墨，方為上品，

不徒以細謹為能事也。

用筆之一

藝術與他種科學有連帶關係及研究時所應注意者。

藝術與各種科學均相貫通，故研究佛學、道家諸理，可通書畫藝術，即彈琴、弈棋、拳

棒遊戲之技，亦無不相通。

學筆法者，不必以專求外貌之相似，而忽略其精神。

古代書畫所以寶貴者，固非以其為古董而可貴，乃其精神存在，千古不磨。先由筆法；

四法及變。前述平、圓、留、重四法，以後簡稱四法。凡不善用筆者，平則易於板實，

須有波磔，圓則易於浮滑，須貴遒練。留易凝滯，須要流動。重易於濁笨，須尚靈秀。茲復

論及，而後可由此言變，以盡其妙。

上述四法為基本法則，所變者，亦即此四法為也。一、平。如以水為例，水雖平伏，外

因風力而起波折，生成波瀾各種不同形狀，即由平而變者也。二、圓。月至望則圓，過望則

缺，斯即由圓所變。在畫法上之變，千奇百異，皆宜出於自然，不可出於法之外。

中西畫家之區別及我國古畫家筆法之派別。變，宜從精神上變，不可由面貌上變。中

畫重神似，西畫重貌似。鐘鼎時代，文字均具備四法，所謂書即是畫之意也。昔李公麟所為

游絲皴，筆細，其法自鐘鼎陽文而來。漢魏書法有草隸直行，變為蘭葉皴，筆粗，分大小二

種。吳道子、馬和之筆法（釘頭、鼠尾、螳螂肚），多用隸書、二王之書法，為鐵線皴。釋懷

素草書，近於晉代，用筆起筆鋒尖，中肥而實，故用提筆，力透紙背。不明所作之法，即如

繫馬之木樁，即無用鋒之意。

唐人干祿書之由來。干祿書，傳自顏真卿，或未必然。已去六朝之法較遠，力趨整齊，

但原則仍本六朝舊法。

研究古書畫為善變之初階，凡不研究古書畫者，即不能與言變。吾人如願致力於藝術之

研求，而於變之一法有所扞格，則終難於成功。

空，即布白。大篆布白最多，其次為小篆、為隸、為楷。形之整齊，為外表之整齊。布

白應成弧三角形，切忌全方全圓，始為天然之整齊。在精神上之領悟天然與人工之分別，在

不方不圓間。宋最講求布白。黃山谷云：「宋人畫如蟲嚙木。」趙松雪畫法心得曰：「石如

飛白，木如籀。」古人有「飛而不白，白而不飛」之說。清張燕昌論飛白最精。先知用筆而

後知用墨。

吳仲圭之用筆方法。梅道人吳仲圭用筆多飽墨，因善用筆，故能運用自如。學吳而不善

用筆，即成墨豬，學者不可不察。

蠶尾硬斷之界說。蠶尾者，收筆用提也。此係根據隸書。能用此法，可使收筆有力，萬

毫齊力，即下筆之重也。硬斷亦收筆之提也。篆與隸書無異。

用筆要訣——重論學畫所應注意者。不知新羅者，只知其表面輕靈，但新羅法宗南田之

筆法，乃由古拙入手，而為虛空粉碎。虛空粉碎者，外表之變，而內容不變。如仙佛然，必

先修煉，而後始能脫胎也。吾輩學畫者，宜從實處著手，而後能達虛空之境，即當學其精

神，而遺其面貌。總之宜在法則上多加工夫。

作畫三訣。作畫宜講趣。王漁洋之詩，多得神韻，過於愛好，亦是一病。唐人畫多用重

墨中鋒，北宋參以側鋒，至元人畫則中側鋒並用，筆墨俱佳。明洪武，文人畫極遭摧斥。吳

小仙因過恃天才，於四法中圓、留二者較遜。學者宜如綿裡裹針，不宜自恃天才而藐視之。

沈石田、文徵明崛起，全從筆墨之法啟迪後來。國學之不至於陵替者，胥賴乎此。

用筆之二

歐人對於藝術不講用筆，以形似為成功，其最高境界乃同於我國之能品耳。我國藝術向

重用筆，以成德為尚，於能品上有妙品、神品、逸品，以成功之作能品為起點。歐人則以能品

為極。何以呈如斯之象？蓋我國藝術家人品高尚，其所作不為名利所奪，故有超人之成功。

能品：工力求之所能似者，如王石谷、趙左、張宏。

妙品：於能品之上為妙品，妙品之上為神品，如我能他人不能者，或於興會之時偶一為之，是為神品。昔王羲之有友人四十餘人於蘭亭雅集，是日王書《蘭亭序》，為王書生平最精者，而仍係以退筆書之，翌日再書則無前之神髓。可見神品之作實不可多得耳。

緣古人以畫為游藝，不求名利，乃修養之道耳。子曰：「志於道，據於德，依於仁，游於藝。」所謂道即路也。高者曰道，低者曰藝。吾人習畫皆取法自然。老子《道德經》曰：「聖人法地，地法天，天法道，道法自然。」何謂聖人？因聖從耳從口，有耳能聽，有口能言。聖人因比他人聰明，諸事賴之而興，仰首望天，見星斗之疏密，而定文字之多寡，俯見鳥獸行跡各有不同，亦按之作字，故文字圖畫皆依自然而來。宇宙生物亦多賴似自然。如鳥棲於樹，其羽多似葉；魚游於水，則鱗似水紋。凡物生於何處，則有適應環境之技能。故畫亦法自然，一切景物置於畫面，即有勉強處。用功當由繁華富麗處入手，而後法自然。法之要者即在用筆。筆有一定之方法，筆法即畫之道。用筆有五訣，曰：平、留、圓、重、變。

平：指、腕、肘，三者均平，手指不動，用力下筆，則力透紙背，使力蘊於中，而不露於外，不可有劍拔弩張之勢，切忌挑剔。

留：用筆不可浮滑，須積點成線，以留得住為上，即屋漏痕法。

圓：用筆轉折處勿生圭角，下筆如折帶，以圓為佳，即折釵股法。

重：下筆要重，如高山墜石，落筆時不顧畫成之優劣，功力深則漸能達於佳境。古人著青綠，下筆亦重，顏色均用筆點上去，點的層次，欲多欲厚，方顯精彩，非如後人之塗抹。但筆下無力，則下層墨色即能上混，故畫青綠用筆亦貴乎有力。久之落筆有聲，古謂「下筆春蠶食葉聲」。又云唐畫多至百遍，宋畫五六十遍，元明畫三四十遍，清代四王則十幾遍，至民國以來則成幾遍矣。可見近人作畫不及古人用功之遠甚矣。逸品畫為世所重，元畫最多，清初明末仍有之，如惲香山、鄒臣虎、查士標、張大風等，皆一時名家，故中國畫首重法備氣至也。

用筆之三

前論用筆，在五字之中皆是實處，虛處亦甚重要。虛即布白。清鄧完白書法係由篆刻悟來，以白當黑，即是用虛。在六朝碑刻上可以見之。董玄宰為明一代書家，其得意筆訣，即謂虛室生白，吉祥止止。自名其齋曰「虛白齋」，以虛處之白，逼出黑處。其書法則最注意布白。戴文節畫注重白光，光即從氣生，可謂內氣膨脹，外氣收斂，當如物理學中之球心力、離心力為合也。

古人書法，其心得最多。字之心得，即書之心得。第一講實，第二講虛，其中即以氣為

主也。元之鮮于樞，字伯機，與趙子昂齊名，功力似過之，收藏古人真跡甚富，常以不及古人為恨，久之不得悟。一日天雨，見車行泥淖中，乃恍然得訣，後書法大成。清劉石庵常閉門作書，某為童子時，欲窺其法，乃先至室潛伏樑上，觀其以繩縛肘，故其作書完全中鋒，乃得其法。古來書畫家，訣在轉筆。但不善用筆者，筆鋒中往往無力，或呈枯乾狀態，即著力漬墨，亦不能精神一貫，致成中白之象。車行泥淖中，即此法也。書法又如蛇鬥，意即不妄用筆，而求筆之準確也。昔人稱不善畫者曰「春蛇秋蚓」，即無氣，不生動，無精神也。書畫必明用筆之虛實，再加以「氣」力，不黏不脫，所貴實中虛，虛中實，可得書畫之妙矣。宋歐陽修纂《五代史》，見「脫韁之馬，將犬踏斃於途」，因謂諸分纂試記云：文不貴繁瑣，只六字可耳，曰：「逸馬斃犬於道。」此練句之法，畫亦然。畫貴乎道練，道者留得住，即如屋漏痕。練者，簡當而名貴。是畫之筆不在多，以意有而恰到好處。鄒之麟臣虎、惲向香山為我國第一流書畫家，其畫本元人，能以道練為法。此由大癡而來，趙子昂寫古木竹石，筆筆勾勒，不用側鋒，石用飛白，木用籀法。畫在精神，而不在形體。故倪、黃各大家之用筆乃由六朝書法得來。六朝遺跡，今敦煌發見經卷，猶有可見。

用墨

不善用筆者不能用墨。董玄宰謂：「以我使筆，不可為筆所使；以我使墨，不可為墨所使。」善用筆者，能以枯筆生墨，多而不沉，以氣貫之。善用墨者，仍須以用筆為本。今人知墨有濃淡。古畫家用墨有七色，但非大家無能為之。王石谷有五墨法，其筆力不逮然耳。

最初作畫，唐多濃墨，王維創水墨法，乃成文人畫，有濃淡之分。

破墨

見梁元帝《松石格》有破墨之法，至元迄明多用破墨，明末知者漸少。明代院體畫尚重有法，與士大夫畫相隔閡者，因用墨之法多師董玄宰兼皴帶染，不用破墨。元末明初，有雲林之友商璹，最喜用破墨，雲林稱之。如後世花卉點葉中，尚有勾筋之破墨法，至於人物則微乎其微也。破墨之法，淡墨之上，以濃墨破之；濃墨之上，以淡墨破之。種種變化，在乎善為體會。

潑墨

唐人王洽善用潑墨，明潑墨仍有可見。筆不過深淺濃淡次數相合。嘗見沈石田《煙雲圖》卷，雲多山少，全幅多用潑墨法。宋馬、夏之畫亦有之，漸漸而成。今之遠山沙灘，尚有此法。

宿墨

倪雲林善用宿墨，能以渣滓見清光，此法最難。董玄宰、王廉州間亦有之。能用此法作者，多為逸品。畫史以來，善用者，雲林後僧漸江而已。但此法不能用

者，不必勉強。

潰墨　法出董、巨，至吳仲圭為最妙，王蒙、王鑑亦有之。其法以潰墨而成，此乃化枯為潤，補筆之不足也。

焦墨　古法有之，在畫完成，用於點苔及樹陰等處。後明人變之，完全用焦墨畫，以垢道人為佳。

墨法之一

中國畫先有筆法而後始能用墨，故大名家與小名家之分，在筆下有力而不外露。大名家之筆墨和藹，乍見之如常人畫，經臨摹一遍，始知有筆力而敵他不過。想要具金剛婀娜，更須有姿媚，字法亦重內有剛健外有婀娜。陶淵明詩亦如常人說話，由濃而化出淡來。畫亦同於此。先由工作起，但不可太認真，至極須脫掉作家氣。作家畫因過於認真而失去自然。認真，在文言曰矜持。畫之佳者在有意無意之間。名家畫如不欲畫，若不經意。大名家畫注意大局而互有招呼。昔見元張渥叔厚畫人物，往往下筆有過頭處而有筆趣。畫講筆趣與墨趣，用筆須有趣味，但重雅而忌惡趣。畫更須有天趣。用工達於極點則成作家畫，再由作家而慢慢脫化。石谷晚年得顫筆法。顫筆即屋漏痕。石谷真跡須辨其有無顫筆。顫筆始自李後主。後人多檄其筆力過軟，而所不能推倒之原因，亦以明人畫過於用力，則嫌筆直。至石谷畫，

有古人之筆法也。墨法大致分七種：

一、二、濃淡墨：

墨法最初只有濃淡兩種。古人書法只用濃墨，唐畫大半只濃淡兩種。宋朝蘇東坡、米芾二家亦用濃淡墨。

三、破墨：

宋朝始有破墨法。梁元帝作《松石格》，有破墨之法，元商璹精於破墨法，與雲林為友，至明漸次失傳。山水畫中，如坡有破墨之法，畫茅草即破墨法，乃趁淺墨未乾時加以濃墨。石濤精於破墨，以濃墨破淡墨，淡墨破濃墨，甚為精彩。

四、漬墨法：

四王之畫多有之。清畫多用枯筆乾皴而少滋潤，故四王畫每張均有漬墨，用之於大混點，以重墨飽筆浸水而出之，中有筆痕而外有墨暈。

五、潑墨法：

多用於遠山、沙灘。潑墨須有筆法。

六、焦墨法：

多用於山石陰面及樹根或苔點，比濃墨重，用作醒筆。

雲林畫多有之。即硯上乾墨著水，俟漂浮乾片，以筆蘸之。善用者有青綠色之寶光。

作畫用筆忌描、塗、抹。花卉尤重點筆，古曰點染。著色用墨均須善用水，故畫山水有曰「水墨山水」。用青綠之法，乃點上一層，不夠再加一層。唐人謂「五日一山，十日一石」，非作畫太慢，實遍數多耳。

墨法之二

畫原稱丹青，初非水墨，皆用礦植物之顏色，種類甚多，如雄黃、雌黃、蠣粉、鉛粉等，今已全不用矣。歐美之畫亦同中國。古代全用顏色，後世以丹青（金碧）山水為北宗。

五代郭崇韜妻李夫人偶以水墨寫窗前竹影，是為墨竹畫之開端，其先皆用丹青可見。山水自王維、李成感著色畫過於逼真，乏氣韻，乃用水墨作山水，為南宗。五代又合南北宗為一體，謂之水墨、丹青合體。元人多以工筆丹青畫人物，以寫意水墨寫樹石山水，工寫兼用。至明始分工筆、寫意，清代尚有仿元人工寫合體者。學者多看元畫，即知其兼唐宋之長，而獲丹青、水墨之益。

學唐宋工筆畫多用細謹之筆寫之，蘭葉皴甚少。宋徽宗時，內府收藏古跡甚富，其先常

命畫院待詔摹之，後漸生厭，乃令另創格。於是馬遠、夏珪各老畫家徘徊於月夜，或索取於風雨霜雪之景，雖是寫實而尚用前人筆墨或古法為之，成唐、北宋以前所未有之作，畫風因之一變。馬夏一派，類最近歐美作風，惟不類其機械耳。

自北宋米芾能文章，精書法，其畫能脫盡院體俗氣，獨創雅格。明初吳小仙、蔣三松、張平山、郭清狂等筆墨雖負時名，因學馬夏，過於放誕，為鑑賞收藏家所不取。南宗雅而文，貴有含蘊，畫尤以荒寒為上。王安石詩云：「欲覓荒寒無善畫，為求悲壯有能琴。」荒寒之趣，以避俗也。

學者由丹青工筆入手，極於荒寒，故非水墨不能高。然水墨之精神出自筆墨，原無異於丹青。哲學為美術最高之境，而工筆細謹之作，猶之科學，精神相通。可知此理，即能認識荒寒最高之境。今人入深山，精神頓覺舒爽，屏絕塵慮，大有如仙之樂，其與常境不同，詩書畫趣相似然耳。

唐宋花卉分兩派：黃筌之雙鉤，徐熙之沒骨。至明變為勾花點葉，其法與水墨、丹青合體同。

古云「丹青隱墨墨隱水」，原無所謂丹青、水墨之分，惟善用筆墨者不滯於一偏，所以相同者為勝。沈石田作畫筆墨蒼潤，以筆出之為蒼，以墨出之為潤，因名其齋曰「蒼潤軒」。唐宋元代用墨有法，法備氣至，其後法不備矣。以墨渲淡，以筆順施，殊無氣力。沈

石田特先重用筆之法，自吳門派漸流於枯硬，至浙派更惡，而華亭派墨法亦有積習，此畫學所由不振也。

清初王時敏收藏宋元古畫甚多，因遠遊未便攜帶，屬王石谷縮臨為冊數十幀，多取其法備氣至者。元畫能備古來諸法，後漸失傳。沈石田畫法元人，師吳仲圭、黃子久。文徵明學唐人，師趙松雪。文畫老年學梅道人粗筆，沈畫多用小幅，老年始作大幅，兼用細筆，世有「粗文細沈」之評。沈石田同時，如王錫爵、吳寬，皆顯貴，乃甘於隱遁，以畫法正宗，挽回時習，故多為學者所敬仰，其作品之偽仿者亦多。石田作畫，布局不襲古人章法，每成一紙，遠近之人無不效之。今所見石田畫幅，尤不易得真跡，即贗品中時有真假虎丘之分。而真跡筆墨蒼潤，不能假偽，鑑別精者可以知之。學畫當從文、沈著手，因之善用筆墨之法，不徒於筆法求之。

墨料近多用舶來品，惟嘉道以前之墨，其質為佳，能使濃淡皆有精神。即今之赭石，與前時不同，赭石有紅紫色，市上赭石內參朱磦等。花青等色亦有雜質，顏色不正。精者應自行研製。石青、石綠可選購原料舂漂之。

筆墨附麗諸品

用筆用墨之法，遞經甲骨、銅器、玉石、石刻、革、絹、紙之蛻變，因有歷代之不同。

龜甲文字為殷商最古物，三代玉石花紋亦可見其筆法，由此而知藝術作品愈古愈厚。甲骨之遺，近數十年來始經發現，今所稱殷墟甲骨文字是也。其上畫跡可考藝術之淵源。

銅器盛於周（即鐘鼎彝器之類）。最初銅器花紋多作魑魅魍魎、饕餮雲雷之圖畫。唐宋大家最著名之圖畫，筆法均取自鐘鼎。如平陽幣、安陽幣、審其紋幕，全用游絲，細勁古秀，極有筆法，李公麟白描用筆法即本此也。王莽大布黃貨文字是用鐵線皴。時當西漢之末東漢之初，人才興盛，莽之為人，雖不足論，文字流傳尚多，可見當時三代甲骨銅器精神相去未遠，可知游絲皴、鐵線皴得之於籀篆。西周文字與六國不同，筆意遒勁，均可取之入畫。秦漢由篆用隸，字體較方，入畫尤雅。北宋黃筌雙鉤，取法唐人響拓，更無疑矣。

玉石當三代之時，即製器物，其中似玉非玉之質最多，如珉塊之類皆是。近世土中發現，其先以大件為貴。近十餘年來，新出土之小件，花紋製作精細，有人物、鳥獸，更為歐美人所寶貴，謂為淮河流域之器，即古時楚國地也，所出銅玉稱美於世界。三代玉石花紋，刀法細而有力；漢玉花紋，刀法已粗；至唐宋刻玉，工巧玲瓏而無刀法。刀法即筆法，是柔毫之祖也。石刻多見於漢。北地石堅，南地石粗疏。古時文人、工匠不分，碑碣均是自書自刻，筆法、刀法俱見精神，如李北海之《麓山寺碑》皆然。至趙宋，文武分途，所謂「文官不帶刀，武官不識字」，雕刻者不知書，能書者亦不能刻，所有石刻精神，未免頓失矣。清

之汪容甫著《述學》，尚能木板自刻文集，黃仲則能翻沙製銅印，各俱得古人之法。漢代石刻，為畫人物者之祖，品如武梁祠、孝堂山石祠、六朝造像等，皆宜細觀。

革畫至五代仍有存者，古墓中常有蠣殼上畫人物丹青之屬，漆畫、油畫亦多。唐絹粗如布質，兼有麻。宋絹有獨繭，故細如紙。唐代畫絹搗練如銀板，著色極厚，畫如緙絲。西洋粉畫諸法，不知早為我國所研及，近已摒棄不用也。晉顧愷之畫樹如掌，馬嘴尖體長，人體亦長。至唐吳道子，敷筆如蒪菜條，作粗筆畫。今人知有細筆唐畫，而不知有粗筆唐畫也。敦煌石室，可見布上、紙（麻紙）上作畫，多為濃墨飽筆，圓線條，質地上顯出渾厚氣象；元絹細而絲尚勻；明絹圓絲多，扁絲少，質地較元為遜；清絹已不堪作畫。近世有以生絲紡代之者，用時須繃起，以米膠黏之。日本之麻絲絹亦佳。

紙：北地多麻紙，南地多竹紙。宣紙：明代宣紙以檀木皮為原料，至清乾隆後，南方檀皮已少，即以桑、楮皮為原料。

宋紙簾紋寬三指，元二指，明一指或一指半，清一指闊耳。麻紙產山西，即今之東昌紙，近來加改良用之。

米元章畫多麻紙，石濤多用皮紙（皮紙產湖南、廣西）。

章法之一

用筆各法已如前述，今更進一步，再講章法。今之學畫者，多不講求用筆，於章法結構亦不知研究，故雖研習多年，亦一無成功。鑑別古畫，不能以筆法而確定為何人所作，當就筆墨上著眼，可知大家、中家、小家之分別。由於筆墨各法，故大家筆墨為中家所不及，而中家筆墨又為小家所不及也。

章法猶如造屋，各國建築作風均不同，宮苑與茅茨之屋亦大有區別；室內之布置，須以適合房屋高低、位置及光線而定之，尤不可使之不倫不類。前人章法已經各派各家之潛心研究，已成者不能稍加移改。清王麓臺云「搬前移後」，但此非研究章法之可法。古人丘壑時出新意，別開生面，皆胸中先有成竹，故蘇東坡謂其師與可之竹曰「胸有成竹」，即此意。章法者，布置之妙也。如文字在立意，布局新警乃佳。不然綴辭徒工，不過陳言而已。

唐王勃字子安，嘗蒙被思就而揮毫，此之謂「腹稿」。腹稿之法，將紙展開一看，略一凝思布置，從而為之，變化在心，而造化在手。作畫無論山水、花卉，應先定骨力。骨力為可見之章法，其外似者易，而筆墨為內含之精神，內似者難。得貌在乎功力，得神在乎修養。初學者應先求外貌之似。畫之不設色而有趣味者為白描。但畫若全以設色取勢，即外似，則如村嫗觀劇。中畫貴神似，西畫貴貌似，此前已言之。我國書畫已自科學脫化至哲學境界。外

人嘗有評論中畫之無生命，殊不知其未明所到之境界。中國文化開化最早，進步當較迅速。六朝、唐代之前已取形似，如敦煌之壁畫，即酷似今之西畫。我國後漸考究精神，非西畫之可窺及肩背。即我國之舊劇表情，諸多神會，宛如國畫之寫意畫也。中國自古即「畫古不畫今」，尤以寫意為貴。北宋畫一波三折，米元章、趙松雪作畫寫字深得波折之奧趣，但矯作者醜陋。蘇、米、趙、柯為士大夫畫，故善用筆。章法好壞亦在用筆。倪雲林之畫無一筆縱橫者，雖元大癡亦所難免。董北苑為積點成線，巨然由披麻而變短皴，但其精神非在此也。

王石谷臨古亨名，雖章法佳，但仍來自用筆。石谷以六十五歲至七十五歲所畫最佳，每幅約值三千元；三十歲至五十歲，此廿年中臨古雖好，而不及六十五至七十歲價高。麓臺雖法大癡，但不為人貴。今代所存石谷畫多贗品，大半皆門弟子代筆者。與石谷同時有王翬字耕南者，尤能仿作石谷之畫。袁耀曾得一北宋人真跡院體畫卷，更參加各家之法而成己派，遂成功。故作畫應先師古人，再師造化。章法歷代各有變遷，以多看古畫為宜。

章法之二

　　我國繪畫，自唐以後，大致可分為南北兩宗，其間因時遞變，格局亦因之不同。歷代學術含有宗教思想，影響繪畫者亦甚劇。茲分條略述之。

　　詩文之發達，自兩漢重儒學，史遷、班固、司馬相如、揚雄之倫，其文樸茂。魏晉以

後，華麗之駢體盛行。至唐韓退之、柳宗元變駢文以復周漢醇樸之古風。李白、杜甫之詩家崛起，開前未有之盛運。畫有顧愷之、陸探微、張僧繇、吳道子、李思訓、王維迭出於期間。

佛教之盛。佛教自漢而後至南北朝益盛，唐代有名僧玄奘、義淨赴印度求經典。玄奘作新譯千三百餘卷。文宗時（公曆八二七年），寺僧數越四萬，僧尼之數七十餘萬。日本因派遣留學生，中日交通亦因是日繁，今日本畫猶存唐畫風格者。其中已經印度佛教流行中國之後，或疑中國畫受有印度宗教之影響。

道教之盛。道教自秦漢方術之徒附會黃老之說，講神仙之術者，較佛教為尤先。至唐因國姓李，與老子同姓，方士乃趁之活動，以老子為唐之遠祖。於是高祖廟祀老子，玄宗七百四十二年頗重道教，至八百四十五年，武宗力排他教以道教為國教，後世佛道兩教之能為人相提並論者，實基於此。唐以後，海陸交通益便，西域諸教徒遠遊布教，於是更有景、回、祆、摩尼四教流入中土，其與繪畫不能謂無關係。總之，自漢明帝起，佛道宗教思想迭次盛衰，繪畫亦因之轉變。宋重文輕武，提倡文化，因開畫院，學者甚多，待遇亦甚優厚，蓋政治、學術均以藝術佐之。自此藝術日漸普及，儒教與道釋並重古今藝術，收藏古畫者亦多。

收藏家搜求當代人之畫，多有百餘年或數十年未裱而收藏者。因初製成之畫，當時未甚珍貴，而墨色與紙絹猶未切合，若即裝裱則易水刷失神。故收藏之家，每將新紙包裹，置三五年後始擇佳裱工而裝潢之。如董其昌、查士標之畫，數十年前尚有收藏而未裱者。凡鑑賞古

畫，又必視天朗氣清時，始能平心玩味。若酒食後，不可開展，恐易汙損。故鑑賞家有三不

看之說。今之古畫，雖經千百年，仍有紙色漂白如新者，此非贋品，實收藏家保護之善也。

古畫更不可信意揭裱，既經數度之後，則墨色精神俱減。古云：「不脫不裱」。

古收藏家多以名貴珍品不肯輕易示人，乃常置一臨本備之，既不損傷原本，又免慳各

開罪他人。今世留傳古畫，偽者之多，即是副本，非均當世人有意偽造也。對於看賞古畫軸

幅，可懸諸壁端。手卷收藏，展閱不易，看時宜詳慎，不可展長過二尺。如展長，新則易反

卷如弓形，舊易破碎脫落，及有中斷之虞，觀者不可不知也。裝裱初成，第一年漿糊多與紙

不合，且紙新易於吸收濕潮，一受潮即現紅色斑點，翌年復變為黑色。裱成之第一年，不可

多展，因經風易燥，受潮易霉，只能於天氣清和時，晾一二次即可。如第一年不發生敗壞之

變化，後則稍易為力。每年檢點及時，可以永無慮矣。惟其保護收藏之難，雖贋本，苟於章

法有取，亦所不可輕視。手卷內容，可層次變幻。如寫梅花自含苞起，至結實止，源源寫

之，趣味無窮。手卷保存，因年代久遠，經歷代兵禍，不免有殘缺不全者，於是乃有蝴蝶裝

之改製（即冊頁）。書籍亦然。自宋之後，又改為線裝，即今之所謂線裝書。自歐風東漸以

來，西洋裝訂轉入我國，線裝書又成古書矣。古人手卷有長六七丈者，粗如牛腹。唐之服裝

寬衣大袖，因手卷便於攜帶，後將卷改冊，已不便於袖藏也。

藝術家不宜成名過早。知與不知者，聞名索畫者多，無暇用功，力求上進。今則更趨歐

化，每以展覽為易得名，終日揮毫酬應，不及研究，即有限之精神，換取有限之金錢，已覺不值。人之精神應有相當寄託。寄託者莫過於文章書畫。蓋人之精神無所寄託，則其人絕無情感可言。古人習畫惟以自娛，或與二三知己互相研討，詳其優劣，不慕虛名，造詣既成，實至名歸，不求自得之。石谷、石田雖布衣之士，至今藝林無人不曉，而歷朝之位高爵顯，能傳譽於後世者有幾何耶！

作畫能為後世識者珍貴為高。市井畫者迎合購售人之心理，畫面力求工細，人之所取，雖非己之所長，亦勉強之。結果遂日趨愈下之勢。近代鑑家有三多之譏，「細筆多，題字多，印章多」是也。學者應就性之所近，自尋正路，若隨他人之後，專務名利，恐不易名於世。畫以能融合各大家自創新格為上，摹名畫者而貌似次之，專師今人不能師古人者更次之。又論畫有「實處易，虛處難」之訣，由實而悟虛，名家之經驗如此，可玩味之。古今畫家以有筆有墨，雖無章法，亦為名貴。若徒於章法上討論精巧工細，猶不免為俗手。故章法次於筆法、墨法之後而論之。

章法之三

氣韻在筆墨之中，非可以章法之清疏與渲染之輕淡論也。古來名畫家天資佳者固多，有魯鈍而能成功者。總之，畫以工力為主，七分學力三分天才方合。或謂筆墨章法可以功力致

之，惟氣韻須視天才之高下。沈石田、文徵明均以工力取勝。理法不備，所作不佳，故潔淨亦非氣韻。真氣韻須由筆墨出之，成熟後則精華上浮，即有渣滓，待滲漉後盡成精華。初學者雖有糟粕，久之即得精華，即氣韻，未可徒於章法求之也。

古云：「吳人善冶（著色），宋人善畫。」古時士大夫多以繪畫自娛，畫家多居北方。

自東晉以後，至於南宋，建都臨安，高宗建炎元年（公曆一一二七年），南宋畫家漸興盛。高宗書畫皆精，人物、山水、竹木無不工妙，設置畫院待詔進畫，往往加以御題，以示寵異。紹興間，畫院待詔或承郎賜金帶者皆一時名手。凡畫院供奉每作一畫，必先呈稿，然後上真，故所畫山水、人物、花鳥無不精緻絕倫。但以畫家思想為在上者所束縛，無自由發揮之餘地，故所作往往富麗精細而乏天趣，遂形成所謂院體畫派，而士大夫所弗屑也。吳地當山清水秀之章法之規矩森嚴，形色逼真，似非為文人畫所能及，而士大夫所弗屑也。吳地當山清水秀之區，人多生性聰明細巧，工於渲染，易為悅目表面之美。北方繪畫，北宋人多水墨、丹青合體，章法古茂。北方畫非無氣韻也。中國畫本以華滋渾厚為章法之標則，無論山水、花鳥、人物，均如此，更無工寫之分，均以蒼潤為上乘。學者應由筆法、墨法入手。明沈石田以「蒼潤」二字作為齋額，其生平得意處亦只「蒼潤」二字耳。南宋以前，四川畫家最多，南都以後，趙松雪設色甚佳，粗筆細筆均有章法。近代北方畫與南方何以與前不同？自清初入關，一切典章制度大抵蹈襲明朝之常範，藝術之士有明代宗室遺民，或高隱山林，或遁跡空

門，或放浪江湖，其中畫家雖多奔放奇肆，蒼鬱古奧，各有不同，惟常熟、婁東足以代表清朝畫派，而風行天下者為吳派。康熙、乾隆均重視藝術，而親自亦善畫，對於明代遺老畫不注重，皇家織造司所用之龍袍古繡多取自南方，蘇州虎丘一帶之畫工亦有隨之北上者，遂應詔入內廷畫院，學風多染虎丘作氣。康熙五十四年有義大利人郎士寧者，至北京隨入值內廷，以西法寫畫，時為御覽所喜。至乾隆南巡時，文人有獻詩文書畫者，皆獲獎勵而無甚高手。今蘇州山塘虎丘之畫，設色極細，每作一畫須四五日，現仍有一種名曰「蘇州紙片」者，仿四王、吳、惲，俱無筆墨，但均因於設色用工夫以成章法者，即以謹細修潔為氣韻，畫者皆苦多樂少矣。

夫藝術為陶冶性情、娛樂心志為主，反之則乏趣味。近蘇州有名收藏家若顧子山者，有「十萬樓」之稱，因其藏有雲林畫十幅，每幅題字上均有一「萬」字，故名。吳中善書畫者臨古人真跡，得其章法，購者酬以重資。但每臨一古畫須數人為之，俾取各人之所長，集而成為贗品。北方前所見四王、吳、惲之畫，皆此贗品。自後珂瓓版出畫冊及社會古畫展覽既多，今之蘇州畫片每幅不過數元耳，虎丘派則失敗無存。四王、吳、惲，初視之往往若不美觀，非識者不易辨別。清末揚州名畫甚多，金冬心，石濤，是時顧家則以三倍價購之，一般商人趨之若鶩，畫之精品搜之不少。石谷老年之畫，章法鬆懈於古法之外者，因求畫者過多，故爾草率。惟老年所用李後主顫筆法，非老年手抖畫之，積點成線，一波三折，雖一

短筆亦忌直硬。石谷天資並不高，學問書法亦遜，因其多臨古代名畫，又親承二王指授，又知用南宗筆墨寫北宗丘壑，章法之工整妍麗是其擅長。清季江南畫家有陸恢字廉夫、姜筠字穎生，平生仿石谷畫頗多酷似。學畫不可過於拘泥，多吃苦，要以舒適情性為貴，氣韻不在章法設色，而在乎筆墨精神耳。

藝術為修養精神之要，天才高尚之人非有高尚藝術不足以養之。書畫為最高藝術，以能通於哲學最高之境界，往往與佛理相同，故曰「書畫禪」。對於《老子》一書應多注意，如「天法道，道法自然」之語，自然亦應由法而出。更應多讀《莊子》，其中言宋元君畫者解衣槃礡，旁若無人，係天趣而無利祿之心。莊子每自比為蝴蝶，曰：「不知蝴蝶為我，我為蝴蝶？」藝術一道，亦可作蝴蝶觀。由青蟲蛹化可分三個時期：如青蟲期吃葉生長，即研究筆墨臨摹，再注意章法、理法；作蛹期，不在多畫，多有讀書行路之修養，身心俱樂，多看古來名畫真跡，多跋涉山水，得雲煙出沒之景，多閱詩文、評論及自然界之景物；又變蝶而飛，翅成而栩栩然，可從心所欲而成名家矣。

六法之一

字有八法，畫有六法。作畫之六法非如「永」字即為八法之簡單。六法要多由學力得來，惟氣韻在天資高者易為領悟。

一、氣韻生動：

初論者以為鑑賞家判斷古畫之工具。氣韻當出於筆墨，故習畫以明氣韻為首要。凡用筆先知氣韻為得體要，然後用力精思。若諸法未備便求巧密，未有不失氣韻者也。氣韻生動與水暈墨章不同。世人妄指水墨煙暈謂為氣韻生動，不知求之用筆，何相謬之甚也」。蓋氣者有筆氣、墨氣，俱謂之氣。而又有氣勢，有氣度，有氣機，流行其間，即謂之韻。氣韻生動處全在筆力，又非可空言矣。生者，生生不窮。高遠，深遠有雲有泉，即生動而不板，活潑近人。要皆可默會而不能明言。至如將絹素噴濕用淡墨層層渲染淹潤，墨無痕跡，皴法不生，筆力徒形滯澀而已，豈可混為氣韻哉！氣者，須才學力兼到。故名家畫有氣魄，氣魄不雄，斷難成家。小名家臨大名家之作惟妙惟肖，但終不能及之，此即氣韻不足。作畫猶文章之一氣呵成，為六法精論，萬古不移。有謂骨法用筆以下五法，可學而能，如其氣韻必在生知，固不可以巧密得，復不可以歲月到，默契神會，不知然而然也。此論尚以氣韻離開筆墨言之。嘗觀自古奇跡多是軒冕才賢、巖穴上士，依仁游藝，探賾鉤深，高雅之情，一寄於畫。人品既已高矣，氣韻不得不高；氣韻既已高矣，生動不得不至，所謂神之又神而能精焉。凡畫必周氣韻方號世珍，不爾，雖竭巧思，止同眾工之事，雖曰畫而非畫。故曰：「醫俗莫如讀書。」讀萬卷書即得氣韻矣。

二、骨法用筆：

畫能以少許勝人多許。關於用筆構成大概而顯出丘壑，此即筆之骨法也。所謂畫貴簡不貴多，多而無筆，皆俗畫也。先臨骨法用筆，天然氣韻積久而成，畫不分青綠、水墨，俱為上乘。氣有邪正，正即雅，邪即俗。有氣必有韻，否則流於惡霸，如道有左道，德有惡德。雖氣不實，流韻有餘，韻在氣內，實在筆墨內，所能者不全關天賦也。北宗馬遠少寫崇山峻嶺，用筆及格局多以巧取勢，故有「馬一角」之稱。夏珪則反之，喜用拙筆，故二人均名於世。董思翁言馬夏之畫當為賞鑑收藏家所不取，謂其非士大夫所為者。馬夏之作，其生時亦不為人士歡迎，故夏珪有「淺淺平林淡淡山，為之容易作之難；早知不合時人看，多買胭脂畫牡丹」之句。

生有生枯、生熟之分。唐王璪寫松雙管齊下，其筆一生一枯，其勢不同之義若此。董思翁謂畫要熟外熟，字要熟後生，殊不知畫亦須熟中生方可為。大熟則俗，以是以生枯為上，所謂大巧若拙。筆如枯藤，亦即熟後生也。筆熟然後求諸天趣，不必專於形似，以求筆墨畫理合度為是。

動有顫動、流動者，如屋漏痕，顫者如鋸齒，鄧完白即本此。劉石庵筆勢如劍鋒，皆為中鋒筆也。戴醇士稱石谷之作不顫非偽便是早年之作。彼時麓臺不服石谷之畫而提倡石濤，自稱筆勢如金鋼杵。石濤畫多顫筆。三百年來，顫筆能傳流至今者，石谷與有功焉。石谷作

畫，對於骨法用筆稍遜。因清畫全由董思翁得來。董為雍容華貴，有太平景象，故所作之畫多罨潤秀麗。清初董畫為四王所宗，能為時重，蓋有由來也。

六法之二

一、氣韻生動；二、骨法用筆；三、應物取形；四、隨類賦彩；五、經營位置；六、傳移摹寫。

六法解說，其論不一，今以最淺近者述之，以前講筆墨章法可以參考。近來歐畫在於應物取形，多注重隨類賦彩，至於經營位置，三百年來多未深究，只有傳移摹寫。氣韻生動、骨法用筆，畫之逸品、神品多有之，應物取形以下四者，僅得妙品、能品而已。若氣韻生動作為空洞言之，後之五項徒為形質，非至論也。

詩畫相通，詩中不能表現者，於畫中或能明之。畫之有題跋，亦為補畫意之不足。董思翁曰：讀萬卷書，行萬里路。但所讀者亦須有關畫理之籍。讀書之餘，行萬里路，如是則寫畫者與讀畫者自可得相當之趣味也。今日交通雖便，日行可千里，於畫上言之，反不如古時行旅長途跋涉，歷臨鄉僻村舍及不名於世之山川河流，庶可參考各地風俗習慣。故古人畫對於應物取形較今人取材為廣，往往於史書所不載者，於圖畫上見之，如《清明上河圖》是也。昔代人事酬應，每以詩文畫圖為慶祝者，此亦圖畫輔助詩文之證。現在攝影雖能寫真，

但日久則壞。處在科學時代，精神文明為不可少，且世上一切均可在短期成功，惟文學藝術

則漸進。古人作畫多難於夏樹，因其茸茸一片，枝葉不分。寫寒林得以顯出枝幹根株之姿

態。臨古固佳，仍宜以詩境造畫為上。此外，作畫取材如古代之建築物，在明朝多自然，至

清時雖工而遜之。北京花卉種類甚多，凡學花卉者注意應物取形，亦須知古畫氣韻生動、骨

法用筆。是氣韻生動非天資高超之人所獨有，要在工夫求之可耳。

古人用色，固有各色均備，亦有只用一種色彩者。元人畫有以赭石一色補筆墨之不足，

宋人畫往往於樹木上略用花青，或於人物衣服上略加石色。

三色曰「文」，五色曰「章」。文章，即畫也，後始有文字。文有散駢之分，駢體謂之

「文」，散體謂之「筆」（見《文心雕龍》）。文體講對，分意思對、辭藻對。漢魏文有八

排，十二排為對者。至六朝始兩句成對。唐有四六文。文不貴單而貴雙，作畫亦然。如鉤一

筆氣薄，兩筆氣即厚，此亦氣韻生動之旨也。西畫有一筆必隨以影，中畫則一筆重一筆，淡

淡即色也。

記事多散文，議論多駢文。清之駢文大家有汪中（寫情）、洪亮吉（寫景），此二家非

若學唐宋人多流鄙俗者，畫中之情景則由天趣自然而成者也。駢體文與散體文又如作畫，用

水墨固佳，著色亦可，雖重色亦不傷雅，以其傳染得體，渾然天成耳。

六朝前之駢文為字組織出來，至唐宋則成語相襲，湊集而成。唐宋時，如韓、柳、歐、

蘇諸家文章，往往有用前人成句，但用三句，不用四句。至於六朝以前之文章，雖單詞亦不襲用古句，猶畫之設色，不能用塗、抹、描之陋習。唐宋元畫均著氣力，文沈而後，臨摹之本則無力矣。六如雖工細而氣力不單弱，故能成大名家。畫可細筆，可粗筆。不能細筆者不足為貴；能細筆不能粗筆者，亦不足稱大家也。

石谿、石濤對於設色雖多不注意鮮明豔麗，而於筆墨氣韻特別講求，雖渲染墨氣有潑出者亦不傷雅，反得天趣。此種潑出墨痕如陰影然。西畫用色因光而變，以色為主，筆墨為輔，猶如不善演唱之伶人，雖有錦繡之衣飾，仍不能邀觀者之好評。東坡云「作畫以形似，見與兒童鄰」，以其無筆墨也。

古人講經營位置，似為較易。作畫必須集前人畫稿，愈多愈佳，所謂名人三擔稿。凡書籍所載名人畫均有其稿。如是胸中丘壑已富，再加自己寫作，可以創稿。但能臨古而有筆墨者亦能成名。清四王亦少創稿，石谷半生臨古，至六十五歲以後始有創作，此其所謂囫圇是也。古人成名不論大小，名家均有其成名之實力與有其取法之處，吾人取長棄短可也。黃大癡粗筆山水有勾勒而不皴者，文徵明亦有之。研究古人稿子再加以變化，此即經營位置之謂也。傳移摹寫，凡勾古人稿，由簡而繁，由淺而深。

古人初學拜師，由淺入深，能與士大夫游，加之讀書修養功夫，庶可成名。

清康熙時，有呂海山學者，山水人物花卉無一不能，嘗日鬻畫，歲獲萬金，然終不為後世見重。

以上所謂六法，總之即筆法、墨法、章法也。

畫有逸品、神品、能品之分格。氣韻生動、骨法用筆可成逸品、神品；應物取形、隨類賦彩可成妙品；經營位置、傳移摹寫可成能品。但妙品與能品亦必有氣韻生動存其間方可也。

畫理之一

關於畫法方面前已述其大概，今就畫理言之。

理、事理。畫理有天生者、人為者。天生即自然之謂也。故天有天理，地有地理。人為者，因人參天地間而有造作故。事有事理，物有物理。事理之理，古文作醴（此字因六書假借而不用，以前於六國文字有之）。畫理即本天然。天然不足，始有人之造作。歐人於我國古昔文化，因載籍不盡可信，因求事實，往往以地中出土得見前朝文化遺跡，加以考據，始知我國固有文化之位置。故研究古學者因受歐西人崇尚事實之影響，乃因性理兼重禮器，探討其實在，因之關於文字方面收穫甚巨。如湯陰發現甲骨、敦煌發現寫經之類是也。我國書籍不盡

理，《說文》：「治玉也。」玉石中之裂痕曰「理」，即璺璺。六書以玉理假借為天

可憑，乃於古物圖畫上加以考據古人文獻等，得以考出文明圖畫為文字之餘，實為文化上不可缺少者也。

文字之學，在宋時郭忠恕有《汗簡》，係用竹青火熱使其出汗以刻文字於上。尺牘則書文字於尺長之木上，亦謂之觚。殷墟甲骨以溫州孫仲容詁讓為近代文字學第一。又有羅振玉、王國維，即丹徒劉鶚《鐵雲藏龜》又增加多品，考據成書。因漢儒之學理尚禮器，宋儒之學理尚性理，因近世兼二者之長，於文化上多一古字學發現，而將乾隆以前之舊學似乎推倒。鐘鼎文字為三代帝王之文學，經孔子刪改六經，由古籀文字至於篆、隸、真、行，是為石經，自古聚訟紛紜，近世因考據而知古文乃六國之文字，籀文則周魯之文。籀文多近鐘鼎文字，蓋魯仍存周禮也。

研究畫理先由文字，次及國畫。理亦不離文字學也。此即自然之理也。

畫學自宋南渡，至於南方，畫家僅就江南風景寫之，多屬平遠景，無大丘壑。後有寫永康及永嘉風景者。永康在浙江金華府，有金華山，以赤松宮之三洞最有名，相傳為赤松子得道處。溪流出於其下，一峰崒立，登其上，城郭聚落，宛在目前。金華山之形影，遠視如覆釜，近視則丘壑極多，俱幽藏其中。故宋人作山水多陰面山，皴滿後而分陰陽，元人則多畫陽面山，此所謂講畫理必知天然之理與造作之理也。永康之山景最奇，有方巖重疊如貫錢，又有孤峰特立，上下俱方，不至其地不知其奇。永嘉在浙江溫州府，由仙霞嶺分脈。有雁蕩

山盤曲數百里，爭奇競勝，遊歷難遍。絕頂有湖水常不涸，雁之春歸者留宿焉，故曰雁蕩。向以瀑布著名，有大龍湫、小龍湫，觀瀑者遠在十餘丈外，衣服皆濕。瀑布飛下形狀不一，偶然發聲，巨而洪，係水激風響也。此山之丘壑，每出畫家意想之外。袁簡齋作詩畫極妍，足以豁人心目。其中段摹寫云：

及至逼近龍湫側，轉復發燥神悠然。

更怪人立百步外，忽然滿面噴寒泉。

到此都難作比擬，歸然獨占宇宙奇觀偏。

有時日光來照耀，非青非紅五色宣。

有時軟舞工作態，如讓如慢如盤旋。

分明合併忽分散，業已墜下還遷延。

雁蕩山脈略如廣西，陽朔在桂林，稱桂海。中國山水以廣西最佳，有「桂林山水甲天下，陽朔山水甲桂林」之說。桂林山峰皆方形，平地而起，面積不大，直接雲表。陽朔山多直上者，此間尤以漓水兩岸之丘壑最佳。故雁蕩以瀑布勝，桂林以巖洞勝。畫家臨古人之丘壑再加遊此，奇景畫境自佳。桂林山巖多鐘乳，最奇者（鐘乳者）蘚苔茸茸，綠色天成，因

不受光線，只有空氣及水滴之，苔色鮮美，非人工可能為者。此之景界皆屬天生奇幻。桂林山上多榕樹，樹陰極廣，幹既生枝，枝復生根，下垂至地，或遠蔓數十里，或由山頂下垂互數十百仞，亦奇景，可供畫理之選擇者也。

畫理之二

上次講述畫理之大概，即就天然方面言之。中國自然風景為畫理之參考者，以浙東山水、桂林山水、蜀江山水、新安山水，各有不同，浙東山水以瀑布勝，桂林山水以巖洞勝，至於蜀江山水及新安山水，其勝處又有不同。

蜀江山水以屋宇林壑層巒疊嶂勝，元人寫山水多用此。今遊四川成都，先經重慶，此地山水自宜昌以上即佳，西過嘉定有漓堆，沿途漢魏六朝及五代之古物遺跡隨處可見。故四川自古稱為文化之區。川俗不論何人，頭多裹以白巾，此乃古風，對於古畫上甚有考據。至於川地之屋宇，處處皆可入畫。房屋多隨山川丘壑以建築，所有房屋之棟樑均現於外，不若內地用磚土包砌者。然一切結構極合於畫，且錯落不齊，參差中多有畫意，有聯有散，均不失於理。此足關繪畫上之取材也。是以不讀古畫，不遊覽山川，閉門造車，自我杜撰，不可以論畫也。

由嘉定再西行，有峨眉山，岡巒稠複，澗谷幽阻，登山者自麓而上，及山之半又歷八十四盤。山中有合龕百十二，大洞十二，小洞二十有八，若伏羲、女媧、鬼谷諸洞，其最著者也。山之後路有龍門峽，溪流中石如石綠，水如石青，天然景色也。峨眉山外形雖無大奇，至上頂始出丘壑，尤以古寺為多，建築極古。殿上之瓦用錫為之，每因日光風雲之映照，閃爍有光，故畫家有用金銀勾屋瓦者，多寫峨眉之寺宇也。

嘉陵江為川地之名勝，兩岸山峰聳對，中夾一水，風景甚佳。安祿山作亂，唐明皇蒙塵，曾過嘉陵江，還朝後因憶嘉陵山水之勝，命李思訓、吳道子寫嘉陵風景，李三月而成，吳則一日成，各盡其妙。

成都有青城山，山遍生菊花，根下浸於山泉中。故此山之水，飲之能延年，多老人，均壽高百歲上下。青城山有二奇峰，云擲筆峰，一紅色，一青色，山上有文杏樹，樹幹結癭纍纍千百餘。樹大四十抱，據稱為唐朝樹。山上五代文化石刻，經亂已廢。

新安山水以黃山、白嶽為勝，九華山其支脈也。黃山風景之佳，一眼可以望至邊崖。自李白、賈島詩歌以來，在明如文徵明、董玄宰，清黃尊古、楊補等均以黃山山水為天下之大觀。

黃山松雪之勝，且兼各峰之奇偉，山上多松林，人坐其上，時久即忘厭倦之心。此始黃山之奇，包有桂林、雁蕩之長，兼華山之雄偉也。松樹則異乎他處，雖咫尺之高，必千百

年。山之大觀，有松海長林盤鬱，遠望如大荷葉。然又有雲海，各峰排空，雲如奔馬，上下澎湃，忽然平坦，加以日光之映照，如海面在。而群峰插入雲際，尤其奇觀。明人程孟陽、李流芳、垢道人、僧漸江善寫黃山者以此也。四川山水絕少松樹，只天池有之。

四川具南北各地之花木，並有各地所無之花木，產牡丹，甚高大，每樹開花有百餘朵之多。

黃山亦有各地所無之花卉，稱之曰「黃山異卉」。

蜀江山水，唐宋人多寫之，近院體派，惟元人入妙。畫家臨摹古人山水用筆用墨已合自然，而後遊名山大川，見此山應用何種筆墨，則自然之畫理即生於腕底矣。所謂江山如畫是也。

天生之物有如人造之丘壑者，如英德等石即用以參考畫理之工具。英德石為廣東英德縣所產石，具峰巒巖洞之狀，宋徽宗之花石綱是也。宋徽宗之花石綱以作山水花鳥布景之標本。以石之體小者，具透、皴、瘦、醜為貴。透者有峰巒也，皴者如黃鶴山樵之卷雲皴，瘦者四面不臃腫也。醜者為鬼臉皴也。看石如此，看山亦如此。

附錄

畫家佚事

沈韻孫大令瀚籍浙江，清同光中宦遊湖南，數十年鬱鬱無所遇，情性瀟灑喜為繪事，胸中磊落不平之氣，一一寄之於畫，山水師董華亭，蹂躪凌厲，似又過之，竟日濡染無倦容，嘗蓄金冬心畫硯，昕夕摩挲不忍釋手，出則製巨囊貯之，佩於腰間，雖嚴寒盛暑，靡不挾持，如是者有年，好而有力者，覷其屢空嘗欲得之，祕勿與觀也，無何床頭金且盡，會亟需，計無所出，不得已質之他人，獲數十金，遲遲不能贖，懊喪久之，日益發憤作畫，銖積寸纍，集所得資若千金，倍其值以償之，始獲物歸，是不啻珠還合浦，璧返連城，其愉快有越尋常者，方謂隨歡重拾，古緣不慳，雖孔方兄時有絕交之書，寧甘槁餓而死，惟茲石友，當畢生共之矣。乃居數年，境益貧，區區長物，終不能守，良可慨已。囊旋新安，見有賈湘中者藏其所作畫幅言，其為人有古君子風，余心慕之，然其身入仕途，不能倖得富貴，

多藏金帛珠玉以誇耀於人，而徒斤斤於片石得失之微，同於敝帚之自享，為計已拙，況乎硯既不存，人亦物化近十餘年。有自三湘七澤來者，能言其軼事良寡，今日談畫之儔，於無足高論者，睹其一藝，猶津津樂道之。賢而隱於下位，矯異特立如沈大令，且或咎焉，稽其姓名，曾不著於載籍，因述其事，以見畸人梗概云。

揚州陳若木崇光，晚年抑塞無聊，以狂廢自放，畫不多作，然索其筆墨者，戶限為穿。後苦為人所迫，皆草草不經意，以發舒其胸中磊落而已。一日見縑素堆積几案間，高尺有咫，嘗奮腕作畫，一了且十餘幅，興雖未闌，而構思若竭，搜索枯腸，迄無所得。家人適以菜羹進，擱筆沉思者久之，乃捧羹欲啜，未幾食盡，惟餘湯液在碗中，曾不盈掬也，忽大聲叫曰：「得之矣。」旋攣羹於豬素之上，豬膏醬汁，浮膩瀋濕，不堪形狀。旁觀皆瞪目，陳徐徐引睇，拾其餘滓，援筆揮灑而成敗荷，風裂霜摧之態，無不神形俱肖，其工細之處，雖宋院中，徐、黃高手法以易之。見者不知其設色用筆之所自，徒驚歎其神奇，從無痕跡之可覓，好為詭異之子，竊其緒餘，嘗用焦墨和水潑紙，視其彷彿形似，以筆鈎勒點綴而成樹石禽魚，猶博時好，顧陳壯年曾客皖中蒯氏，縱觀收藏，臨摹宋元名跡至夥，老境塞澀無復自遺，激而為此，昔米襄陽博雅精鑑，寢饋於董源、巨然兩家得其畫法，日久乃忽自變為雲山雨景，遂爾成家，雖蓮房、蔗渣，無不可以代筆作畫，而且增其逸趣，然捧心西子，正未許東家效顰，後人毋徒益形其醜可耳。

吳秋農穀祥，畫山水宗文徵仲、唐六如，筆意古秀，設色嫻雅，可為近百年來滬上名人翹楚，花卉、人物亦有可觀。其未遇時，臨摹真跡，用力極深，每日鹽櫛既畢袖一素徜徉市肆，入裝潢鋪中見有古人筆墨可供仿效者，觀對移時輒依依不忍去。久之人知其為畫師也，不之詰。吳徐徐出其所攜素冊，握之掌上，鈎摹章法，抄纂款識，日或數紙，習以為常。間視全局位置，心有所愜，雖一樹一石，必存其稿，蜷伏甕牖繩樞之下，伸紙濡墨心摹手追，務揣摩其形神而兼有之。畫則量晷，夜以篝燈，孜孜忘倦。且又退筆敗楮，堆積盈几，衫履塵涴，不自收拾。家非素裕，無儋石儲，不得已稍稍出其平日所作畫幅，向市覓售。滬瀆賈人，因不諳其姓氏，畫名不彰於時，咸輕視之。吳大懊喪，又畫摺扇便面若干頁，分投各書畫紙鋪。嘗數十計，任人選擇而去，每扇僅得青錢百文，而喜若出之望外。居數年，其友有偕之京師，謁胡石查大令，見其善鑑工畫，固多收藏，縱觀之餘，嘗為捉刀，士夫因禮愛之，人以是知秋農之能。未久出都，都中郵書索畫者，相繼而至，值日加益，而酬應不暇。閨人樂其作畫喜致多金，又促迫之，稍懈即交謫。初事冶遊，後得隱疾，頭目暈眩，面時發赤，猶握管手中不少輟也。閱數年卒，購其畫者，莫不利市三倍。今且獲一立軸，幾值百金，而巨商大賈必擇其青綠設色，畫松細密者，乃相珍貴，因得名耳。然其同時若朱夢廬、錢吉生、任阜長，胡三橋之倫，角逐藝林畫名早噪，寸縑尺楮，婦孺咸知，茲未百年，

論其畫者，無足重輕，而於秋農無不若有欣慕之者。使令當日稍狷時好以貶其志，或依附於上海名家之末以求生活，豈不身名俱泰？何待晚年奔走燕北，始得浮譽而徒勞苦以終其身！此則秋農必有其所自甘落寞而不悔者，所由超越庸史，為能卓立而不朽也。

黃山前海紀遊*

黃山舊名黟山，去歙城百餘里。吾族世居邑西之潭渡村，北面天都、雲門諸峰，日暮可見，生長山中者，恆終老不獲一至。余離鄉日久，心所欲往，而苦乏間隙。光緒庚子三月朔，將偕程守蕃之於湖。自潭渡村起程，乘籃輿，經赤坎、棠樾、槐唐，十里至稠墅；過黃荊嶺口到許村，遇章霱橋廣文回皖江，同行度經嶺。嶺頭建石亭，碣載明嘉靖丁巳年，嶺為許某妻及楊某修葺，又云黃榧坑昉溪源經嶺，皆係先後經修。閔賓連云：「聞諸先達，弘、正以迨嘉靖初年，貧富不甚相懸，居民頗能自贍，可以想見昔日義舉之盛。」是夜宿經村，適阻雨，環村四圍皆山，高峰切雲，湍流激響，境甚幽邃。

初二日，由經村早發，晴曦漸升，過木橋、歷茅舍、茶坦諸村，澗流戞玉，峽雲瀰漫，路益陡。躋箬嶺巔，遙見黃山，高峰突兀，篁出林表。坐憩騎龍庵，有小僧二，候諸門。茗畢下嶺，為太平縣界。行三十里至譚家橋，宿湯口程氏莊，佃戶蘄州人。村近方演劇。湯口人至，言守蕃不果來。余先約與同出大通，由洪坑會集於此。聞有十日留，因詢入黃山途

徑。遇程小源，知由太平縣往獅子峰須經傅村，計八十里，至丞相源須過嶺，亦三十里，悔昨未由湯口一至黃山也。

初三日，譚家橋上已賽神，遠近遊人雜遝而至，以黃山湯口來者為尤多，間與就談黃山之勝，皆不甚了然。既而守蕃亦來自湯口，言以莊事逗留，商余緩行以待，余欣然得遂遊山之願焉。

初四日，程明德翁將返湯口，守蕃先容，為余導入山之路，因主於其家，遂就途。由西南行，渡烏泥關。關餘戰壘，頹石塞途，荊棘生焉，鄉人述咸豐庚申亂事甚悉。經三汊至湯口橋，突見青鸞峰，近如在目前。途遇湯口程位三翁，談及秋宜、雨墩兩族兄、曩客漢皋，嘗與晤面。秋宜有黃山紀遊詩文已付刊；雨墩之黃山遊筆，存其日記中，余曾擬為刊入《潭濱續志》者也。守蕃從弟次芬由容溪至，相敍於明翁義昌店，少年英偉，知余將遊黃山，喜形於外。余邀與同往，乃曰：「聞山徑甚峻險，恆不易行。」言之若有難色者。余告之曰：「視君體力倍強於余，余所能至，若可無慮。萬或不能，可與俱返何如？」次芬欣然諾之，遂結遊山之侶。湯口村中，環溪流有亭，書「黃山一望」四字。

初五日，明翁為余覓導遊者一人，名長恆，年近五旬，不甚識字，常往來山谷間，頗諳蹊徑。蓋黃山峰麓居人，至文殊院者什不獲一，俱視為畏途。余自湯口北岸循澗行二里許，過小亭曰「逍遙」，面青鸞峰。左望飛瀑如玉龍掛空，下臨澄潭，即百丈泉也。又里

許，度木橋二，路漸隘，尋紫石峰，靳守治荊題「紫玉」二字，經石橋望湯池橋。橋成於道光四年，曰小補橋，旌德朱德芬為之誌。池外列屋三間，後倚峭壁，有細流自山脈中出，極清冽。池為溫泉，池深五尺，廣如之，長倍之，煖氣氤氳，微若蒸炎。下有浮泡，出淺沙中，跳躍水面，累累不絕，植立池內，盈可及腹，不涸不溢。泉出口處，為得高下之宜。或言深夜池中，往往放光，有火自潭底衝出。地質學者謂火山山脈發生湯泉，理有然耶？余因陰翳坐涼，就其清淺，濯足而已，次芬偃臥其中，大為稱快。左折而行，歷石百級，有題壁曰「遊從是始」四字。灌木叢筱，披拂山徑。經茅篷庵，有曹薺原尚書文埴讀書處，又名紫雲庵。由庵而下里許有廟址，榛蔓荒蕪，僅存瓦礫。又曲折行，近百級，有亭曰「聽濤」，覓辨源亭、得心亭故址，不可得。循白龍潭、上溯藥溪、丹井、虎頭巖、醉石諸勝在焉。

直上為慈光寺，一名朱砂庵。庵以朱砂為主峰，天都峙其左，石人嶂其右，形勢盤鬱，昔稱名山之龍藏，為不虛也。寺建於明萬曆間，佛像自宮中賜出，七層四面，範金為之。殿宇黃姓所創，毀自兵燹，今餘礎石，大且成圍。旁有千人鍋遺跡，前鑿方池，四面山光，浮嵐環翠，群峭屏列。有殿三楹，樓亦虛敞，昔建銅塔高丈許。殿上有楹聯曰：

與三衣鴿王，炊火如是，思惟怎問□佗，無著天親，待豐干饒舌。

騎五色獅子，入云作何？究竟先認得爾，個中父母，從法喜揮拳。

三進為客堂，有吳文桂聯曰：

雲外閒吟發天籟，山中靜語落松濤。

匾額為曹相國振鏞題「清靜真修」四字。聞前代內府所頒卷帙，有趙子昂手寫金經，今不存。

即寺右之木蓮花，亦雜叢木森鬱中，不可復辨矣。

從朱砂庵後，右折上行，路絕陡。歷石磴三千餘級，經小嶺而下，巨石粗沙，歷落林次，行徑莫辨，山凹積雪，餘白未消，巖石崩圮，架木而渡，境益奇險。扶削壁行，經石鼓洞里許，又飛來洞，歷坡陀二三處。昔有仙人洞，巨石層疊，路穴其下，與鑿空玲瓏仇池靈壁殊異，今已廢圮。曲折行三里許，山腰雜樹叢生，徑逼若弄。覓觀音巖，無知之者，俗名半山上地。又里許至老人峰，有似兩老人東西側立，作供揖狀，眉目、衣褶逼露，大可四十圍，高八九丈。又奇石漸多，坐峰頂，望天都石壁，有細草蒙茸垂絲，作嫩綠色，因風飄拂巖際，曰雲霧草，削壁千仞，峻廣不可仰視，下臨深谷，陰晦杳冥，煙霧霏微，不可窮極。

上登二里許，過天門檻，石勢鬥合，中通一徑，相傳為第一天門。蓮花、蓮蕊兩峰，從隙中透露。下嶺百餘武，境忽開朗，遠近奇峰，矗立嵯峨，則雲門、獅子、石人諸峰，攢列奇甚。經趙州庵遺址、古羅漢洞，餘巨石數堆。渡雲巢洞，中凡三孔，歷數十級，狹僅容身，傴僂而出，望仙人、指路諸峰，徑回石闌，殘剩無幾。然山益奇，松益古，目不暇給，踵未及顧，且喜且愕，進退非易。石壁有黃魯峰摩崖「觀止」二字，並記有乾隆某年三至黃山。題名甚多，曰「別有天」為篆書，曰「果然奇」為行楷，又厚庵書一「好」字，大徑二尺，餘為苔蘚侵蝕，字難悉辨。歷級而升，又降數武，為小心坡。鑿壁成梯，僅可容趾，臨深惴惴，惟恐飄墜。迎面天都峰，從壑中拔地而起，謝絕依附，惟古松歷歷，攢點若苔。旁有小峰，酷肖大士，左持淨瓶，右執楊枝。楊枝亦即松也。左折望度仙橋，橋累以石，澗水奔流，下赴絕壑。

近文殊洞麓，回望峭峰，卓立三五。歷坡而上，為二天門。昔傳一松距外，一松向內，若迎若送然，日迎送松。今存其一，垂髯奇古，幢幢如蓋，青翠欲滴，則所謂迎松也。樹大成圍，枝皆夭矯。越百餘武，有蒲團石，可坐數十人。再上為一線天，兩峰劈立，人行石縫中，陰寒逼人。時見夕曛斜入，巖阿作濃赭色，少頃微雲忽來，漸成翠黛，詩詠「陰晴眾壑殊」，非身歷其境者，不能道及之也。文殊院為普門大師所創建，天童禪師題其額曰「到者方知」，紫玉屏環抱其左，左右畫獅象二峰，形狀奇肖。紫玉屏高數十

仞，亦多摩崖。院凡五楹，雲房在其旁，近有鎮海人陳瑞利施塑佛像及爐杖瓶鉢之屬。由獅

峰下，有池二，僧人汲飲其中，蓋所謂洗藥池也。僧洞師，湖北人，初來黃山宿居山洞中，

前有文殊院主持僧，屢為盜所苦，旋遁去，因入居此，人稱為老洞，情性僻異，不與眾僧

伍。有炊夫名耕雲，狀貌野儱，亦不諧俗，人又呼之為亂耕。導余還訪臥龍松，及小清涼、

群峭摩空諸摩崖，即來時所經之路，距院不數百步也。

院僧為言土人採石耳者，常於農事之暇，聚話山市間。時當挈老攜幼，婦孺咸集。少

壯之徒，或立人叢揚言往採石耳，某日齊集某所聚會，眾皆默苦無聞，甚至亂以他語。屆期

如約而至者十餘人，或數十人不等，遂相率結伴山中，覓石耳所產之處，雖絕幽鑿險，不之

怯也。石耳之最奇異者，生長懸崖之下，深可數丈，足跡不能至。先俾一二人踞對山，一人

束腰以緪，轆轤縋之千仞之巖，俟對山者審其高下，令於石際坳深，掉身而入，若秋千然，

引蘿捫薜，接有棲止，徐取所佩竹刀採之。大者如笠如蓋，小亦及盤，售之市肆，得值較

豐。不幸山石鋒利，緪絕中墜，折臂截脰，呻吟巖洞中，攀援路窮，卒以槁餓而死，難於儕

數。家人莫之敢怨，以非應招而往，無可歸咎然耳。余聞而憫之。是日向晚風漸緊，間步文

殊台，左望天都，崔巍巉嵾，右盼蓮華，秀聳如削，而天都峰麓，積雪如堆鹽。山前卓立一

峰，有二巨石橫疊，狀若龇齵，昔有古松，形肖其尾，松今不存，俗名松鼠跳天都，諦視之

而信。惜峭削殊甚，足跡不能至，無由補植之也。

登紫玉屏，遙見後海石筍矼，奇峰林立，如排仙仗，如人簇擁，以千百計。迴視蓮花峰前，有軒轅峰，其下亦號獅峰，則蓮花溝、百步雲梯，後海諸勝，皆由此過，遙岑起伏其下，連若波濤。惟院前數弓之地，稍為夷坦，沙礫磈磈，時當盛夏，方可種蔾。今已春暮，猶類嚴冬，夜寒尤甚。忽聞撲撲作響，自院中出，乃摑敗革，不啻布鼓，蓋鳴鼉為雲氣蒸濕，啞然無聲。移時具食，蔬筍皆乾朽，米粒亦紅腐。臥宿雲房，衾寒若鐵，風號振屋，覆瓦大可數尺，飄動欲飛。披衣啟戶，月色朦朧，朔上凜列，恍疑大千世界，都在驚濤駭浪中。天都、蓮華，宛然若失，不知其在雲際也。

初六日，早風更緊，拂拂西南來。薄霧中含有陽光，熹微透漏，照於松枝之上，松鬣撐空，羅羅可數。俄而雲氣漸濃，日影愈淡，松葉亦下垂，積霧成珠，斂翠欲滴，階礎俱濕。立文殊台望天都、蓮華，忽近忽遠，若有若無，變滅萬狀，至杳冥中，近且數武，皆淒迷莫辨。山僧出其自作奇峰於敗紙上示余，粗率不可識。丐余寫《黃山圖》為贈，但山高多雲氣，楮素不獲久存，即易漫漶也，因諾之。有太平陳姓者六人，亦阻雨來此。

少頃，天都峰忽露頂，四山逐次開朗，雲氣漸收，天色遠處放晴，一抹拖藍，有越窯瓷色，不得而擬議之者。既而山椒雲卷如絮，潔白輕厚，浮動空際，微明有影，湧現銀光，萬頃一白，群峰露顛，大如瑤嶼，小若青螺，不知方壺圓嶠、海山縹緲，視此為何如！正欲叫

絕不已，未幾雲氣四合，不可復睹，雷雨大作，電光交爍，恆在山隈林麓間，**轟轟之聲**，起

於足底。悶坐竟日，夜靜聽僧人談天海中八青猿，俟於明日晴霽覘之耳。

初七日，起，日出甚早，天氣轉暖，白雲漫漫，舒卷倏忽。遠望高峰缺處，微露白點，狀如萬

馬奔騰，回行峻坂，又如群鶴振翮，盤旋碧霄，移步換形，此又鋪海以前之景矣。昔人嘗言

天都峰頂，有物凌空而下，首尾俱辨，毛色純白，往來馳驟於山脊者數匝，是曰天馬，天都

即其出沒處，而不常得見。又有二白猿從峰頂超越，已而交臂徐行，上絕頂去。宇宙之大，

神奇儻恍，無所不有，造化無窮，悉未足以狀雲容之妙也。

聞太平人有過獅子峰者，因與俱行。下蓮花溝，路尤險峻，傾石礙途，積沙沉水，山徑

中斷，縛小松渡之，草索多朽，濃霧蔽目，巖壁瘦削，奇峰怪石，特兀橫截，疑無徑躡。過

閣王壁，下臨無際，莫敢逼視。將上嶺行，而坡陀欹側，石溜尤寒，雲氣侵人，衣袂盡濕，

仍返文殊院中，擬俟晴霽再往，庶不負此名山矣。

是日蒸鬱殊熱，汗下涔涔。疑有多雨來者，不耐久居，思還湯口。余亦邱壑緣慳，索

然氣盡，遂下文殊院。次芬飛步若仙，踴躍而前，呼之不應。經行舊來之所，如一線天、天

門坎、仙人石、老人峰，皆不可睹，惟見奔泉石縫間，千百道瀑布，破空而來，若與遊人爭

路。路就水行之跡，或高或下，悉成窪池。經雨洗沐，巖石皎潔，草木滋潤，又與來時所

見各異。近朱砂庵，聞雷聲，俄而大雨如注。次芬先至，坐憩庵中，若自得者。久之雨益凌

厲，坐看竹林，蒼蒼含露，低拂牆角，倍覺可愛。檐滴少住，下嶺過普門和尚塔，繞道覓韜

盧師桃花峰下所買地，怡然清曠，頗饒幽致。由桃花源左行，即焦村大路云，因覓桃源洞。

竹樹森蔚，溪流亂石間，有飛泉奔注，蓋狎浪閣之故址也。下茅篷路，旁有石鐫「舒嘯」二

字。渡回龍橋，入茅篷庵，觀題壁詩，聯匾中多有未經紅羊浩劫者。至湯池小立，雨後山泉

傾注池中，水應較寒。望對岸祥符寺，扃閉已久，寂焉無人。訪鳴弦泉，或言泉間橫石甚

薄，水流有聲如琴韻，自石隙中出，不數年間，遊人屢至其地，聞被樵者斫去，為之惋惜不

已。過此，山益淺，路益夷，澗流淙淙然，匯入空潭中，激注巨石，響振若雷。方凝步間，

而雷雨又復驟至，傾盆不止，及中夜方住，還宿湯口。明日將出太平，次芬以足倦，臥莫能

興，余因留湯口，遊覽其平林流泉之勝，日晡而歸。是行也，得畫稿三十餘紙，雜體詩十餘

首，今置行篋中，轉眴垂三十年，人事變遷，類於白雲蒼狗者，夫復何恨！而川

淳嶽嶂，終古常新。斯記亦自檢故紙堆中，錄之以誌鴻泥之感。丙寅夏五又記。

＊原刊於《藝觀》一九二六年第一期。

滬濱古玩市場記*

滬埠互通而後，五方雜處，百貨紛陳，珍寶之餘，及於古玩，咸為中外士人所注目。古玩市場之設，因之日久增多。其中居積負販之徒，斷壁零縑之品，熙來攘往，無不畢集。先以書畫論之。辛亥以前，薦紳之家，多談時人筆墨，餘無聞知。蓋滬上畫史，近數十年，自蕭山任熊一字渭長，畫宗陳老蓮，人物、花卉、山水稱奇古，寄跡吳門，偶遊申上，求畫者踵接，年僅四十餘而殁。著有《於越先賢傳》、《列仙酒牌》等畫譜，聲名藉甚，一時無其等倫。弟薰字阜長，善人物、花卉。子預字立凡，工山水，尤精畫馬。由是而任氏畫派特盛。山陰任頤字伯年，畫人物、花卉。秀水張熊字子樣，工山水、花卉。嘉興楊伯潤字佩甫、吳穀祥字秋農，均畫山水。蒲華字作英，稱畫竹。此浙人之翹楚也。而江蘇畫家其時與之並駕齊驅馳譽丹青者，則有：吳江劉德六字子和，工花卉、翎毛；王禮字秋言，畫花卉；陸恢字廉夫，兼畫山水；吳縣顧沄字若波，亦畫山水；元和吳嘉猷字友如，畫人物、仕女；華亭胡遠字公壽，畫山水、蘭竹、花卉；武進黃山壽字旭初，畫人物、仕女。之數人者，家

居江浙，習尚時趨，本非富有收藏、力追往古之能也，略得師承，克自樹立，後先來滬，名噪一時。不佞嘗趁餘閒，遍覽市肆，延訪書畫名家，其所習見習聞者，捨此而外，無與立談矣。久之知有一二商人，稍稍收庋四王、湯、戴真跡，家延畫士，晨夕臨摹，中郎虎賁，神形俱肖，而後裝之異錦，薰以名香。京師估人，咸謂大江以南，中多舊藏家故物，輾轉推尋，夤緣入室，則見鼎彝羅列，卷軸編爛，不稍或吝其值，貨而得之，攜歸燕市。外僚入觀，閒遊海王村者，偶睹名跡，傾囊而與之，莫不利市三倍，善價而沽。大腹之賈，每值秋高，征雁年年，南飛不倦也。故蘇滬作偽之品，充斥於時，即有所謂揚片、蘇片，皆絡繹不絕於道路。及於清廷禪位，遺耆遜荒，書畫展覽之會，年或數起。其甘美芹而寶燕石者，因有取以為鑑，不覺擠舌瞠目，逡巡退縮。小有收藏之士，群相歆豔於宋元大家名跡，明清畫史，已不之重。於是收紙本者為本莊，收絹本者為洋裝，賞鑑與好事，各有不同，售畫之途，亦稍稍歧矣。

先是京估而外，其來滬購求古畫者，尤以日本人為大宗。所收之畫，有兩種：一則北宗畫，如戴文進、吳小仙、藍田叔、李士達之倫；一則南宗，如唐六如、沈石田、董玄宰、李長蘅之輩。至黃石齋、倪鴻寶忠節之臣，尤所貴重；即或王孟津、張二水，亦所不棄；下至華秋岳、高南阜，皆珍視之。市估禮日人，擬豪華不啻也。

自上虞羅氏僑日本，提倡宋元四王之畫，以為遠過明賢，日人收藏之家，皆欲得之。

前數年間，有來中國覓宋元畫者，久之無所獲，估人以舊跡示之，意殊不合。其黠者遂如其

意之所欲得，且暮屬畫工摹贗本，遞獲利鉅萬而遁，後此而問鼎者亦罕焉。東方文化，輸於

泰西，歐美士人，津津樂道中國名畫。識時者按圖索驥，上自唐宋，下逮明清，影印畫集，

附之說貼，迻譯成文，裝成巨帙。其聞風而至者有瑞典之貴族，先以鉅金購歸，其後搜集古

跡，載而西行，約十數家，咸收厚利。初則破裂黧漬，小幀大幅，色澤近古，無不畢收。粗

簡者水墨淋漓，纖細者輝煌金碧，爬羅剔括，市上一空。而且崇尚水墨，多取筆疏意淡，規

模馬夏，務近北宗。景惟風雲雪月，極其虛靈，境或溪澗岡巒，貴於深遠，辨縑素之粗細，

區時代之遐邇，亦能不失毫髮，察及微茫。然而希世之珍，不脛而走，傳家之寶，無翼猶飛

者，年復一年，書不勝書矣。近者輸出既眾，古物日稀，搜求之多，市廛增闤，書畫之外，

鐘鼎彝器，小者千金，大或鉅萬，世所罕者時或見之。至於瓷銅玉石，雕刻髹漆之類，發掘

於古郡，採取於窮鄉者，廢寺之碑碣，敗壁之丹青，絕鑿幽深，收拾餘剩，攜來列肆，覓及

藏家。而市場雜遝之中，實古玩流通之處，其間有精鑑金石、書畫、碑版、書籍諸人，評隲

古今，議論真贋，茗餘把玩，席上高談。今偶涉足其間，娛心於古，得鄉先哲明代謝山人紹

烈所題宋米元暉大軸、史癡翁廷直手札、程孟陽嘉燧畫扇、龔半千賢斗方山水、周七字籤文

大官印、黑漆古肖形陽文篆書秦小璽，金銀之質，皆極精妙，為之狂喜，低徊久之，既樂人

之不我欺，且幸今可得古緣也。近者古玩同人，共謀攟集滬上藏家珍品，設展覽會於望平街新市場，以供賞鑑，正在籌備中。想祕笈珍箱，琳琅滿目，不數日間，當有增光異彩，禿穎罄竹，不勝縷述者，書此以瞻其後。

＊原刊於《藝觀》畫刊一九二六年第二號。

代跋/
記賓虹老人

近三年來，在國內的兩位聲譽最隆而又年齡最高的畫師——山水專家黃賓虹先生和草蟲專家齊白石先生——都先後謝世，這不能不說是本世紀內中國畫壇上的無可比擬的損失。

關於白石老人的種種，筆者曾撰有〈齊白石的詩、文、印、畫及題款〉一文，略為介紹；現在，我再將賓虹老人的生平稍加敘述，這或許亦將為讀者諸君所樂聞的吧？

賓虹老人是於一九五五年三月二十五日在杭州逝世的，享年九十二歲。當老人正八十歲的時候，他在自己所集的論畫專刊裡撰有〈自敘〉一首，簡述他的生平；我現在摘錄其文於下：

朱省齋

賓虹學人，原名質，字樸存；江南歙縣籍，祖居潭渡村，有濱虹亭最勝，在黃山之豐樂溪上。國變後改今名。幼年六七歲，隨先君寓浙東，因避洪楊之亂至金華山。家塾延蒙師，課讀之暇，見有圖畫，必細意觀覽。先君喜古今書籍字畫，記之心目，輒為傚塗抹。遇能書畫者，必訪問窮究其理法。時有蕭山倪丈炳烈善書，其從子塗，七歲即能畫畫人物花鳥。其父倪翁，常攜至余家。觀其所作畫，心喜之而勿善也。意作畫不應如是之易，以其粗率，忘其名，不假思索耳。其父年近六旬，每論畫理，言作畫必先懸紙於壁上而熟視之，明日往觀，坐必移時，如是三日，而後落筆。余從旁竊笑，以為此翁道氣太過，好欺人。請益於先君，詔之曰：「兒知王勃腹稿乎？」因知古人文章書畫，皆貴胸有成竹，未可枝枝節節為之也。

翌日，倪翁至，叩以畫法，不答。堅請，乃曰：「當如作字法筆筆宜分明，方不致為畫匠也。」余謹受教而退。再叩以作書之法，故難之，強而後可。聞其議論，明昧參半。遵守其所指示，行之年餘，不敢懈怠。倪翁年老不常至，余惟檢家中所藏古書畫，時時觀玩之。家有白石翁畫冊，[1]所作山水，筆筆分明，學之數年不間斷。余年

[1]
案：此白石翁當為沈石田，明代「四大畫家」之一。

十三，應試返歙，時當難後，故家舊族，古物猶有存者，因得見古人真蹟，多為佳品。有董玄宰、查二瞻畫，尤愛之又數年。家遭坎坷中落，肄業金陵、揚州，得友時賢文藝之士，見聞漸廣，學之愈勤。遊皖公山，訪鄭雪湖丈珊，年八十餘。聞其於族中有舊，余持自作畫，請指授其法。鄭丈云：「唯有六字訣，曰：實處易，虛處難。子謹誌之，此吾曩受法於王蓬心太守者也。」余初不為意，以虛實指章法而言，遍求唐宋畫章法臨摹之，幾十年。繼北行學干祿以養親，時庚子之禍方醞釀，鬱鬱歸。退耕江南鄉山水村間，墾荒近十年，成熟田數千畝。頻年收穫之利，計所得金，盡以購古今金石書畫，悉心研究，考其優拙，無一日之斷。

遜清之季，士夫談新政，辦報興學。余遊南京、蕪湖，友招襄理安徽公學，又任各校教員。時議廢棄中國文字，嘗與力爭之；由是而專意保存文藝之志愈篤。乃至滬，晤粵友鄧君秋枚、黃君晦聞，於《國學叢書》、《國粹學報》、《神州國光集》，供搜輯之役。歷任《神州》、《時報》各社編輯及美術主任，文藝院院長，留美預備學校教員。當南北議和之先，廣東高劍父、奇峰二君辦《真相畫報》，約余為撰文及插畫，有署名「大千」、「予向」、「濱虹」皆別號也；此外尚多，不必贅，而惟濱虹之號識者尤多，以上海地名有橫濱橋、虹口也。

余署別號有用「予向」者，因觀明季惲向字香山之畫，華滋渾厚，得董巨之正傳，最合大方家數，雖華亭、婁東、虞山諸賢，皆所不逮；心嚮往之，學之最多。又喜遊山，師古人以師造化，慕古向禽之為人，取為別號。

近伏居燕市將十年，謝絕酬應，惟於故紙堆中與蠹魚爭生活；書籍、金石、字畫，竟日不釋手。有索觀拙畫者，出平日所作紀遊畫稿以眎之，多至萬餘頁，悉草草鈎勒於粗麻紙上，不加皴染；見者莫不駭余之勤勞，而嗤其迂陋，略一翻覽即棄去。亦有人來索畫經年不一應。知其收藏有名蹟者，得一寓目乃贈之；於遠道函索者，擇其人而與，不惜也。

此外，友人瞿兌之曩曾有一文論賓虹，甚為精警，茲亦摘引其原文二三節如下：

其畫重於時久矣，斥金購畫者，不絕於戶。然遇同志，絕不斤斤計償，雖蓄意經營之作，舉贈無吝色。平居無意於畫，而恆以畫自遣。每以籠紙自抒胸臆，或臨古人一角，或完或不完，但取自適，隨手置之。有請益者，見其取神遺貌處，輒有會也。讀書考古有所得，必手自細書箋記，檢索群籍，曾無倦時，蓋其得於筆墨之樂者無窮，

非真醇有道之士純乎為己者，曷能如此？

先生於畫首斥形似，古人名蹟所見既多，其獨到處皆能領會而驅使之，獨不喜規規於摹擬。不獨不為古人所囿，即真山水亦不欲專於摹繪。其鄉邦本山水窟，東南名勝，固已飽熟胸中。壯客四方，船唇馬背，所見皆入粉本；年及古稀，又遊粵桂，窮探默勝；晚年每取遊屐所經，追寫成幅；故意境每戞戞不同於凡俗，而從來畫家習氣，洗滌殆盡。此自其天假之境為之，他人寢饋之深、遊覽之富、涵養之厚，不易與之抗手也。

嘗觀其作畫不擇紙筆，甚至硯不必滌，墨不必新，以敗毫蘸宿瀋，稍潤以水，直下入紙，如錐畫沙。其氣力似由臂直貫入指尖，而轉折玲瓏，無不如意，絕無滯澀之態。遇點葉點苔時，下筆有千鈞之重，無一處似不經意者。其筆墨自工力來，其章法自閱歷來，其境界自涵養來。自工力來者見其重厚，自閱歷來者見其超逸，自涵養來者見其空靈。要之仍以學問為本。自其淺者言之，其作畫即作書也。其中有篆、有隸、有行草，即以古人作書之法畫樹、畫石，更用之於皴；而其虛實映帶處，即自行草及治印之分行布白處神而明之，再加墨彩之點綴，又從古人作書用墨之法得來。不唯凡手

不足以語此，即古人專門名家之近於院派者，亦不足以語此。蓋文人畫之正法眼藏，

而宋元以來畫史之精粹，皆在於此。先生之言曰：「筆墨第一。」蓋中國之畫本即古

人之書，古人之書即畫也。能用筆矣，用墨雖遜無礙也。有筆墨矣，雖畫法不合尤無

礙也。有畫法而無筆墨，斯不成其為畫矣。……

中國畫之所以獨可貴者，純在筆墨耳。意境之高下，人人能言之、能辨之。筆墨之高

下，非好學深思知其故者不能言、不能辨也。外國畫之意境絕高者亦有之矣，而獨歉

羨中國畫不已者，豈非以其筆墨之神妙足供玩索於無窮耶？

讀了以上的兩篇文字之後，我們對於賓虹老人生平的事蹟和藝術的造詣可以得到了一個

大概的輪廓。根據他的自述，雖然他的山水畫早年頗受沈石田與惲香山二氏的影響，可是，

依鄙人的愚見，他後來的風格卻與「二溪」（釋石溪與程青溪）最為相近。尤其難能的是：

他的畫除了「華滋渾厚」之外，復深具「高古蒼莽」之趣，這是從真學問得來，決非目前其

他媚世者流的江湖畫家所能比擬其萬一的。

其實，以區區個人來說，對於賓虹老人的山水畫固然自是五體投地，無以復加；可是，

我所最欣賞的，還是他關於論述中國藝術的文章——尤其是搜輯關於過去畫家的掌故和軼事

之類的小品文字。三十多年前，上海出版的《藝觀》雜誌裡，常有賓虹老人所撰關於金石書畫的文字，最為我所愛讀。我特別記得裡面有〈籀廬畫談〉一文，按期刊載關於明清名畫家如徐俟齋、張大風、陳老蓮、萬年少、王煙客、王石谷、顧橫波、王麓臺、王尊古、李晴江、戴鷹阿、釋石溪、王安節、蕭雲從、傅青主、王忘庵、金冬心、金孝章、吳漁山、沈石田、龔半千、呂半隱等的珍聞軼事，廣徵博引，蒐討詳盡，尤為可珍。

後來，在二十年前北京所出版的《中和》雜誌裡，又見到他老人家用「予向」筆名所寫的關於金石書畫的文字，其中如〈漸江大師逸聞〉、〈垢道人軼事〉等篇，道前人之所未道，為一般書籍中所不易見，也極為鄙人所愛讀的。

綜上所記，賓虹老人不僅是近代中國的一位大藝術家，並且是一個大學問家。他一生治學辛勤，每天作畫、讀書、著述，數十年如一日，從未間斷。聽說他畢生所作的畫稿、讀書筆記、文字手稿等，盈箱盈篋，不可計數。這一大批珍品將來如果全部發表出來，我想應該是嘉惠士林的一大盛舉吧。

（一九五八年六月一日）

黃賓虹談繪畫

338

新銳藝術46　PH0263

新銳文創
INDEPENDENT & UNIQUE　黃賓虹談繪畫

原　　著	黃賓虹
主　　編	蔡登山
責任編輯	孟人玉
圖文排版	黃莉珊
封面設計	劉肇昇

出版策劃	新銳文創
發 行 人	宋政坤
法律顧問	毛國樑　律師
製作發行	秀威資訊科技股份有限公司
	114 台北市內湖區瑞光路76巷65號1樓
	電話：+886-2-2796-3638　傳真：+886-2-2796-1377
	服務信箱：service@showwe.com.tw
	http://www.showwe.com.tw
郵政劃撥	19563868　戶名：秀威資訊科技股份有限公司
展售門市	國家書店【松江門市】
	104 台北市中山區松江路209號1樓
	電話：+886-2-2518-0207　傳真：+886-2-2518-0778
網路訂購	秀威網路書店：https://www.bodbooks.com.tw
	國家網路書店：https://www.govbooks.com.tw

出版日期	2022年6月　BOD一版
定　　價	450元

國家圖書館出版品預行編目

黃賓虹談繪畫/黃賓虹原著；蔡登山主編. -- 一
版. -- 臺北市：新銳文創, 2022.06
　　面；公分. -- (新銳藝術；46)
　BOD版
　ISBN 978-626-7128-11-4(平裝)

1. 中國畫 2. 畫論

944　　　　　　　　　　　　　111006272